動 漫 電 玩 大 卡 司

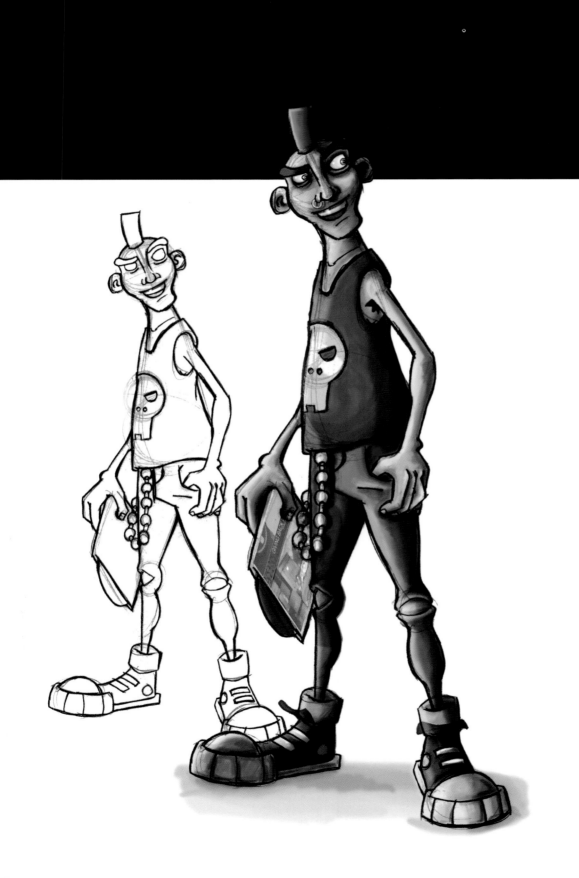

動漫電玩大卡司

漫畫、電玩，及圖像小說之卡通人物原型創作

克里斯·派特摩爾　著

楊淑娟　譯

新一代圖書有限公司

國家圖書館出版品預行編目(CIP)資料

動漫電玩大卡司 / Chris Patmore著；楊淑娟譯.
-- 初版. -- 新北市：新一代圖書，
2013.1
面； 公分
譯自：Create cutting-edge cartoon figures
for comicbooks, computer games, and graphic
novels
ISBN 978-986-6142-31-4(平裝)

1.漫畫 2.插畫 3.繪畫技法

947.41　　　　　　　　101020635

動漫電玩大卡司

漫畫、電玩及圖像小說之卡通人物原型創作

作　者：克里斯‧派特摩爾CHRIS PATMORE
譯　者：楊淑娟
發行人：顏士傑
編輯顧問：林行健
資深顧問：陳寬祐
出版者：新一代圖書有限公司
　　　　新北市中和區中正路906號3樓
　　　　電話：(02)2226-3121
　　　　傳真：(02)2226-3123
經銷商：北星文化事業有限公司
　　　　新北市永和區中正路456號B1
　　　　電話：(02)2922-9000
　　　　傳真：(02)2922-9041
郵政劃撥：50078231新一代圖書有限公司
定價：520元

中文版權合法取得‧未經同意不得翻印

授權公司：英國Quarto公司
◎ 本書如有裝訂錯誤破損缺頁請寄回退換 ◎
ISBN: 978-986-6142-31-4
2013年1月印行

目錄

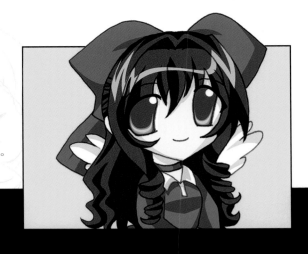

導師：引導英雄的智慧之聲。

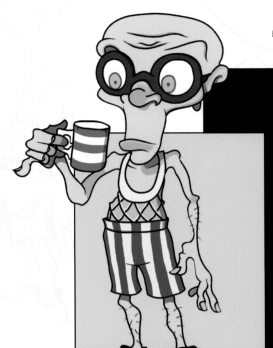

英雄：英雄有著不同的形狀和大小，受到不同動機的啟發而出現。每個人都是自己故事中的英雄。

門檻守護者：存在目的在於考驗英雄的決心，阻擋他或她的去路。

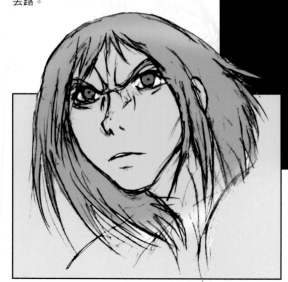

前　　言

　　連環漫畫、圖像小說或卡通動畫等插圖式的故事中，處處可見令人讚嘆的人物，都要歸功創造者源源不絕的靈感。由於深深受到心目中英雄的影響，不管這些英雄是出自本頁列舉的角色，亦或創造這些角色的藝術家，這些加入說故事行列的人，腦海中通常充滿無限的創意，在他們開始動手創造自己的角色時，就成了最佳的故事來源。這也是本書的主要目的－藉由研究其他藝術家的技法與靈感，啟發讀者創造出令人印象深刻，真實感十足的人物。

　　不過，本書目的不僅在引導讀者畫出一張好圖畫而已，因為不是包覆著肌肉和穿上漂亮的服裝就稱得上好的人物。縱橫於奇幻世界的人物，需要存在的目的與目標。他們擁有的力量、弱點和其他特點，都須要創造他們的藝術家耗費心思設定。基於這個原因，本書應用原型的模式作為撰寫架構。

使者：對外宣告英雄的到來，通常在旅途中跟隨著英雄。

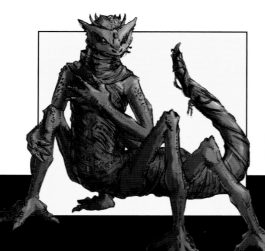

變形者：外表可能騙人，不能光從外在容貌判斷他們。

本書前面的章節主要介紹主題的背景，後面則區分為七個部分，參考大師榮格（C. G. Jung）和喬塞夫‧坎伯（Joseph Cambell）劃分的七個主要原型（archetype），每章介紹一個。每章的原型人物由多位風格不一的藝術家執筆，表現五花八門，風格多元豐富。不只告訴讀者各種故事可能性，也教導讀者如何完成。

有了對人物的認識與技法的基礎，我誠然希望，能夠啟發您創造出精采的角色，述說偉大的故事。讓這些人物的自我發現旅程，更成為您的心靈之旅。

陰影：壞人，黑暗面，邪惡的力量。這張圖說明一切。

搗蛋鬼：好比是紙牌中的鬼牌，是一張百搭牌，帶來輕鬆與幽默。

傳統工具

　　想要從事圖像故事的創作，首先需要想像力和特別的天賦。很可惜，想像力無法用金錢收買，更沒辦法從網際網路上發掘。人們不是天生富有想像，就是一點都沒有，完全沒有灰色地帶。而你之所以拿起這本書閱讀，完全是因為腦海中充滿各式各樣的想法，正迫不及待地尋找表達的方法。

　　紙張與鉛筆是創作時的基本工具，活頁筆記本和各種尺寸素描本也不可或缺。隨時放在口袋或袋子裡，以便隨手記下突如其來的靈感。筆記本的品質不拘，便宜、格線的本子都可以，適合草繪乍現的靈感和故事；素描本的品質就得特別注意，可至藝廊選購。

　　至於完成圖，就需畫在大型厚紙張上，最好是布里斯托板（Bristol board）或CS10之類的藝術板（art board），紙張越大越理想。由於大型掃瞄器極為昂貴，一般人負擔不起。如果要在家掃描作品，作品尺寸須縮減到標準信紙（A4）尺寸以下。

含鉛的鉛筆

　　即使目前工具已經進化為數位，鉛筆仍是漫畫或動畫藝術家不可或缺的幫手，在工具盒裡準備整套的石墨（鉛製）鉛筆，從5H到HB到5B一應俱全，木製或可替換蕊心的自動鉛筆不拘。旅途中帶著一支自動鉛筆，免去帶削鉛筆機的麻煩。完稿的時候，不顯影的藍（non-repro blue）鉛筆是畫線條不可或缺的工具。當然，橡皮擦也不可少。

　　描黑的方式非常多樣化，可選擇傳統的日本畫筆或蘆葦筆到工筆，例如繪圖針筆（Rapidograph），或當地文具行、藝術專門店販售的專用筆和麥克筆，只要確定黑色線條維持一致即可。畫筆和使用墨水的沾水筆是另樣選擇，因為這些筆不像電腦中的數位畫筆，沒有「復原」的指令，因此底稿非常重要，描黑前一定要多加練習筆法。

橡皮頭：手邊準備多種鉛筆，不管是傳統用木頭包覆的鉛筆或可替換筆芯和不顯影藍鉛筆芯的自動鉛筆，軟硬皆可。而最原始的「復原」工具挽韇祗繚A不管是硬或軟的橡皮擦，絕對不離身邊。至於描黑用筆，市面上種類繁多，包括工筆、原子筆和簽字筆。

選購紙張：為了彈性、便於攜帶和保存長久（注意製作技術不要過時）起見，務必慎選紙張。紙張是底稿的本質，看得到、摸得到，同時增加底稿的肌理。此外，素描本內的紙張兼具不同的種類和磅數，應隨時準備充足。

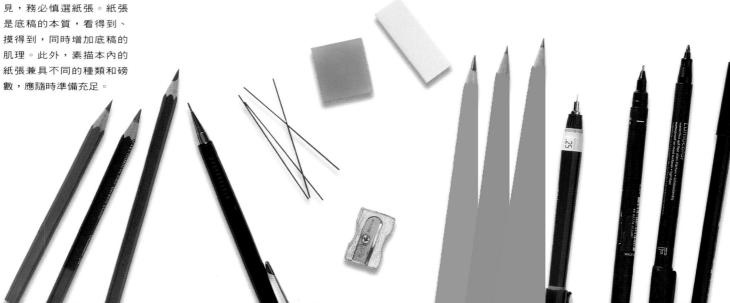

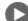 **給讀者的話**

詳列所需設備和預算，再回到錙銖必較的真實世界。現在，將列表照優先順序排列，千萬不要為了買二手貨，而感到不好意思。當然，紙張還是得準備全新的。

上色：若清潔得當，品質良好的貂毛畫筆絕對是得心應手的好工具。不透明顏料（右下）或水彩（下）等水性彩色顏料和墨水效果最好。若是需要顏色一致的大型作品，克隆馬色彩（ChromaColor）之類的動畫用顏料最適合。

彩繪你的世界

　　雖然大部分的人都以數位上色，彩繪圖像仍可利用墨水、顏料、畫筆和噴槍完成。數位上色除了擁有前述「復原」功能的優點之外，在書籍集結成冊之前，大部分影像還是先得在電腦上完成，既然如此，倒不如盡速改採數位方式。倘若真的想用傳統的顏料，就看希望達成什麼樣的效果，再決定顏料類別。一般來說，與油畫顏料相比，建議採用水性色顏料，諸如廣告顏料、不透明水彩、水彩、壓克力顏料或繪畫用墨水。不過最終，仍視你自己的選擇。

　　不管採取什麼樣的方式彩繪，畫者都需要佈置一個合宜的工作空間，包括一張工作桌和舒適的椅子、良好的光源（自然光與人工光線兼具）、一塊畫板和儲存空間，還有一個燈箱也會有所幫助。工作上如需用上液態物品（如顏料和墨水），和乾燥的物品（如紙張）分開置放。假設擁有專屬的工作空間或畫室，佈置一些啟發靈感的物品，例如漫畫、海報、參考書、藝術家用的人體模型、DVD和音樂。

　　工作空間的佈置可隨喜好而定，置身其中，身心皆感舒適是重要原則，因為接下來你將耗費無數的時間在此。當然也別忘了空出適當的空間，供暫時休息之用，以便走更長遠的路。

筆與墨水：黑色墨水可以用任何上述工具，從竹筆到日本畫筆。也可選用工筆、鵝毛管筆、簽字筆或蘆葦筆。

顏料：種顏料一應俱全，從不透明顏料和壓克力顏料到水彩和廣告顏料。

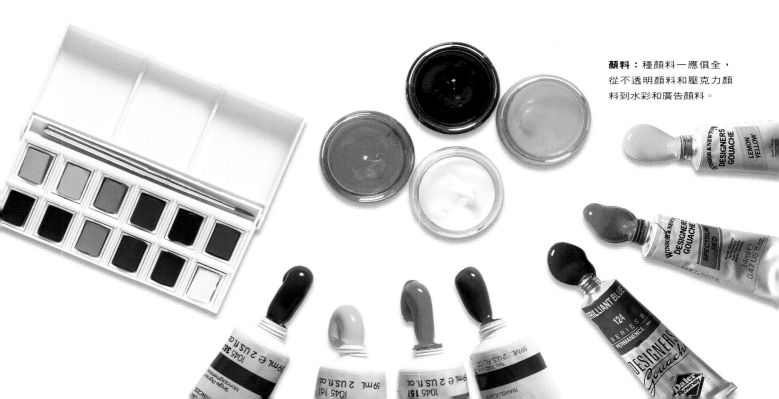

數位工具

除了前述的傳統工具之外,另外需要準備一些數位工具:包括電腦、掃描器、數位板和一些軟體,印表機和數位相機也會派上用場。

電腦的選定視你偏好哪一種作業系統,不管是Mac OS或Windows都好。在創意的世界中,大家偏愛麥金塔(Macintosh)系統,不過大部分標準的軟體都備有二種平臺可供選擇,而且二個平臺之間的檔案可以輕鬆轉換。倘若尚未採購電腦,建議買台蘋果麥金塔(Apple Mac),畢竟目前大部分影像軟體都源自於Mac。更何況,蘋果電腦不只看起來先進,外觀感覺也比較炫。不過,最終的選擇還是看預算而定。

雖然外接硬碟可達到備份的目的,燒錄器仍是備份不可或缺的工具,幾乎所有電腦已將燒錄器列為標準配備。至於銀幕,尺寸絕對重於一切。最新的液晶螢幕非常令人著迷,仍建議選購一台超大的CRT顯示器,費用節省很多,而且顯現出來的影像顏色比較優異和正確。

選購電腦時,盡可能增加記憶體容量,像Photoshop這類繪圖軟體,會耗光所有的記憶體,而且永遠嫌不夠。

保持解析度:掃描器是轉換鉛筆或描黑底稿到電腦的必備工具。如果只想要掃描線條稿,購買時不妨查看掃描器的光學解析度,以現在來說,連最便宜的掃描器都具有超高解析度。只是,可能不太適合用在掃描彩色作品上。

電腦:蘋果iMac對藝術家來說,是再也適合不過的電腦。它的高速處理器、21吋(51公分)寬螢幕與DVD燒錄器,提供藝術家所需的一切要素,協助完成插圖、動畫或追求其它的創意組合。

掃描器

大部分的掃描器,即便是最便宜的,都擁有超高解析度可供選擇。掃描線條稿後,再於電腦中上色,絕對足夠,但若為彩色掃描就是另一回事。手繪的彩色圖稿,特別是用於印刷成冊的時候,最好送到專門店處理。

繪圖板(graphics tablet)對於數位影像作業來說,是不可或缺的工具,比起傳統滑鼠(有點像在一塊肥皂上繪圖)是比較適當的作業方式。由於繪圖板是觸控式,能夠實際模擬鉛筆和畫筆的觸感,在電腦上畫圖。其中Wacom是繪圖板領導品牌,有多款尺寸不一的繪圖板,可滿足不同使用者和預算的需求。

軟體

只要是使用以畫素為基礎的軟體,大部分選擇Adobe Photoshop。不過市面上還有其它的軟體可納入考慮。想要模擬天然的「媒材」,例如水彩或粉彩,Corel Procreate Painter效果一級棒。雖然Photoshop也可以重

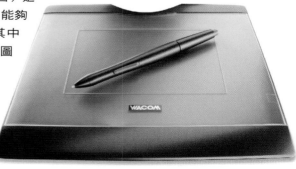

繪圖板:如果想要採用數位上色,繪圖板與手寫筆是必備工具,用起來彷彿鉛筆或任何其它手握的描繪工具。

現部分的媒材，但絕對無法跟 Painter相比。像Adobe Illustrator或 Macromedia Freehand等向量程式，在表現平塗色彩和正確線條時，效果絕佳，並可以小型、不需解析度的檔案儲存，不論複製成任何尺寸，影像絲毫不差。其他程式如Corel Draw和Deneba Canvas，在單一產品中，整合畫素與向量，同樣有死忠的擁護者。如果預算有限，很多共用軟體和免費軟體也很不錯，不妨多方搜尋。

另外一個非常有用的數位程式為 Curious Labs的Poser，最早用來轉換藝術家專用的木頭人體模型，後來發展成極複雜的3D角色創作工具，協助使用者畫出身體形狀、姿態和比例。該程式也能描畫令人稱奇的影像，同時適用於動畫。

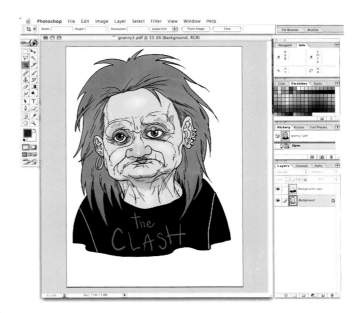

掌控影像： 無與倫比的 Adobe Photoshop，是最佳的影像編輯和繪圖軟體選擇。Adobe通常會與掃描器合作，推出限量版本，這時盡量把握購買機會。Photoshop是個強大軟體，基礎階段上手容易。深入之後，各式各樣複雜的工具，得花上好一段時間，才有辦法掌控自若。

打造姿勢： Poser是個令人著迷的程式，是描繪複雜的人物姿勢時不可或缺的好幫手。裡面每個模型皆可編輯，幾乎能夠模擬所有身體類型，內建很多姿勢可供選擇，並有多台攝影機，以正確的透視讓使用者從不同角度欣賞，找出最富趣味的視點。不過千萬記得，不要因為軟體提供的樂趣無窮，以至於放棄用鉛筆畫圖。

其他週邊

當拍攝人物和地點供作參考，數位相機絕對是不可或缺的超級小幫手。另外，彩色印表機同樣很方便，可用來隨時檢查影像。例如噴墨印表機價格不貴，部分顯色效果非常好。不過，若是沒有任何使用經驗，購買機器前越謹慎越好，不妨多作點功課。很多人剛開始覺得買到物美價廉的印表機，可是一組墨水匣價格可能和印表機價格相當，一再更換就會吃不消。

記得數位影像工作室或工作臺必須與繪畫區域分開，特別是用到墨水、顏料或是其他液體（飲料在內）的時候，萬一觸電或弄壞電腦設備就很不妙。

擁有最先進的數位玩具——這裡指的是工具——的確令人愛不釋手，不過假如預算真的有限，買台二手電腦也無妨。二手電腦的功力或許無法與現在最先進的設備相比擬。但它或許也曾是當時效果一級棒的硬體，從它身上創造出來的作品，其品質和你現在想追求的，不會有什麼兩樣。

而且，不管選購的電腦為何，請不斷提醒自己，電腦和鉛筆一樣，只不過是創意的工具，不管工具的功能多麼強大，都絕不會使你更有想像力，或更富才氣。

按下快門： 拍下風景與人物，作為日後參考，數位相機是再也適合不過的工具。相片可以快速下載到電腦，作為草稿圖。

技法

　　雖然這本書的主要用意在於告訴讀者如何發展角色，而非如何勾勒，如果你才剛加入卡漫的行列，認識一些基本的原則還是會有幫助。後面幾頁出現的作品，參與創作的藝術家全都擁有自己的風格，或是選擇在既有風格中展現獨有的觀點。這些風格是藝術家歷經多年的歷練，和匯集各種影響才形成的，背後潛藏著深厚的解剖學、西洋棋藝和電腦技巧的基礎。你必須先學習規則，才能打破它們，我們稱為「學習自我的工藝」。

頭部對應：建立比例與容貌的人物初稿，大部份以藍色鉛筆完成。頭部的形狀可用來測量身體的大小，比例正確的人物應為八頭身（從皇冠到下巴高度的八倍）英雄人物則為九頭身。這裡的T－甘納（T-Ganna）以孩童的比例（六頭身）出現，以便符合他的人格特質（見頁62-63）。

　　由於時下的學校或學院比較強調「表達」的概念，剛展露頭角的藝術家面對的問題之一，特別是人物畫藝術家，如何找到教導適當技法的地方，是他們首先要面對的課題之一。這時，參加寫生課就是不錯的選擇，不只有機會面對不同的模特兒，而且老師偏重技術導向，願意幫助與糾正你。如欲選擇研習漫畫藝術的課程，得先具備寫生技巧。

鉛筆與墨水

　　著手畫人物之前，預先勾勒多張素描，直到覺得滿意為止。然後，再進到完稿階段。如果想要直接進入電腦處理，練習的時候，基底材的尺寸要適用於掃描器（letter或A4）。拿出一塊平滑的板子，如CS10板或布里斯托板，拿不顯影的藍鉛筆或非常硬（5H）的石墨鉛筆，在上面開始初步的素描。等到畫出滿意的圖形，再用較軟的鉛筆（2B）描線。

　　可用第8頁提及的任何一種筆，在既有的鉛筆線條上勾勒；或掃描鉛筆底稿，然後執行Photoshop，利用手寫筆和繪圖板「描黑」。除非採Illustrator或Freehand等向量程式，否則不建議使用滑鼠。對於用筆

天狗：每個人偏好的繪圖方式各有不同。藝術家大衛森（Al Davison）他在Photoshop以手寫筆和繪圖板，畫出頁84的人物初稿，並以不顯影的藍勾勒線條。完成圖以彩色輸出，再用日本畫筆和墨水描黑。

　　將描黑的影像掃描到Photoshop裡，放在透明圖層上。接著於線條稿下方，新增添一彩色圖層，再使用包括噴槍等不同Photoshop畫筆工具處理影像。右二圖的線條圖層是隱藏的；右方完成圖中，二個圖層則同時出現。

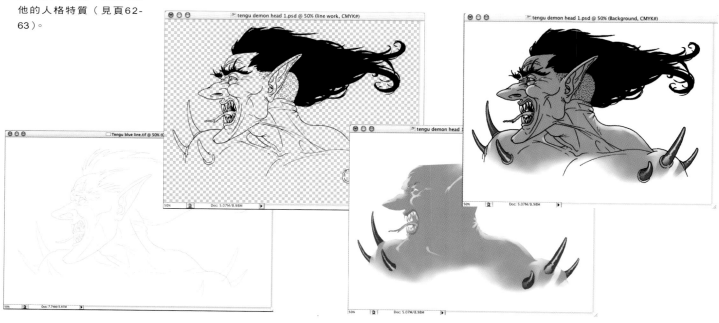

里拉：日式漫畫家艾瑪・薇西拉（Emma Vieceli）在建立陰影與高光時，偏愛用一個個獨立圖層展現平塗顏色，以便後續的編輯過程較容易處理。

若沒有太大的把握，而且身邊有台電腦，數位繪圖的確好處多多，其中，多次復原的功能更是便利無窮。

電腦上色

幾乎時下的漫畫藝術和動畫都是以數位方式彩繪。前面提及的復原功能，是數位上色打敗手工上色的無敵利器。另外，顏色一致化和沒有汙損的疑慮，更讓使用者遊刃有餘。天狗（Tengu）與里拉（Lila）的插圖，示範二種不同應用Photoshop的方法。

個人資料：製作自己的側寫表，紀錄所有人物的特質，和素描一起裝訂。以下建議的題目不妨多多參考，但別將其視為最後的列表彙總，應視需要增刪內容，原則是人物的背景資料寫得越完整越好。嘗試以專訪人物的方式完成側寫表。

 給讀者的話

除了繪圖技法之外，另有很多事情有待學習，才能改善人物創作的技巧，像進修創意寫作的課程就很有用，特別是以短篇故事為基礎的課程。漫畫基本上是短篇故事和劇本的融合，接受這些訓練一定會有幫助，而且寫作課程不但提昇自己說故事的技巧，還提供與其他作家一較長短的機會。

另外一個有用的工具，特別是本書介紹的，就是人物側寫表（profile sheet）。這張表羅列每個人物的相關訊息，協助你創造出可信度高的人物，也避免連續犯錯的情況發生。把他改寫到故事內容中，有必要時再予以增刪。最後，所有技法都需不斷練習才能純熟，假使能夠就教於有經驗的老師，他們將教授本書未能悉數提及的正確方法和捷徑，協助創作過程更加順利。

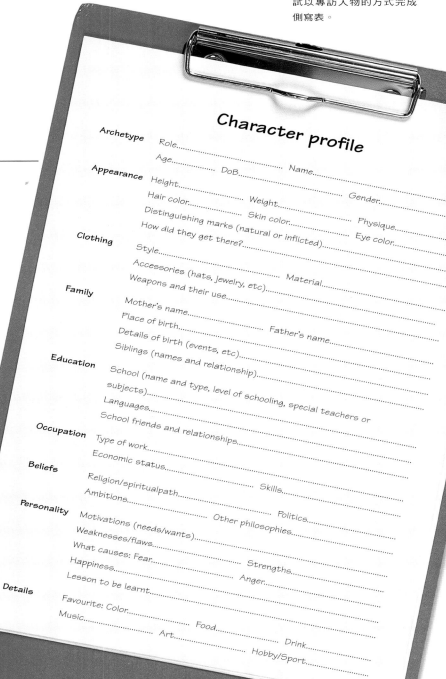

找尋靈感

　　因為真正的靈感非常稀有，往往發生在根本意想不到的時刻，當接手任何創意的案子時，嚴肅看待「百分之十的靈感，百分之九十的努力」這句古老諺語總不會錯。隨身攜帶著筆記本，在靈感消失之前，趕快記錄下來。

漫畫與圖像小說：這些都是由故事與藝術共同組合而成，當閱讀或購買參考書籍的時候，就可考慮這二種內容。另外，試著在自己喜愛的類型或藝術風格之外，將閱讀延伸到其它領域，如寫實主義的類型或日式漫畫奇幻作品。

　　總的來說，雖然部分靈感來自下意識或超意識，大部分的靈感都源自一個稱之為「集體潛意識」的心理區域。當處於放鬆，未參與任何活動的時候，心靈沒有外務干擾，靈感通常會不期然地造訪。舉例來說，我們的心靈總在晨間敞開胸懷，之後就受到太多事情的羈絆。只可惜，這些情況多半難以掌控。但謹記，只要靈感此時此刻一來，就得牢牢抓住，確保後續事情一路順利。另外，喝酒或嗑藥無助於激發靈感，千萬銘記在心。

　　並非所有靈感皆自然而然地發生，它可能因所見所聞而觸動，就好比是催化劑一般，豁然開啟腦海中浮沉的靈感。即使只是拾起現有的概念，加些自己的看法，也可能開創出一個從未探索過的方向。這時候看來彷彿抄襲別人的想法，不過只要從所有人物皆源自原型來看，有關誰的創意在先的爭論，似乎就微不足道了。

植基於過去

　　以現有的角色為練習對象，是很好的學習方式，本書部分的目標就在提供讀者這些基礎。例如各個世代的漫畫家，就以他們熱愛的英雄為對象，練習創造屬於自己的故事，繼而成長茁壯。星際大戰（Star War）正是其中最好的例子，相關同人小說蓬勃興盛，全新、原創的人物不斷地加入這一大家族，自成一格。

　　閱讀其他文化的傳說與神話，同樣對激發創意大有助益。只要認識不同的原型，不管種族背景為何，就會開始產生認同感，但這些大異其趣的原型外在，卻帶給人全新的體驗和想法。

比小說更匪夷所思

　　靈感來自各種影響，多閱讀是件好事（給所有作者的基本建言）。在偏愛的書籍之外，試著翻閱其他種類，假設你熱愛奇幻小說，不妨看看自傳，幫助增添人物的真實感。

　　拓展閱讀的種類，如果平常只看漫畫，那麼試著翻閱小說（非圖畫式的）與報紙。報紙裡面提供很多想法，有助於架構出很棒的故事。這就是為什麼有此一說——真相往往比小說來得傳奇（馬克·吐溫還追加一句：「故事必須有道理

靈感與研究：報紙、雜誌、小說、古典文學、電影和有聲書，還有關於國外的人物與風光介紹，都是啟發想法編織全新故事的來源。

作筆記：撕下筆記本或素描紙放到口袋或袋子裡面，對於草草記下或素描突來造訪的靈感非常有用。

可循」）。網路上有成千上百個詭計，和非正統的新聞網站可供參考，裡面夾雜真相與想像，令人匪夷所思，或可成為故事和角色的絕佳靈感來源。常自問：「如果⋯就會⋯」，是個讓創意泉湧的好方法。

記錄想法

不管你如何得到故事與角色的最初靈感，但重要的是作筆記，不管是用筆記本或索引卡都好。如果書寫與素描並進，對建立完整圖像將有所幫助。

另外，適當的研究有助故事的呈現正確無誤。當故事發生於某一城市中，需準確地呈現裡面的場景；如攸關文化和歷史，研究的觸角便要延伸到這些領域。這時，小型數位相機就派上用場，記錄無數的細節。注意這些細節，當奇幻故事和真實並置時，將產生更強烈的衝擊，就能輕鬆容易地說書，引導讀者信以為真的故事。總而言之，當靈感到來，你也決定將它們描繪出來，就讓結合真實與世界的定律融入幻想世界，發揮最極致的效果。

非正統的新聞網站：介紹詭計的網站是非常棒的資訊來源，不管內容是想像或真實，都是科幻故事和驚悚故事的最佳素材。www.disinfo.com就是個很不錯的網站，不妨上站瀏覽。

▶ **給讀者的話**

坐在咖啡店或一些公開場合，盡情地仔細觀察來往的人群，不管是時髦迷人的美女，或是那些更「趣味非凡」的人，是個蠻有趣的練習。試著編撰關於這些人的故事，他們如何到來？為何而來？是為與情人相遇，還是殺害仇敵？他們瞭解為何來到此地嗎？他們擁有秘密的力量嗎？故事內容並不重要，重要的是當把焦點放在某人身上時，想法自然匯集而來。練習的時候，找個朋友一起參與，互相丟出想法，會更欲罷不能。

數位記錄：用相機拍下有趣的人物和造訪的地方，印象會比記憶來得持久，成為有用的資訊來源。

神話與藝術

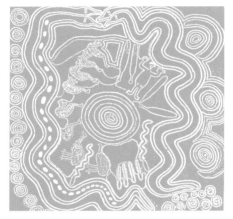

好的故事幾乎人人愛，只有少部分的人可以成為故事的作者，其餘的人就只好自願扮演起觀眾，觀賞一幕幕精采的情節。社會上，故事作者一直備受尊崇。在古老的年代，神秘主義者、預言者和巫醫佔據此位置；時至今日，則是作家、劇作家／製片家和音樂家扮演這個角色。身處其中，漫畫家和動畫製作等視覺性的故事作者，同樣佔有一席之地。

黃金時間：澳洲原住民的神話故事。將樹皮裁製成長條，經處理後，從大自然中取用天然顏料在上面作畫。

以圖像說故事一直是人類的本能之一，像最早發現的洞穴壁畫，年代遠在文字出現之前（或許甚至在語言誕生之前）。當文明發展越趨複雜時，說故事的方法和主題也隨之多元。從澳洲原住民、古埃及人到美索不達米亞，中國人和印度河流域的亞利安人，再回頭看希臘然和羅馬人，圖畫都是用來記錄描述英勇事蹟和傳授神明的教誨。

藝術家提供他們的觀點成為線索和提示，透過隱喻和象徵的方式，呈現世界上的神秘事物和解釋不可思議的現象。從這些神秘的源頭，再發展出神話以及豐富故事的原型人物。

宗教圖像

數千年過去，造型藝術在西方生根發芽，卻為了迎合教會而破壞殆盡。即使如米開朗基羅（Michelangelo）等極少數的人，勇敢站起來對抗教會的箝制，創造了令人讚嘆的原創作品，

本質上卻仍以取悅教宗為內容。唯有當教會開始失去控制力，特

神祇與野獸：故事要說得好，裡面的角色就得和現實生活中有所不同。埃及人（左圖）的法老王以神明的形象出現；希臘人（最上方）的神比較有人味。亞當和夏娃（上圖）的故事，帶有強烈的道德觀，卻完全違反這個邏輯。

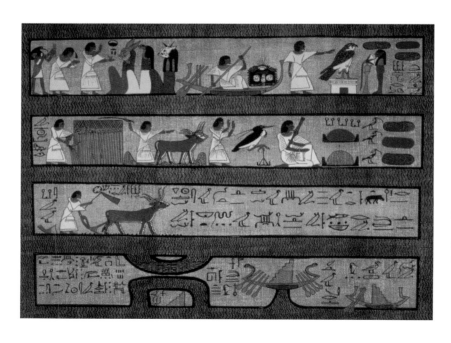

奇幻寓言：十九世紀末的藝術與插圖深受神話與傳說的影響。比起杜雷（右圖）和克萊茵（最右圖）「較晦暗」的畫面，前拉斐爾派（下圖）的觀點顯得比較浪漫。

別在英國，諸如威廉‧布雷克（William Blake）等藝術家才真正以充滿幻想的圖像，描繪出屬於他們的神話作聘。

　　二十世紀初，象徵主義和前拉斐爾畫派（PreRaphaelite Brotherhood）等派別，根據傳統的神話繪製許多的造型作品，寓言式繪畫才又重新崛起。這股對於神話與傳說全新的迷戀風潮，伴隨著教育與印刷技術的改進，帶動插圖式神話的興盛，包括古斯塔夫‧杜雷（Gustave Dore）、亞瑟‧拉克漢（Arthur Lackham）和華特‧克萊茵（Walter Crane）等插圖大師的作品都極受歡迎。

勇敢新世界

　　隨著科技興起，旅行更加方便，世界開闊了，也同時萎縮了。不同的文化融入全新組合的傳說、神話和宗教當中，內容和以往有所不同，卻又似曾相識。雖然有像卡爾‧榮格般的大師，為我們彙整這些發現和整合，但世界大戰中殘酷的真實改變人們的認知。原來，日常生活中，普通人都可能表現英雄行為。因此，世界亟待全新英雄的誕生，以讓人容易消化與承受的姿態出現，電影與漫畫正提供解決方案。好萊塢的超級巨星和通俗雜誌的超級英雄，成為人們的避風港。不過，當好萊塢的演員成為人們眼中的傳奇時，與神話式的漫畫英雄相比，他們仍是個平凡不過的眾生之一。

通俗小說

　　數十年過去，即使世界不斷改變，說故事的人和觀眾已歷經好幾個世代，同樣的漫畫英雄仍永無止盡地奮戰中。這些現代神話提供最後的堡壘，讓造型藝術家找到一展長才的出口。人類說故事和透過文字與圖案，解釋神秘現象的原始本能，才能持續下去。

平凡的英雄：行為無私勇敢的人們，例如消防人員，一般都被視為現代英雄。每個踏上追求自我進步的旅程奮鬥的人，則是原型英雄。英雄（hero）一字源自希臘語的字根，意謂「保護與服務」（to protect and to serve），這句話也是洛杉磯警局（LAPD）的座右銘。

何謂原型

　　偉大的心理學家榮格指出，原型是人類心生嚮往的原始型態，不只出現在我們的行為中，也出現於神話、傳說與說書裡。透過原型的闡釋，神話與真實之間的界線模糊，使得說故事成為教導人們生活最有效的媒介。如果故事夠精采，當我們把潛藏心靈深處，不同面向的人物原型，拿出來比對後，就會產生認同，進而從他們的故事中瞭解自己。

　　每一個原型都有個角色來填滿，有了角色就不免以冒險故事為中心，傳述英雄與其旅程上的種種。接下的章節將仔細解釋這些角色，幫助讀者在構思人物的外在與內在特質，瞭解應考慮的重點。

　　說書者應該深度瞭解不同原型角色，方能完整呈現故事。可惜，一知半解是很危險的。最動人的故事是被啟發的，不具絲毫自己的想法，在火光電石的剎那之間，不經思考湧現。而主要動力來自人們的「集體潛意識」（collective unconscious），這塊區域是偉大和永恆不變想法的百寶箱，原型就棲息在此蓄勢待發。所以，一個真正受到靈感啟發的故事，每個角色其來有自，可處處看到原型以適切的形象出現。不過，真正的問題在於，即使瞭解原型理論，以正確的人物與行動組合精心打造故事，最後呈現的內容仍不免作做與空泛。這時不妨理智上決定該出現的內容，心靈上卻放空思緒，任由靈感的火花點燃想像，取得二者間的平衡。相信透過這個取巧的方式，故事必然精采可期。

每種類型都適用：原型由人物角色和他們的特質界定，而非外在的皮相。以下介紹的範例將有詳細的剖析。這並不表示刻板印象不會影響原型的外型，可是如果人物外表按照人們的印象設定，必然是作者有意的安排。

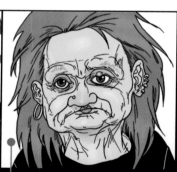

英雄

特性：英雄是故事中發現之旅的執行者，充滿矛盾的真實人物，強壯果斷同時又軟弱不定。

角色：尋找人生的意義，帶到他所在世界的人們生活中。

導師

特性：智慧與博學，無私與大方。通常被塑造為年長的形象。

角色：在英雄的旅途中，給予教誨與指導。通常會致贈英雄一特殊能力，協助探索之旅

門檻守護者

特性：壞蛋的僕人，具攻擊性且服從。

角色：阻礙英雄的行進，考驗他們的決心。

使者

特性：友善、忠實，有時候直言不諱。

角色：英雄的信使，傳達訊息，同時對外宣告英雄的英勇行為，協助激勵英雄。

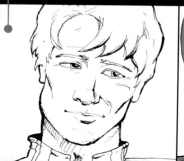

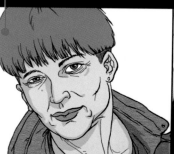

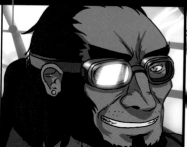

眾人皆可成為英雄

與故事中英雄（主角）的關係，決定每個原型的角色。由於原形是普遍存在的心理現象所有不同面向的綜合體，每個人的性格當中多多少少帶點原型特質。我們都是神話中的英雄，神話是我們的生活，每天遇見的人們便成為故事中的原型角色。相對地，我們也在這些人的生活中，扮演另種不同角色。甚至，想法也可轉變為原型角色，例如懷疑或負面念頭都可解釋成門檻守護者，阻撓我們完成目標。總之，故事中每個人物都可扮演多重角色，將這點銘記在心，有助於創造更多元的人格。

原型可說不盡相同，琳瑯滿目，不過本書僅介紹七種出現在大部分神話故事中的主要的原型，包括英雄、導師、門檻守護者、使者、變形者、陰影和搗蛋鬼。後續的範例將協助讀者，對每個角色的運作有基本的概念，避免創造出非原型的刻板人物。如果想要進一部探討此複雜主題，請閱讀卡爾·榮格（Carl Jung）、喬塞夫·坎伯（著有千面英雄《Hero with a Thousand Faces》一書）的著作，或克里斯多夫·沃格勒（Christopher Vogler）描寫電影世界的種種，嘔心瀝血的名著作家的旅程（The Writer's Journey）。

給讀者的話

▶ 在繼續閱讀本書之前，請先沉澱思緒，想想每個原型該怎麼呈現，然後快速素描每個人物角色。

▶ 在讀完本書描述的每個原型後，列舉書本或電影中你認為符合這些角色的人物。

變形者

特性：擁有多變的人格特質，不可信任。通常以美麗壞女人的形象出現。

角色：考驗英雄，同時變換多重角色，製造混亂。

陰影

特性：黑暗面，未知，強大的壓迫感。

角色：阻止英雄完成使命，毀滅希望。

搗蛋鬼

特性：調皮的麻煩製造者。

角色：故事中的開心果。能指出荒謬和偽善的行為，並製造混亂。

推動故事順利進行
一利用神話結構

漫畫是一種新神話,這個觀點是本書創作的前提。因此,瞭解神話故事結構的基本準則,將有助於編織出更有趣的漫畫、圖像小說和動畫。我們稱此結構為「英雄的旅程」(Hero's Journey),因為故事內容正與這些相關:英雄的冒險歷程、他的遭遇、與他所遇見的人物類型。

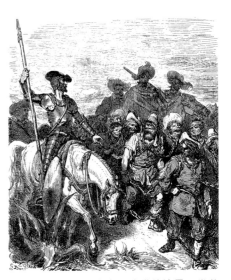

英雄的旅程:這裡為讀者介紹十二個英雄旅程的階段,其實不見得需要用上所有橋段。不過,這些橋段可能會以其他方式出現在故事中。以下範例取自AIT/PlanetLAR漫畫出版社出版的《無人》(Nobody),由艾力克斯·亞麥朵(Alex Amado)、賽隆·周(Sharon Choa)和查理·艾德拉(Charlie Adlard)共同創作。英雄的旅程從主角小時候即已經開始(以倒敘法進行)。至於故事的目的,主角身處的平凡世界事實上已是不同凡響,這場冒險並非故事的單一主軸,對她的生活卻具有重大意義。下圖中,利用不同階段,一路推展劇情,但故事本身卻並非如圖表那般以直線進行。

縱觀全世界任何傳統的神話或傳說,全都具備一種固定型態,此非巧合。因為神話的結構深深地嵌在人類心靈的最深處,一個卡爾·榮格稱之為「集體潛意識」的區域。

基本的故事描述中,從故事的開端、中段,一直到結束,至少需要有個稱之為英雄的角色。漫畫月刊裡面,不管是單篇或是連載的漫畫,都遵循此模式。故事的開頭,場景(引用電影的說法)通常都設定於一般的世界。例如,蜘蛛人就以主角彼得·派克(Peter Parker)的學校作為開場,主角的生活充滿麻煩、無聊和不滿。

這位即將要成為英雄的人物,過著幸福快樂的生活。一定要發生某重要事件,才能驅使他進行旅程。這個事件通稱為「冒險的呼喚」(Call to Adventure),賦予整個故事靈魂。不管事件是蜘蛛咬了一口、謀殺、甚至是公主捎來的隻字片語,都會驅使主角離開現有生活,改變主角現狀,迎向新的冒險旅途。有時,當面對第一個挑戰時,主角會為恐懼或拒絕召喚,但通常另一個事件將接踵而來,驅策他繼續向前。大約在這個時候,輪到導師上場,引導英雄

唐吉軻德式的追尋:當英雄投身追尋之旅時,可能重演唐吉軻德的古典故事。即使現實生活中,僕人桑丘·潘沙(Sancho Panza)隨時提點延緩他的腳步,唐吉軻德仍迷失在自己的神話裡,直到死亡的那一刻到來。

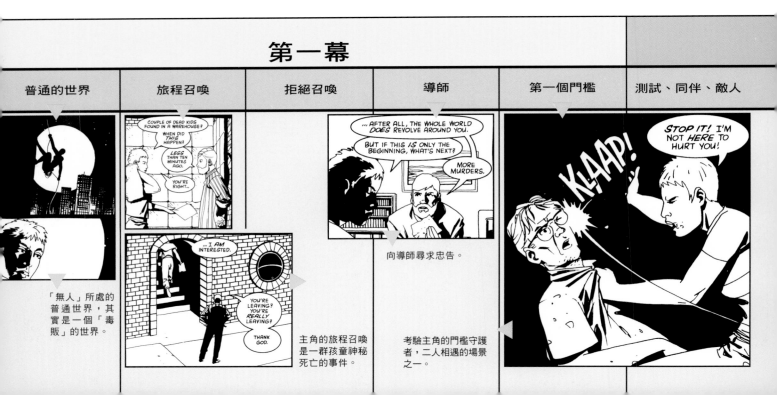

第一幕					
普通的世界	旅程召喚	拒絕召喚	導師	第一個門檻	測試、同伴、敵人

「無人」所處的普通世界,其實是一個「毒販」的世界。

主角的旅程召喚是一群孩童神秘死亡的事件。

向導師尋求忠告。

考驗主角的門檻守護者,二人相遇的場景之一。

進入未知的旅程。導師的忠告可能會出現其他時候，但以第一次接觸最具關鍵。

當英雄離開現實世界，進入追尋的「特別世界」中，「穿越第一個門檻」開始冒險之旅。就在這個地方，英雄遭遇門檻守護者（見頁56），展開真正的冒險。套用電影詞彙，第二場戲開拍，所有打鬥戲自此開始，鋪陳大量故事情節。喬塞夫·坎伯稱此過程為「襲擊、啟動、歷險」。這時，英雄的決心受到最大的考驗，他不僅會面對黑暗的野獸，也巧遇到所搜尋的事物，二個事件通常同時發生。最終，不管英雄當初出發尋找的是什麼事物，都會成為犒賞英雄的獎品。

上述故事主體似乎過於簡化，卻贏得最多情節渲染，嚴格考驗人們說故事的技巧。從另一方面來看，又可視為過程中最簡單的部分。開始時，說書者必須吸引讀者加入英雄的冒險行列，記得節奏要明快，才能讓讀者快速與英雄產生共鳴，後續英雄不論遭遇什麼樣的磨難，讀者依然會死忠相隨（只要不貶低他們的聰明才智即可）。好的結局也同樣重要，特別是動畫與電影，因為這是第一件觀眾會記憶的事情。倘若留給觀眾和讀者壞的結局，可能抹煞前面貢獻的努力。

註記：由於英文的人（Man）一字用來描述全人類，使用男性代名詞描述英雄與其他原型時，應該盡量保持中性，沒有性別之分。文中建議使用「它」，否則不斷轉換性別的稱謂，不但會引起混亂，內容也不流暢。

現代神話：在最近幾個世代，超時空戰警（Judge Dredd）和描繪其他許許多多超級英雄的漫畫，持續捍衛神話的傳統。這些英雄可能是同一個主題下的產物，卻都能夠持續強烈地掌握讀者的想像。

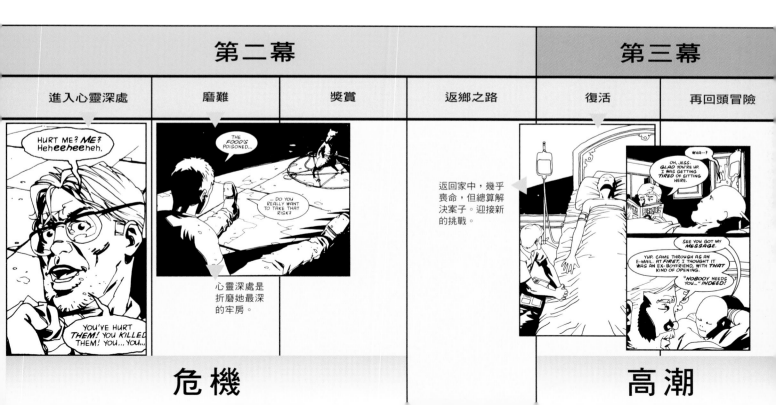

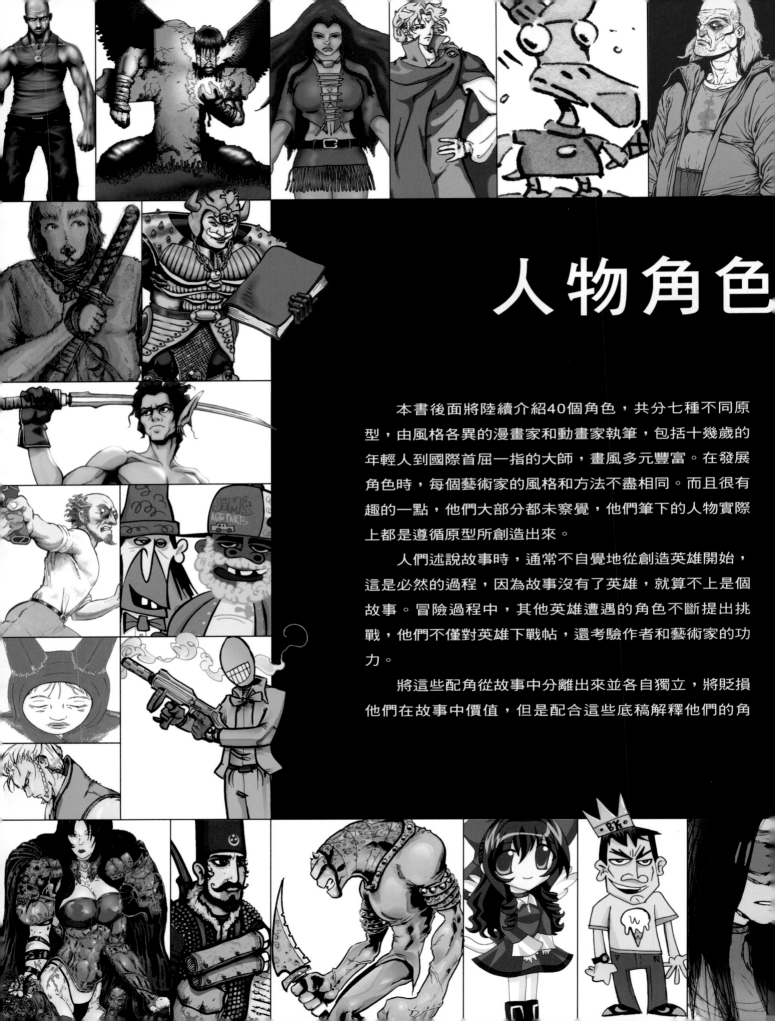

人物角色

　　本書後面將陸續介紹40個角色，共分七種不同原型，由風格各異的漫畫家和動畫家執筆，包括十幾歲的年輕人到國際首屈一指的大師，畫風多元豐富。在發展角色時，每個藝術家的風格和方法不盡相同。而且很有趣的一點，他們大部分都未察覺，他們筆下的人物實際上都是遵循原型所創造出來。

　　人們述說故事時，通常不自覺地從創造英雄開始，這是必然的過程，因為故事沒有了英雄，就算不上是個故事。冒險過程中，其他英雄遭遇的角色不斷提出挑戰，他們不僅對英雄下戰帖，還考驗作者和藝術家的功力。

　　將這些配角從故事中分離出來並各自獨立，將貶損他們在故事中價值，但是配合這些底稿解釋他們的角

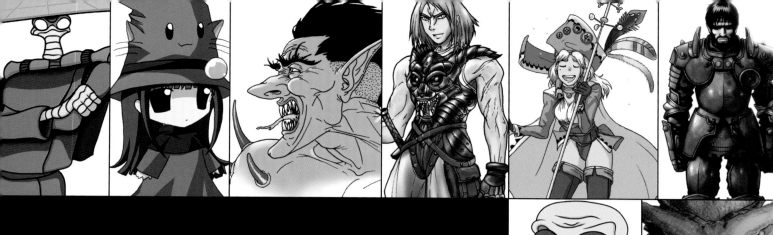

色，應對你和你的作品有所啟發。

　　我們前面曾經解釋，其他人物的角色決定於與故事中英雄的關係，而這些角色也可能是自己的故事中的英雄，常見於一些電視連續劇的衍生劇集。例如早期幾季的魔法奇兵（Buffy the Vampire Slayer）中，天使扮演使者的角色，然而在他自己的影集中，卻是不折不扣的英雄。另外，史派克（Spike）一路扮演配角，卻是其中歷經最多英勇冒險的人物。

　　創造角色時，需將這些納入考量，因此本書盡可能地清楚定義每一個原型，讓大家更容易瞭解英雄旅途中，每個人的角色。當換成其他造型時，會比較簡單。另外記得，每個角色都可扮演多種角色，不見得需要七個角色才能完成故事。假設故事只有二個角色，當情節一路鋪陳，原型自然會流露在既有的人物身上。

　　總之，盡量利用本書中五花八門的人物集，以他們為範例成為自己的創作，清楚界定他們必須扮演的角色。

英雄

對大部分的人來說，特別是漫畫書世界中出現的「英雄」一詞，幾乎等同於「超級英雄」，他們是正義的贏家和弱小的保護者。另一種是個人崇拜的英雄，他們可能是在某一領域成就非凡，成為人們渴望模擬的目標。但是，究竟何謂英雄？

就本書來說，英雄是故事的中心角色與主角，他的歷險和故事吸引著人們相隨。由於使用神話的結構說故事，英雄的旅程必然有關自我發現。甚至大受歡迎的漫畫書裡，超級英雄也是在旅途上，充滿自我懷疑和內在衝突。正由於擁有這些缺點，才使他們更貼近讀者。

傳統的神話中，通常賦予英雄強大的體力和不屈不撓的意志，不過，其他英雄，例如佛祖，就只有內在的力量、決心和命運感驅策他們向前。

當發展屬於自己故事中的英雄時，需要瞭解他（或是她）的點點滴滴，知道個人動機和弱點，在各種情況下的反應等等。說故事過程中收穫之一是，角色可能會反過頭來，有出乎你意料之外的表現。如果能創造出一個情境，角色的反應並非原先設定或期望，就代表角色開始擁有自己的生命。這種自然而然的行動，是一種出自我們內心深處的潛意識，觸發的解決方案，與在品質較差的電影（當然，品質和預算無關），隨便搪塞問題的解決辦法截然不同。

超時空戰警
作者：克利佛·羅賓森（Cliff Robinson）
英國連載最久的原創漫畫英雄—爵德法官（Judge Dredd），是未來世界中捍衛正義的化身。

佛祖
如同所有偉大的宗教的創始者，佛祖的旅程是為了教化人們，和其他英雄一樣充滿冒險艱辛，卻在全世界造成巨大迴響。

傑森（JASON）
阿爾戈號英雄記（Argonautica）中，傑森帶領一班阿爾戈英雄（Argonauts），出航尋找金羊毛，是最為人知的希臘神話之一（由導演雷·哈利韓森〔Ray Harryhausen〕改編為電影金羊毛歷險記後，更為眾人週知）。圖片中的使者天后希拉（Hera）在這裡扮演起使者的角色，帶領傑森，送他步上冒險的旅程。

誰是故事中的英雄以及為什麼？先描繪心目中典型的英雄樣貌，再畫出風格截然相反的英雄人物。接著撰寫大綱，說明為什麼他們能夠成為英雄。

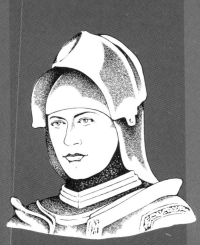

聖女貞德
法國女英雄，由於她的信念和對信念堅持而遭處死。正因這個堅持才有英雄的誕生，相對的，執刑者的名字卻完全不為人知。

故事中，英雄與其他人的互動有助於發展角色，這是因為其他角色的個性由英雄的行動定義，相對的，他們對英雄成長也有貢獻。下面的章節中，這些角色將以不同原型的角色出現。

英雄同樣可能擁有其他原型的特色。蝙蝠俠（Batman）是個英雄，同時是羅賓（Robin）的導師；也是個變形者，在布魯斯·韋恩（Bruce Wayne）與暗黑武士／穿斗篷的十字軍的角色中轉換；當變身為暗黑武士時，又與自己內心的魔鬼奮戰，這時或可稱他為陰影。

另外，你的英雄必須面貌多樣，千萬不要讓英雄以單一面向和完美化身出現。完美過頭的英雄，就沒有必要走上旅程，自然不可能產生後續故事。他必須持續嘗試，一時的失敗幫助他學習成長。讓英雄有趣且複雜，不要陷入刻板化的泥沼；賦予他堅強的人格，再決定他是否需要過人的體魄。人們喜歡看處於劣勢的人翻身，許多老掉牙的電影一再上演這樣的情節。不過，如果哪一天改變一般人的印象，失敗者真的敗得一塌糊塗，或許是個不錯的改變。

超級英雄
作者：耶穌·巴羅尼（Jesus Barony）
漫畫英雄通常以超人裝、肌肉發達、帶著面具的樣貌出現，時時守護無辜的民眾，與邪惡對抗。

另外，英雄要贏取讀者的同理心，實現這一點，英雄的旅途將變成讀者的冒險。並可藉此帶出教訓，因為最終，教化人心、寓意深遠方是說故事者須學會的藝術。

下面幾頁將看到許多不同型態的英雄，有些外表刻板化，有些則挑戰人們印象中的英雄認知。

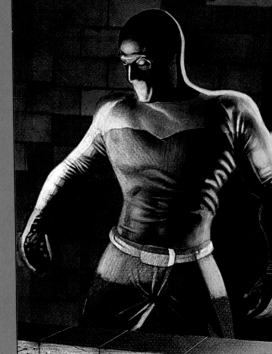

baron

藝術家：利亞・迪克巴斯

CAPTAIN ACTION

行動隊長：早期的英雄

雖然本書的宗旨在於協助讀者完整探索除了超級英雄外的各類角色，但有時世界仍需要一位不屈不撓的冠軍守衛家園。很不巧地，這類英雄的服裝和力量，都了無新意，氾濫成災。與其畫過於複雜的人物，不如回歸基本型態，有時還能創造出令人滿意的結果。像是加上一點幽默，一點荒謬，或許能開發出耳目一新的人物，吸引所有年齡層。

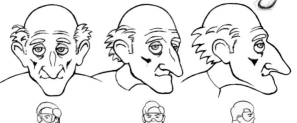

比現實大的體型：行動隊長初期的設計概念仍沿襲自超人（Superman）系列，再加上一點強力超人（Tom Strong）的形象，就變成窄腰、闊胸、肩寬、下巴方正、穿著緊身超人裝的英雄。以標準超人的比例勾勒，頭身比為1:9。

各種頭部角度：完全和變身後的形象相異，伯朗先生（Mr. Brown）原本的臉部已經無法抵擋重力的拉扯，呈鬆垮狀。

冒險的呼喚：小哈洛（Harold）告知布朗先生，一個災難即將發生。此一系列的畫稿僅用來探索角色如何運作，並非是真正故事的一部份。

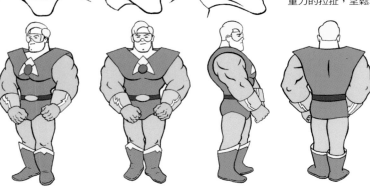

> GRANDAD! There's a MONSTER DOG at the end of the road...and it ATE oUR CAT!

> AT LAST... TIME FOR SOME SUPERHERO ACTION

內褲外穿：就像其他之前的英雄一樣，美國隊長熱愛穿緊身衣、內褲外穿以及同色靴子。如果不是擁有方正的下巴，甚至大塊二頭肌，他可能會因為長得太過男人味，而成為被嘲弄的對象。

 代號 美國隊長

年齡：83（就布朗先生而言）

身高：1米9

頭髮顏色：金髮

眼睛顏色：綠

特徵：胸上有設計特別的A，戴護目鏡

特質：略為衰老，步伐蹣跚的老人會變身為天不怕地不怕的超級英雄。

角色：努力戰鬥，拯救保護無辜的民眾。

出身：無人確定。就他的鄰居的記憶所及，布朗先生一直住在同一個房子，未曾搬離。由於沒有人居住在該區域夠長久，他們的說辭不足採信。

背景：布朗先生是長年居住在當地的老先生，常拖著蹣跚的步伐在附近走動，和每個人閒話家常，但他卻擁有一個大秘密。在一次偶然的情況下，混合伯爵茶、葡萄乾餡餅和一罐古老的戰鬥滿分氣泡飲料（從他的軍中退休紀念品中，發現這個軍方秘密研發的「特別」飲料），喝了之後變身為行動隊長。同時提昇他的智慧，於是設計出一種利用金懷錶控制變身的方法。

力量：不可思議的力量能扭曲時空連續體。

相關角色：

哈洛：不管父母親再怎麼否認，哈洛確信布朗先生是他的祖父。由於哈洛是養子，這一點更加支持他的懷疑。

陰影：陰影是一隻在當地流浪的雜種狗，誤闖有毒廢棄物區，結果卻加速它長大，於是又製造新的廢棄物毒害當地樹木。

今日的英雄，明日的黃花

　　如果想製造這類的角色，首先得決定要朝嘲諷或爆笑集錦的方向進行。嘲諷是有意無意地開此類人物的玩笑到挖苦的程度；相對的，爆笑集錦是所有英雄人物類型的混合。二者之間的界線可能非常狹窄，必須檢視創作的用意和潛在的讀者群。其中的關鍵在於，好的內容遠比人物的風格和外表來得重要。為了爭取最廣的讀者群，須創造簡單的英雄故事吸引小孩，另摻雜只有大人才能瞭解的語言和橋段。迪士尼／皮克斯（Disney/Pixar）的玩具總動員（Toy Story）就是個完美的例子。

　　斷定作品的好壞，取決於作品中帶給人們歡樂的多寡。不過，要避免太過於自我陶醉，或充滿只有親密的圈內人才會瞭解的「內部笑話」。由於無法事前確認作品受歡迎的程度和連載時間的長短，假使主題論及時事，切記避免讓讀者推斷出正確年代。與英雄一樣，壞蛋和政治領袖似乎都套用相同模子出身，正如英雄是多元的綜合體，你也可循此途徑設定壞蛋和政治領袖。只要最後好人終究能戰勝邪惡，惹得讀者開懷大笑，那麼，你離成功就不遠了。

▶ **給讀者的話**

設計一個屬於自己的終極超級英雄，思考他的力量、弱點和偽裝，用幽默的角度對待。要記得喜劇是最難創作的種類。

漫畫的版面設計，對於故事的呈現非常重要。嘗試畫單格故事是個不錯的練習，但最好還是設計出整個故事，而不是徒然畫出一系列獨立的方格（見頁118）。

…以爆炸性的方式變身…

變身的時刻：布朗先生的金懷錶內藏著一把鑰匙，可將他從瘦弱的老人，變成…身材矯健的男人…

動畫家應用許許多多方法，希望為系列底稿注入動感，表現期待是其中的一個方式。在開始真正的行動前，先預畫一個迫不及待的動作，用到漫畫裡，能創造類似的效果。這張圖片中，可實際感覺到人物準備飛上天。

…成為行動隊長。

除非有意在整個故事中建立連續重複的橋段，否則並不需要畫出每次的變身過程。這些影像大量採用誇張的手法，本身很有「卡通感」，如果你採取類似的手法，建議持續使用。

英雄以著各式形狀和大小出現，如果小孩子不能當英雄，實在毫無道理可言，特別是我們勾畫的故事，通常關於幻想的國度。真實的世界中，可視整個童年為英雄的旅程，充斥著各式挑戰、教訓和黑暗勢力（真實或想像）的對抗。融合張大眼睛的天真無邪以及與生俱來的智慧，創造出的角色可能極具潛力，可望牢牢抓住廣大熱情觀眾的心。

藝術家：溫雲門

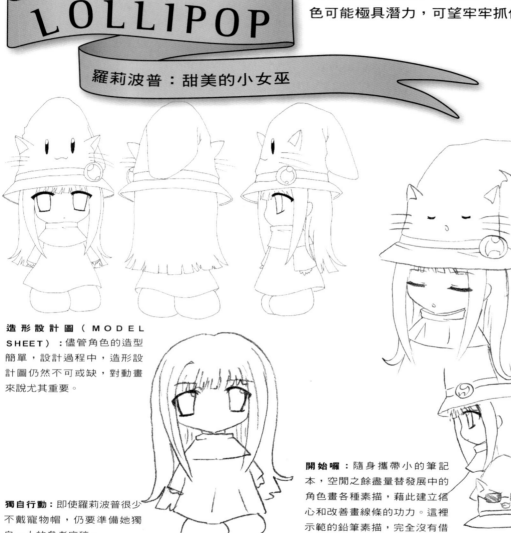

LOLLIPOP

羅莉波普：甜美的小女巫

二合一：羅莉波普基本上是二個角色合一的人物，因為她的帽子擁有獨立的人格，需要多練習素描，才有辦法建立她們之間的和諧互動。

造形設計圖（MODEL SHEET）：儘管角色的造型簡單，設計過程中，造形設計圖仍然不可或缺，對動畫來說尤其重要。

獨自行動：即使羅莉波普很少不戴寵物帽，仍要準備她獨自一人的參考底稿。

開始囉：隨身攜帶小的筆記本，空閒之餘盡量替發展中的角色畫各種素描，藉此建立信心和改善畫線條的功力。這裡示範的鉛筆素描，完全沒有借助初步線條或架構線條。

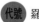**代號** 羅莉波普

年齡：7

身高：1米1

頭髮顏色：棕

眼睛顏色：黑

特徵：會說話的帽子

特質：安靜且帶有點詭異，容易受到激勵，作出淘氣的舉動。

角色：有著會說話的帽子，一天到晚唆使她頑皮搗蛋。她的守護天使和導師羽翼（Wing）試著教導她作正確的事情，二者互相角力下，要她試著遠離麻煩似乎不太容易。

出身：住在一個叫做巴卡鎮（Baka Town）的安靜小鎮，事實上一點都不平靜。

背景：羅莉波普是個對密術充滿幻想的小女孩，擁有一頂名為庫洛·米查（Kuro Mizard）的魔法帽，常鼓勵她使用魔法捉弄別人。不過，很幸運地，她的守護天使教導她分辨對錯。羅莉波普與朋友發現，邪惡即將籠罩巴卡鎮，於是故事展開。

力量：會使用魔法，卻往往不是用來助人。

相關角色

導師：羽翼是羅莉波普的守護天使，任務是防止她惹上麻煩。見54頁。

搗蛋鬼：庫洛·米查是她的寵物和帽子，喜歡鼓勵羅莉波普調皮搗蛋。庫洛也嘗試保護她，免於陷入他所製造的麻煩之中。

小孩不是麻煩

　　雖然「不要和小孩和動物一起工作」這句娛樂圈的箴言一點都沒錯，但在漫畫和動畫的世界中卻沒這個問題。掌控權操在作者手中，他們完全按照指示行事，沒有時間和事情的限制。除卻天生具有的好奇心之外，他們的想像力生動活潑，是以小孩作為主要人物原因之一。把他們小腦袋瓜子的獨特創意和現實結合，創造驚奇有趣的冒險旅程，會是個編寫時故事有用的方法。前提是得先替他們規劃出專用逃生路徑，以備不時之需。

　　至於如何呈現出孩子的角色，但看自己的繪畫風格和故事的性質，還有故事中的小孩是無邪的天使，或是如南方公園（South　Park）裡那些狡點的小惡魔。預設的觀眾群也會影響風格與走向，例如較年輕的觀眾喜歡看英雄氣概濃厚的角色。

▶ **給讀者的話**

　　研究是創作過程中重要的一環，多多觀看卡通中如何呈現幼齡孩子，和使用什麼樣的風格。以下範例不妨多多參考，包括小淘氣（Rugrats）、飛天小女警（Powerpuff Girls）、南方公園（South　Park）、安吉拉·安那康得（Angela　Anaconda）、下課後（Recess）、天才小子吉米（Jimy Neutron）、學生冤家（Cramp　Twins），還有很多日式動畫都值得一看。

關係：更進一步解釋帽子與穿戴者之間的關係，及各自的人格特質。

一點點魔法

日式動畫風格：水汪汪的大眼睛為日式動畫的特色，另外一個特點則是，大片區域採用平塗顏色，稱為立體卡通塗色（cel-shading），源自於傳統動畫中，於透明醋酸酯膠片（acetate film，賽璐璐片，cel）上彩繪的技法。

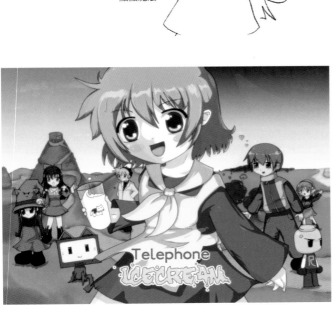

「電話冰淇淋」為一日式動畫，圖片裡畫的是所有故事裡的同伴。不過這個影片名稱荒謬無聊，一點意義都沒有。

藝術家：艾爾・大衛森

故事中使用原型的主要理由為，克服人們的刻板印象，而再也沒有其他人比本書主角更適合表達這一點。雖然時下興起一股刻畫缺點多多的普通英雄，還有更多「反英雄」（antihero）出現，但一般多半描述肌肉糾結，變裝後的男人。

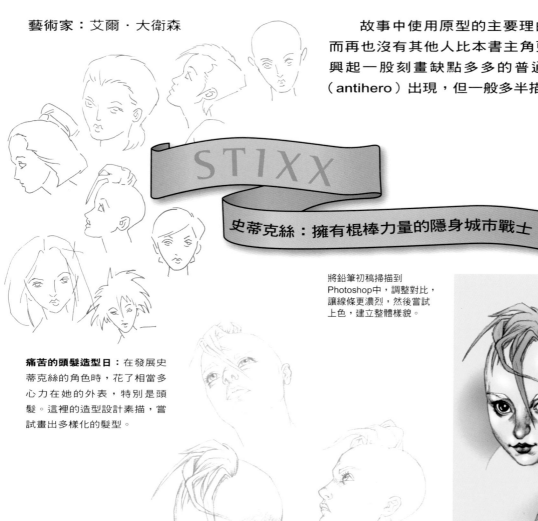

STIXX

史蒂克絲：擁有根棒力量的隱身城市戰士

將鉛筆初稿掃描到Photoshop中，調整對比，讓線條更濃烈，然後嘗試上色，建立整體樣貌。

痛苦的頭髮造型日：在發展史蒂克絲的角色時，花了相當多心力在她的外表，特別是頭髮。這裡的造型設計素描，嘗試畫出多樣化的髮型。

選用髮型：選用這個髮型的原因是，看起來具有街頭智慧，容易與其他遊民融合。再畫出更多細節，從不同的角度描繪出她的容貌。藉由這個方式，將幫助你熟悉頭部與臉部特徵的構成。

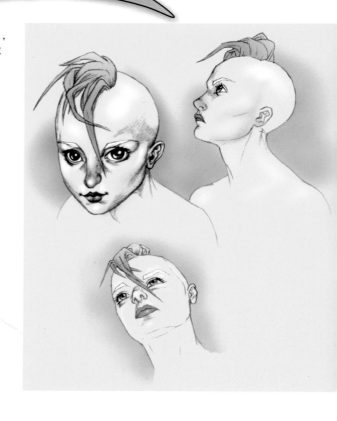

代號 史蒂克絲

年齡：24

身高：1米6

頭髮顏色：任何閃閃發亮的顏色（自然的金髮）

眼睛顏色：綠

特徵：髮型、輪椅

特質：由於雙腳生來殘廢，史蒂克絲只能在枴杖的協助下，走上一點距離，大部分的時間仍在輪椅上度過。對於穿著有獨到的品味。固執卻富有同情心。

角色：身為英雄，她必須克服重重難關，從與他人的協商過程，到處理歧視和言語的戲謔。

出身：小時即被雙親遺棄（他們無法面對她的殘缺），在貧困的低收入住宅區中，以及不同的收容機構和寄養家庭中長大。

背景：主角身分為獨立調查員，擅長發現失蹤的小孩。曾接受導師吉兒・寇帝斯（Jill Curtiss）指導，接受武術訓練，他擅長於棍棒術（Escrima，菲律賓的棍棒武術）。

力量：她的行動不便和具有街頭智慧的外表，加上人們的偏見與低收入住宅區固有的冷漠，讓她得以隱身在公眾之間，不惹人注目，有利於調查的進行。

相關角色

使者：史巴德（Spud）是位年邁的龐克，經營一家唱片行，會將耳朵貼在地上，側聽失蹤或離家小孩的消息。引用古老龐克唱片的歌詞，成為她的當代哲學觀。

導師：吉兒・寇帝斯是棍棒術專家，經營街頭流浪兒的收容中心。在史蒂克絲小時候收容無家可歸的她，教導她棍棒術和截拳道。

英雄的旅程都是關於如何克服內心深處和外在世界的難關，這位特殊的英雄困在輪椅上，必須時時刻刻面對這雙重障礙。美國著名的漫畫出版社Marvel有一系列殘障英雄的書籍，如X教授（Professor Xavier）、夜魔俠（DareDevil）和東·布雷克博士（Dr. Don Blake，化身為神力雷神），這些英雄都有超能力。

平凡中見偉大

除了她的武術技巧之外，史蒂克絲是一個相當平凡的人，身為女性和殘障者的默默無聞，卻是她大半力量的來源。如果能夠設定出異於刻板印象的角色，將為故事開發出嶄新的方向，朝未知的領域探索。這樣一來，或許比普通的超級英雄事蹟還來得精采萬分。因此，不妨專注為主角打造有別於常人的面向，但記得，不管他們變成什麼樣的英雄，千萬不要脫離現實，畫出完全不可能的情境。

▶ 給讀者的話

從弱勢族群中創造一個英雄角色，賦予他單一獨特的力量或裝備，幫助他成為特出的人物。或是找出一個平凡的「普通人」，將他們放到一個情境後，竟變成了弱勢人物。在這種情情下，你將如何把他變成英雄呢？

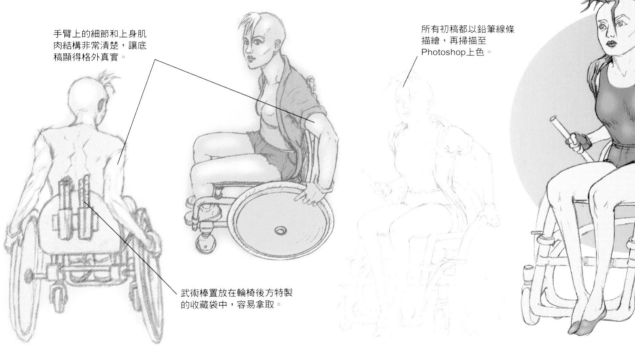

手臂上的細節和上身肌肉結構非常清楚，讓底稿顯得格外真實。

所有初稿都以鉛筆線條描繪，再掃描至Photoshop上色。

武術棒置放在輪椅後方特製的收藏袋中，容易拿取。

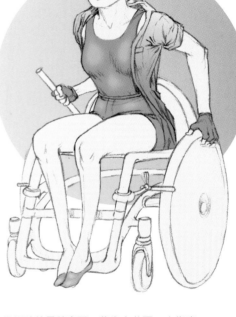

以不同角度畫出坐在輪椅上的史蒂克絲，除了建立她的交通工具的構造外，也帶出他們之間的互動，同時嘗試服裝的設計。

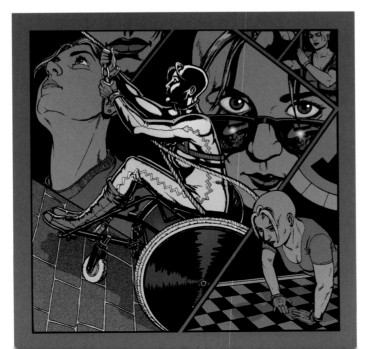

靠經驗的累積畫圖：藝術家艾爾·大衛森本身也是殘障人士，畫這個故事的時候，他拍下自己坐在輪椅上的樣子，參考照片畫出上面的素描。他同時是空手道黑帶，深刻瞭解武術的律動感，故事中許多事件都是他個人經驗的寫照；最後以鉛筆素描，完成這幅人物完稿習作。

事關簡報：這張簡報用單格漫畫表現任務中的史蒂克絲。在嘗試行銷概念時，這樣的單格非常有用，因為不但展現藝術家的能力和風格，也在尚未深入介紹故事細節時，適切地表達人物特色。

藝術家：賽門‧瓦德拉瑪

ARTHUR

亞瑟：英雄的重擔

從現有的故事或傳說中取材，以自己的角度詮釋的情況相當普遍，也廣為大眾接受。迪士尼製片公司（Disney Studio）就長於改編經典故事，成就他們的名聲（與財富）。事實上，幾乎整個好萊塢電影工業都非常依賴古老故事，你大可如法炮製。

幾個世紀以來，不管亞瑟是否曾經存在，亞瑟王的故事與神話改變次數多如繁星，相關的文學和圖像作品豐富多元。世界上最偉大的插畫大師如畢爾茲利（Beardsley）、克萊茵（Crane）、杜雷（Dore）和拉克漢（Rackham）都曾經為亞瑟王的傳說畫過插畫，更別提著名的迪士尼。亞瑟王故事中各式原型人物豐富多變，不論是改編成輕鬆浪漫的歌劇，或暗黑的中世紀電影，全都一樣精采非凡。

少年國王：亞瑟從石頭中拔出劍時仍是個小男孩，註定他成為英格蘭國王的命運。此一時期的故事中，人物繪畫風格較簡單，呈現天真年少的感覺。

草稿（ROUGH）：草稿在此指的是右邊第一張圖稿，而非人物的幸福與否。這張鉛筆素描是彩色完稿（最右側）的基礎。對於呈現出氣勢強大的作品，正確而濃烈的鉛筆打稿（右二）非常重要。如果請其他人幫忙描黑和上色，需特別注意維持線條作品的輪廓清晰分明，且不作色調處理。

 代號 亞瑟

年齡：27

身高：1米7

頭髮顏色：黑

眼睛顏色：棕

特徵：皇冠與被施魔法的寶劍

特質：高貴、智慧與無懼的領導者，最後卻對他的武士感到幻滅。

角色：也曾是未來的國王，帶給英格蘭和平。

出身：他是國王亞瑟‧潘得瑞根（Uther Pendragon）和妻子依格蘭（Igrain）的兒子。梅林（Merlin）將亞瑟交給同樣是武士的愛克特爵士（Sir Ector）

收養，最後還成為他的監護人。

背景：亞瑟為新任武士凱依爵士的侍從，拔出了「石中神劍」（Excalibur），因此成為英格蘭的國王，任務是團結所有意見相左的國王。透過圓桌平等主義的運作，他不孚眾望完成這項使命，並驅離撒克遜人（Saxons）。當和平到來，亞瑟的權威

卻開始下降，於是他派出武士尋找聖杯。

力量：能駕馭神秘的石中神劍。

相關角色：

變形人：亞瑟王的妻子桂妮薇亞（Guinevere）背叛亞瑟，與藍斯洛（Lancelo）發生戀情，導致亞瑟的王國凱默拉特（Camelot）的沒落。

門檻守護者：藍斯洛與亞瑟的友情濃厚，卻和桂妮薇亞偷情，背叛亞瑟對他的信任，造成亞瑟無法完成他的任務。

非自願的英雄

　　賽門·瓦德拉瑪的版本，集中描述身為英雄的負擔。有時可視之為英雄對現實的反抗，通常發生在旅途前面的階段，英雄懷疑他的價值，或是否有能力參與冒險（門檻守護者狡詐的表現）。在這個版本中，亞瑟業已完成使命，卻對他的角色後續應負的責任，感到不知所措，有點類似英雄的中年危機。這類的表現手法把英雄放到讀者都能體會的情境，更顯人性化。比起在戰場上打仗，反倒更輕易地拉近讀者，領略他內心的交戰，而這場戰爭同樣英勇壯烈。

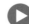
給讀者的話

試著闡釋屬於自己的亞瑟王，或改編你所熟悉的傳說，透過其中一個相關角色的觀點，甚至是第一人稱，從一個截然不同的角度描述故事。

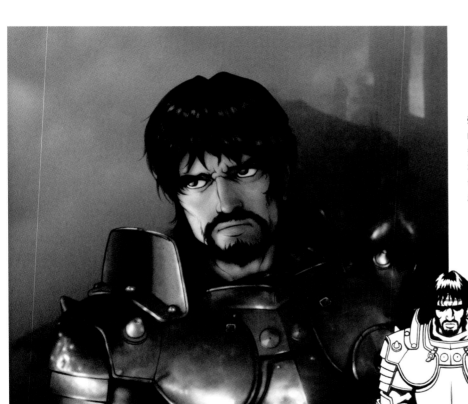

受啟蒙的國王：靠著梅林的魔法力量，在他的背後撐腰，亞瑟自然而然地散發一股權威感，所作的決定充滿智慧與高超的外交手腕。

閃閃發光的範例：漫畫與圖像小說中色彩使用的層次與方法，近年來大幅改變，這都要歸功於創新的藝術家、數位工具和精進的印刷科技。在側的鉛筆初稿利用數位上色後，顯得栩栩如生。賽門·瓦德拉瑪是一位職業的3D科幻動畫家，經驗豐富，他利用紋理貼圖（texture map）創造出如照片般逼真效果的盔甲金屬；再配合對打光的了解，成就這幅強而有力、真實感十足的影像。

過往的武士：中古世紀工藝品經久耐用，拜此之賜，才能留下如此多的鎧甲，成為圖畫材質的參考。但這不代表影像不能借助想像力和現代設計的敏銳度，只是有些歷史題材打著說故事的名號，但內容卻天馬行空，亂七八糟。

藝術家：安德魯‧衛斯特

ORAN

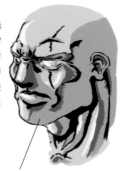

歐朗：飽受磨難的靈魂，破碎的聖者

要為自己的故事和角色找到出路，走向商業化並非易事。漫畫出版世界的競爭只能用慘烈形容，其中，長篇動畫不但貴得嚇人，製作更曠日費時。動畫短片，則被歸類為特殊節慶專用影片─當然也要你能雀屏獲選，才有發揮機會。

不然就只有走上網路一途……

藉由降低不透明度，增加畫筆的濕潤邊緣，然後使用Wacom繪圖板控制壓力，便是數位水彩技法。

畫素圖畫： 歐朗早期的水彩素描，藉此探討他的相貌和嘗試使用不同的上色技法。作類似的實驗絕對不會浪費時間，此舉將幫助你琢磨技巧，從消除的過程中歸結出最佳結果。

這張影像的色彩並無濃淡之分，不透明度為100%，畫筆帶有「硬邊」；採用繪圖軟體Painter將有更多選擇。

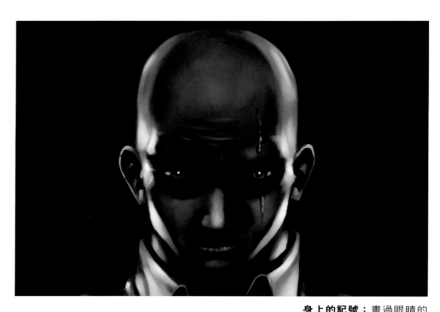

身上的記號： 畫過眼睛的疤痕解釋他橫衝直撞的過往，同時也象徵他對行動與信念的「盲目執著」。

素描想法： 一系列歐朗頭部的鉛筆素描習作，幫助藝術家熟悉這個角色。盡量從不同角度作畫，將增加作品的廣度。對於未來畫完稿時，也可作為有用的素材參考。

代號 歐朗

年齡： 33

身高： 1米8

頭髮顏色： 黑色，總是剃著光頭

眼睛顏色： 棕

特徵： 劃過眼睛的疤痕，脖子上戴著護身符項鍊

特質： 是戰士也是獨行俠，遵循極度嚴苛的價值信念生活。為了「大愛」，上刀山下油鍋，甚至犧牲他的性命也在所不惜。

角色： 在他崇拜的神的眼中，不斷尋找救贖。但他卻可能在人類史上最大的騙局中，扮演為虎作倀的爪牙。

出身： 成長於惡劣的伊拉克沙地，和滿佈石礫的街上。是個自由戰士，被一群鬼魂糾纏，他們都是以政治和信念衝突之名而慘遭殺害。

背景： 在他信仰的古老書籍中，歐朗尋找心靈的聖堂。但是，從拜爾康（BIOCOM）衛星網路，首度傳送出的神祕廣播，挑起他內心的恐懼，而他所崇拜的古老文字卻怎麼也無法消除這些恐懼。後來，身為自由戰士的他，被北大西洋公約組織（NATO）偵查隊俘虜，以恐怖份子的名目，戴上手鐐腳鐐送至美國。

力量： 對精神寄託的強烈信仰，帶給他幾乎等同超人類的力量。

相關角色：

導師： 神村是破碎聖者（Broken Saints）中，一個擁有智慧的老人，被所屬的聖堂（Shinto）驅除，於是到西方尋找答案。

使者： 雷米（Raimi）的世界由電腦虛擬而出，他在裡面發現了重要的訊息。

最好是你熟知的惡魔？ 這只是個概念性的圖像，探討歐朗與內心魔鬼的奮戰。雖然此一情景未曾出現於故事中，但勾畫類似這樣的圖片，對確立角色和視覺風格大有幫助。

新聞稿： 這張圖是新聞資料的一個部分。嘗試以單一影像表達和總結，歐朗是個陷入困境、倍受煎熬的靈魂。

破碎聖者（歐朗是其中四個主角之一）是本圖像小說，關於追尋真理，極具深度和吸引力，是融合傳統藝術、動作與聲音的混合體。分成24章，刊登在網路供網友瀏覽。故事作者為布魯克‧伯吉斯（Brooke Burgess），負責插圖的是安德魯‧衛斯特（Andrew West），用Flash製作動畫與效果的則是艾恩‧柯比（Ian Kirby）。

團隊合作

　　有著四位個性分明英雄的故事，加上從主要原型中自然流露出其他原型的特質，開啟無限寬廣的空間，發展了多元複雜的角色。其中，歐朗絕對是一個反英雄，他的陰影原型，亦即人格特質中強烈的一面，在他與自己倍受煎熬的內心拉扯之時出現。人物的多樣化，代表同時保有所有人物設計一致性的情況下，可利用不同繪畫風格呈現每個人物。

　　從粗略的想法創造出人物，是絕大多數說故事的藝術者的願望，但與其他作者共同合作，是成為職業作者的過程之一。為其他人的角色，設計與發展外型，需要彈性、耐心和保持謙虛，是個不錯的訓練。大部分作者心目中，對故事中的人物外表，或是不該長成什麼樣子（後者居多），早已有清楚的想法。作者若親自登門拜訪，多半已經熟悉你的風格、喜歡你的作品。如此，會讓後續工作進行的較順遂。想要創作出最完美的作品，互相尊重是不可或缺的。

給讀者的話

如果你認識任何作家，不妨說服他們，改編故事成一部圖像小說，或一起合作新的題材。如果沒有，則找出你所喜歡的故事，根據其中內容畫出這些角色。網路是個很棒的資源，裡面有各種型態還沒出版的故事，等待你來發掘。

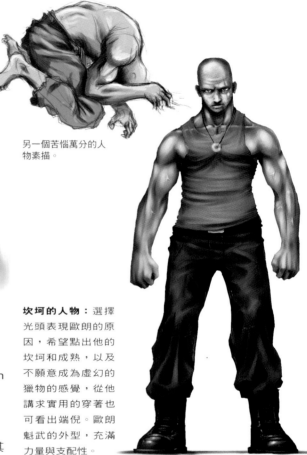

另一個苦惱萬分的人物素描。

坎坷的人物： 選擇光頭表現歐朗的原因，希望點出他的坎坷和成熟，以及不願意成為虛幻的獵物的感覺，從他講求實用的穿著也可看出端倪。歐朗魁武的外型，充滿力量與支配性。

我與影子： 歐朗常用陰影表現，象徵黑暗的性格。這個姿勢將他的憤怒和攻擊性表露無遺，然而他仍是位英雄。

藝術家：阿米‧皮拉斯

不是所有作品，都只會變成三幕劇情的獨立故事而已。即使再怎麼沒有野心，任何作者還是會希望自己的角色，持續連載，哪怕是以漫畫或網路卡通的型式出現都好。不管是以哪一種形式連載，基本上角色才是重點，因為連載內可能穿插各式各樣的主題和單元，但唯有能夠吸引觀眾目光相隨，魅力十足的角色，才算得上成功的作品。

RICHIE

瑞奇：從小偵探到極權統治者

「太方正，不希望全世界的人都長這副模樣。」

小偵探的進化：身為戲中主要角色，瑞奇是第一個創造的人物。因為確立他的外型後，可作為其他人物的參考，請特別注意。透過一旁的素描，將藝術家阿米‧普拉斯毫無瑕疵的風格展露無遺。即使如此，他還是藉由刪除的過程，加上腦海中極度清楚他的要求，一一過濾後，才找出最後理想的人物造型。所有初期設定的造型基本元素（皇冠、T恤和牛仔褲），在素描中樣樣不缺，只是外型略有改變。素描旁為藝術家的評論，以便協助讀者瞭解圖案被剔除的原因。

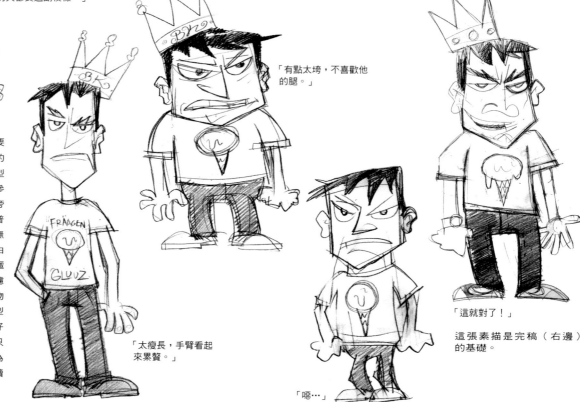

「有點太垮，不喜歡他的腿。」

「太瘦長，手臂看起來累贅。」

「嗯…」

「這就對了！」
這張素描是完稿（右邊）的基礎。

代號 瑞奇‧欣賞

年齡：30

身高：1米7

頭髮顏色：黑

眼睛顏色：綠

特徵：皇冠（某漢堡公司授權製造）

特質：令人反感、自我中心，完全無可救藥。

角色：地球的極權統治者，有一小群外星人與人類在旁協助與指導。

出身：來自大城（Big City）東邊的霜淇淋小販，稚氣未脫，老愛做些在貓咪身上噴漆、或在巧克力奶昔裡面放小蟲等的淘氣舉動。

背景：地球的衝突、浪費和生態濫用，嚴重污染週遭系統到無法控制的地步。外星人本想要尋找一位睿智、充滿愛心和廉潔的人類，阻止情況的惡化。部分懶惰外星官員卻發生一連串的作業謬誤，反將瑞奇指派為集權統治者。

力量：為了確保瑞奇的統治不受地球上任何人的質疑，外星人在他身上安裝先進的科技，賦予他幾乎絕對的力量

（僅用少到不能再少的預算）。他被迫要公平和博愛的態度，統治這個世界。這一點和他的本性根本完全相反。

相關角色：
導師：這位庫爾伯特（Koooolbert）年齡高達350歲，是個擁有三隻眼睛的奧特萊克人（Octlak）。正如同大部分的族人一樣，他極其圓融、秉性善良還有愛

玩。被母星派遣到地球擔任瑞奇的首席指導者之一，主要任務為教導瑞奇行善。

搗蛋者：洛斯科（Roscoe）和他的夥伴卡爾（Karl）都在瑞奇手下工作，做完瑣事之餘，三不五時貢獻點街頭智慧。他們大部分的意見都是些餿主意，但有時提出的見解卻能發人省思。詳見48頁。

即使缺乏正式的神話故事架構，利用原型做為人物設定基礎，角色將會比較明確，且可據此繼續發揮更多內容。製作這類型的案子，需要構思不少人物，像瑞奇即使貴為故事主角／英雄，仍得在原型角色的配角烘托下，才能保有和發展他的人格特質。

王國的建立

如何創造與發展一系列人物，攸關案子的成敗，擁有原創的視覺設計，才是引發觀眾最初感動的關鍵，更重要的是，它擄獲策劃編輯的心。因此，找出適用於全部角色的風格，據此設計個別角色，需要不少次的嘗試錯誤。這時，不妨從反覆素描單一人物做起。當覺得滿意於某種類型時，再簡單勾勒其他人物。如果這些人物的表現也不錯，即可進入正式的定稿階段，接著再把重心放到其他面向的設計上，例如佈景和人物特性。

▶ **給讀者的話**

從目前現有的連續劇取材，利用既有的世界，在裡面加入一組角色。以人物側寫表（見頁12）建立每個人的特性，註記彼此之間錯綜複雜的關係，和可能的故事單元。再將人物側寫表與所有素描按照特定順序，系統地裝訂一起。這樣一來，有助於激發天馬行空的想像。

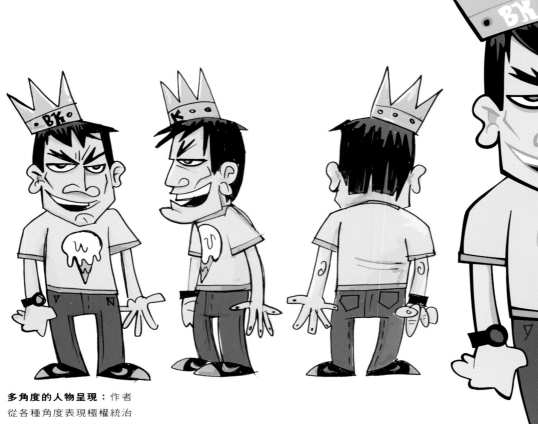

多角度的人物呈現：作者從各種角度表現極權統治者瑞奇，上圖是該人物的正面、側面與背面設定。

商標：好的圖像固然重要，活潑的商標更是不可或缺，它不僅僅能作為戲劇的片頭，對交給投資者參考簡報檔案夾，更具畫龍點睛之效。

依賴解析度：瑞奇的插圖以Illustrator完成，將素描掃進電腦，變成向量圖檔的範本。向量檔案可以小型檔案儲存圖形，不需用到解析度。另外，創作類似這樣風格獨具的卡通動畫，Flash或Toon Boom Studio都是非常適合的軟體，它們都需要使用向量檔案。

藝術家：艾瑪・薇希拉，汗滴工作室

ELLA

艾拉：非自願的英雄

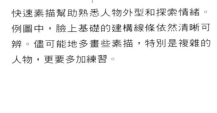

快速素描幫助熟悉人物外型和探索情緒。例圖中，臉上基礎的建構線條依然清晰可辨。儘可能地多畫些素描，特別是複雜的人物，更要多加練習。

「觀點」是敘說故事時重要的一部分，亦即透過誰的眼睛將劇情娓娓道來。基本上敘述的方式有三種，第一、第二和第三人稱。第一人稱指的是「我做了某某事情」的敘事方法，適用於書本，但用於如電影和漫畫的視覺媒體，效果將大打折扣。第二人稱使用時要特別小心慎重，須以現在式撰寫，常見於早期以內文為基礎的電腦冒險遊戲（例如出現「你正穿越一座暗黑的森林，一個不足五呎的矮精靈揮舞著斧頭，跳到面前。」這樣的句子）。最後一種、也是最常使用的方法為第三人稱，稱之為「上帝之眼的觀點」（god's-eye view）；你知道每個人腦海裡即將出現的想法，即將要做的事情。由於我們已成為故事經驗中被動的一份子，這種無所不在的觀點，會將我們拉進故事裡面，和主角一起展開歷險，而圖像為主的故事更是如此。

符號的表現： 使用符號與象徵是龍的傳人（Dragon Heirs）不可或缺的一環。最上圖展示主角艾拉隸屬勞動妖精的標誌，象徵平民百姓世界的符號。左圖的記號則代表尼瑟斯（Neissus）交給她的妖精束帶，為她轉身成為英雄的路途拉開序幕。

建構中： 當勾勒新的角色時，利用橢圓形簡易底稿結構線（underlying structure），能快速建立人物體型，修飾後做出完稿。只要對建立外型和比例開始有十足把握，就不需再用到這些形狀。完稿（最右側）中，已經移除建構線，就可以把鉛筆稿放在燈箱上，開始用墨勾勒線條。在鉛筆線條上直接描黑，再輕輕將鉛筆線擦掉，或者掃描到電腦裡「上墨」。

代號 艾拉

年齡：23

身高：1米7

頭髮顏色：金髮

眼睛顏色：藍

特徵：勞動妖精的記號（後來變成妖精束帶的符號）

特性： 艾拉是一個聰明伶俐、倔強的年輕女孩，對魔法妖精的世界充滿好奇。她常常覺得自己應該是個更偉大的人物，卻不幸受困在農夫的身分中。

角色： 成為「鑰匙的持有者」是她的命運，是妖精世界裡，另一個選擇身分的機會。龍的傳人正飽受邪惡勢力威脅，她即將與尼瑟斯展開旅程尋找他們。

出身： 生於艾爾弗瑞德村（Alphrede），她的父母是非常受到尊敬的農夫妖精。

背景： 艾拉住在一個人們受到身上妖精符號統治的世界中，自從她的雙親過世後，便在兄長基拉（Kyra）的照料與保護下長大。直到尼瑟斯到達村莊找到她，宣告她的命運後，她才知道，自己是龍的傳人預言中的一部份。

力量： 生來僅具備些許魔法力量，主要在調製魔法藥水方面。她會利用藥草和香料，製造毒藥與復原藥水。

相關角色：

使者： 尼瑟斯是位妖精束縛者，為艾拉帶來預言的消息，同時也是艾拉的導師，教導她成為鑰匙持有者的種種。

陰影： 凡瑞斯（Verance）屬於黑暗的龍妖精，誓言阻止龍的傳人完成龍妖精超越之旅的預言。

上帝之眼的觀點

即使作者應該站在遠處，一個超然有利的位置（從此處對所有即將發生的事情，了然於胸）敘述故事，仍需挑出一個角色作為主要焦點。傳統上，主角通常是英雄（反之亦然），希望能夠挑起讀者的共鳴。如果你可以不斷勾起讀者的情緒波動，那麼，就更有機會確保他們對劇情持續關注。例如，艾拉初來乍到龍的傳人的世界，對她而言，這是個完全陌生的地方，對讀者來說，又何嘗不是如此。因此，我們隨著艾拉，同時展開探索。

利用有如上帝般的第三者觀點，我們不僅能預先看見／表現，另一個好處是可以選擇不要告知。只要對故事有所幫助，身為作者／藝術家的你有權決定，提供越多越好的資訊，或只透露少許訊息。以最成功的懸疑和恐怖電影來說，操弄的不是那些大部分人都覺得漠然的詭異場景，而是觀眾看不到的東西。正如電影導演必須選擇正確的拍攝角度，在呈現景象時，觀點同樣也會影響定位、角度和透視的決定。當發展故事與人物時，請將這些建議銘記在心。

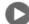 **給讀者的話**

下次閱讀圖像小說／漫畫或看影片時，觀察故事中使用的觀點。不妨試問自己，為什麼該場景要選用這個特別角度。如果換做自己，又會採取什麼樣的角度「描述」故事。

粉紅之美： 早期版本的艾拉身著粉紅衣裳，後來認為顏色不甚妥當，決定改變顏色。由於使用Photoshop做色層處理，變換顏色輕而易舉，只要抽換其中的一層顏色層即可，其他影像都不會受到影響。

龍的傳人故事中重要場景之一，艾拉即將在此背負起尼瑟斯交付給她的責任。

墜鏈是本故事的關鍵，是解開預言的鑰匙。諸如此類的重要物品，可能代表一種原型角色，因此和人物一樣，需耗費很多時間構思設計。另外特別注意，設計時盡可能納入更多相關的象徵意義。

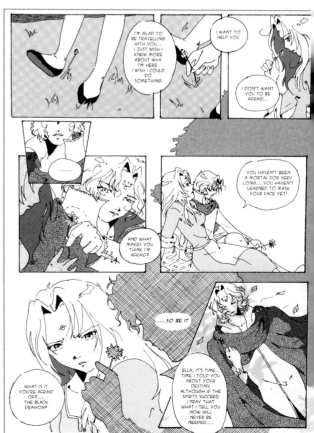

藝術家：索爾·古朵

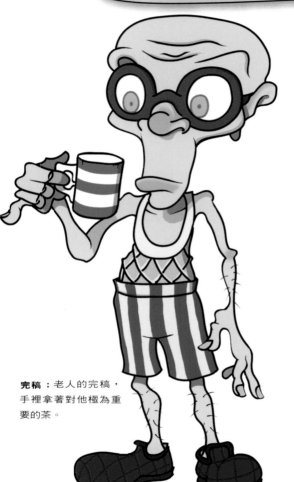

OLD MAN

老人：瞧瞧我的生活吧

利用神話結構撰寫只有一個人物的故事，看起來似乎是個不可能的任務，實際上卻是可行的。前面曾提及，所有原型存在於每個人的心靈深處，應用到獨角戲的劇碼中，就是事實地在故事的每一階段，在這個人物身上，展露各種原型特質。

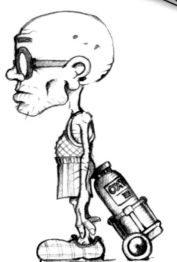

2D造形設計轉為3D：不論是不足或太過的誇張化方式，皆是卡通畫家和動畫家慣用的手法，藉此加強人物的性格。在老人的例子中，造型設計圖裡的人物志得意滿，卻不成比例。他的外表極盡卡通化，但這時的誇張，不是用來增加幽默，而是為了勾起人們的同情。將角色轉換成3D影像時，轉身造型圖特別有幫助。

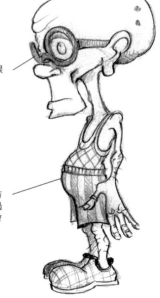

牛奶瓶造型眼鏡加大眼睛，比例誇張。

老人終日靜坐的生活方式，意味著身上除了過度突出的小腹外，不會長出什麼肌肉。

側身圖：老人的早期版本，外貌仍然極度不成比例，卻比完稿來得不誇張，和最後3D版本比較相近。

完稿：老人的完稿，手裡拿著對他極為重要的茶。

代號 老人

年齡：81

身高：160公分

頭髮顏色：禿頭

眼睛顏色：藍

特徵：厚重的圓眼鏡，氧氣筒。

特質：獨居，有些年紀，只會對傢俱講話。

角色：努力地過活，將每天視為在人世最後的一天，事實也可能就是如此。

出身：1925年生於北英格蘭（England）赫爾（Hull），常於旅程中間返回出生地。

背景：曾於二次世界大戰中打仗。戰後加入商船隊，擔任鍋爐房技師。在旅行之間結過幾次婚，但從未安定下來，或有小孩。比所有朋友、老婆，或星球上其他人活得久，原因不明。

力量：無。只盡全力過完每一天，並泡杯濃茶。

相關角色：
無——已經沒有其他人存活在世上。

找尋獨角戲的靈感應該蠻容易，因為我們周遭到處充滿這類獨居人物，不管是自願或被迫；他們的腦海中，多半具有不同的人格。當描寫這群人的時候，可採用各式各樣的表現手法，從幽默、憐憫到戲劇效果，取決於故事內容和你想要表露的意涵。

事件與面紙

藝術家兼動畫家索爾‧古朵希望，討論年老與孤獨等相關題材。不過，他的人物外型誇張，喜感的表現使得故事不至於太過賺人熱淚。故事中，人物的能力逐漸退化，他每天的活動，不管是泡杯茶或盛裝打扮（顯然他早已放棄），都是英雄行為的一種。每個決定都是門檻守護者；每個決定代表導師的角色。

經過長時間的發展，最後決定利用3D軟體創造動畫，加速製作過程，節省費用。

▶ **給讀者的話**

設計一個關於獨居者的故事，隱士、流浪漢、到作者都是取材對象。然後不用任何配角人物，遵循神話的格式，創作出專屬他們的故事。

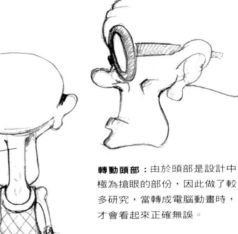

轉動頭部：由於頭部是設計中極為搶眼的部份，因此做了較多研究，當轉成電腦動畫時，才會看起來正確無誤。

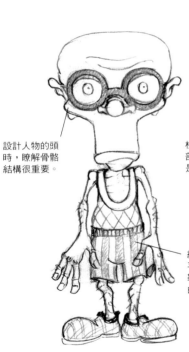

設計人物的頭時，瞭解骨骼結構很重要。

根據基礎人體解剖學，脖子純粹是脊柱的延伸。

線條背心、條紋平口褲和羊毛拖鞋，是功能性強的完美穿著。

老人動起來：在即將推出的動畫短片《好好過一天吧》（Have a Nice Day）中，描述獨居的種種，可看到老人最終的模樣。

導師

英雄之後,再來就要介紹大家最熟悉的原型——導師,意即睿智的老師,旅途中幫助英雄學習和前進。這個名詞在現代的教育機構與社福圈應用得相當廣泛,意指那些給予孤苦無依者忠告和安全感的人。導師一詞源自古老的希臘神話—奧狄賽(Odyssey)中,女神雅典娜(Athena)化為睿智的老人門特(Mentor),出現在英雄特勒馬科斯(Telemachus)前,傳授他必要的知識,以助旅程順利。

基本上,導師不管是男是女,都是具有智慧的老人。他們多半是巫醫、大師或魔法師,亞瑟王傳說中的梅林就是最好的例子。近年來,暢銷電影與書籍更創造許多令人難忘的導師:星際大戰(Star War)裡的絕地武士歐比旺‧甘諾比(Obi-Wan Kenobi)、魔戒(The Lord of the Rings)的甘道夫(Gandalf)、X戰警(X-Men)的X教授(Professor Xavier)、哈利波特(Harry Potter)中的鄧不勒多(Dumbledore)、駭客任務(The Matrix)的墨菲斯(Morpheus)和神諭(The Oracle),族繁不及備載。

英雄的冒險應該攸關自我發現或提升自我智識,途中有時需要一些指引,方能導入正軌。也因此,導師可能只代表一種功能,只要藉由另一個人物扮演即可,不一定是獨立的人物。即使將導師併入其他人物,會簡化故事,卻不至於掉入人物刻板化的窠臼。不管怎麼樣,當英雄遭遇障礙,有人出面給予忠告,才是重要的。

有時導師會內化成為道德觀或是行為準則,通常是英雄早年由活生生的的導師身上學到的教誨,如包括親戚、老師或巫醫。當英雄在關鍵時刻知道如何反應,正是內心導師出現的時候。

特勒馬科斯與導師
主角特勒馬科斯(Telemachus)是尤利西斯(Ulysses)和潘妮洛普(Penelope)唯一的兒子。特洛伊(Troy)大敗後,他出發尋找失蹤的父親,雅典娜女神偽裝的精神導師隨侍在側,給予智慧的建言。

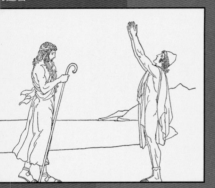

梅林
傳說中,梅林是位魔法師,幫助亞瑟瞭解他必須成為英格蘭國王的命運。他的影響層面視各種故事版本而定,但他的角色不容置疑。

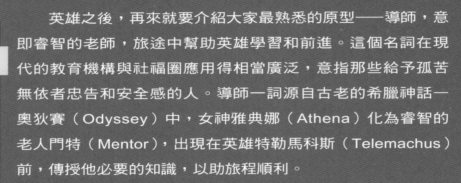

▶ 給讀者的話

▶ 閱讀史上偉大導師的生平，例如馬丁·路德·金恩（Martin Luther King）、聖雄甘地（Mahatma Gandhi）和主要宗教的創辦者。

▶ 詳列故事中的導師（書籍、電影、漫畫），列舉出他們特質，不管是體力還是行為上的，看看哪些最平凡無奇。當角色設計時，可幫助你決定該放入或避免哪些特質，此舉同樣對設定英雄有所助益。

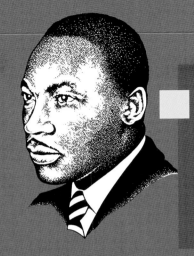

馬丁·路德·金恩博士（DR. MARTIN LUTHUR KING）
有些導師激勵整個社會和國家，置個人死生於度外，做出英勇的舉動。

導師通常會在英雄踏入歷險之前，贈與他一個重要的禮物，不管是光之劍、紅藥丸或任何東西都好，都必須幫他達成目標。不過，即使慈悲為懷通常是導師的特質之一，傳統上英雄還是需經由奮鬥，才能贏得此項禮物。

英雄故事中，導師的地位舉足輕重。導師通常出現於故事開場時（我們稱為「第一幕」），有必要時仍可以隨時現身，目的在於傳授智識，給予指引。

導師的地位崇高，不免帶些嚴肅。賦與導師幽默的個性使得他更貼近人性，有助於軟化緊張情緒。此外，導師擁有的經驗與智慧，應當能洞悉這個愚蠢的世界，並且處之泰然，一笑置之。

不管你想要在故事中勾勒出甚麼樣的導師，人物風貌務必引人入勝、名符其實（即使你已經開始進入故事的"陰暗面"），千萬不要只有千篇一律的拄著拐杖、白鬍子的老頭形象。

紅或藍
導師會致贈英雄禮物，保佑他旅途順利，同時作為測試英雄的工具，確認他是否負擔得起這場任務。

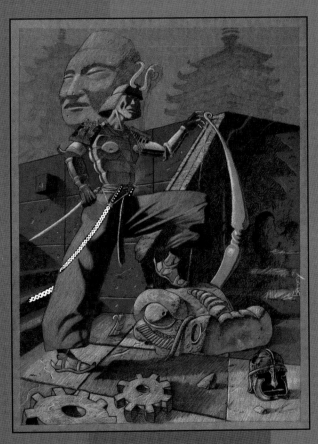

阿瑪斯（ARMAS）
耶穌·巴羅尼（Jesus Barony）導師是老師，亦是大師。如果英雄是個戰士，那麼邁向冒險之途前，需要從大師身上學得適當的打鬥技巧。

藝術家：利亞·迪克巴斯

奧力雷斯教授最早的想法，是希望設定為具有高度發展的心靈與超感官能力的人物。雖然他是故事中的主角，他的角色卻是一群精選實習戰士的導師。

PROFESSOR OZIRIS

奧力雷斯教授：心靈勝於物質

髮線：早期的鉛筆素描，建立頭形與色彩技法。商標的設計概念也展示一旁。

預言者的洞察

奧力雷斯的外型，部分設計構思來自二十世紀初期歐洲的古怪學者，如營養學教授阿諾·埃雷（Arnold Ehret）和電力天才尼可拉斯·泰斯拉（Nikola Tesla），二人皆極為精瘦，平日打扮正式，日以繼夜沉浸於實驗當中，仍不改其趣。故事中，雖然奧力雷斯已經好幾千歲

熟悉的指環：手部細節展示一些魔力指環，和溝通宇宙能量的手杖。

寫生作品：描述奧力雷斯拿著棍棒行動的素描。勾勒這類服裝擺動的影像時，不妨參考照片或利用寫生。

旋轉外套：同一姿勢、四個不同視點，是個很好的範例，確切展現不同角度的人物外型。

 代號 奧力雷斯教授

年齡：千歲

身高：1米6

頭髮顏色：紅

眼睛顏色：淺藍／灰

特徵：夾鼻眼鏡、手杖、下巴有小而尖的落腮鬍

特質：削瘦的身材，滿頭紅髮。古怪而神秘。

角色：秘密傳授一群精挑細選的學生，古老而神秘的知識。

出身：亞特蘭提斯（Atlantis）唯一的存活者。他的名字是歐西里斯（Osiris）的訛誤，為埃及的死神與地獄之神，有時也被認為是神之律法的主宰（Lord of Divine Law）。

背景：成立超意識大學，藉此傳授部分知識給追求真理的人。亞特蘭提斯人滅絕之前曾預言，典範轉移期間，將興起一股邪惡力量。因此他挑選最優秀的學生，施與特別訓練，教導他們更深沉的神秘藝術與之對抗。

力量：預言家。玄學領域的大師，長於心靈念力。他的戒指上有著小碎片，取自於五個代表

智識的水晶，已和亞特蘭提斯一起長眠海底。

相關角色：

陰影：艾力克斯·羅諾（Alex Ronald）是殘酷的傭兵，他所追求的真理，僅限於引出出價最高的雇主的方法。他在戰場上如魚得水，唯一畏懼的事情是和平的到來。

英雄：梅林·魁克（Merlin

Quick）是奧力雷斯最出色的學生。他是裝甲戰鬥的專家，卻對暴力敬而遠之，在導師的指引下，經驗了心靈平和的全新國度。即使如此，他的射擊力仍然比其他任何和機器強。

了，外表給人現代古典的感覺，既超越又與當代社會整合。

　　為了最後決戰，邪惡勢力逐漸開始聚集，奧力雷斯除了憑藉神秘力量抵抗之外，還有其它保護自己的方式。身為導師，他選擇佩戴棍棒或手杖防身。不過別小看他的手杖，它能溝通宇宙能量，轉變成他的力量。由於身處現代，自動手槍也是個合適的配備。

　　故事發展牽涉許許多多古代與神秘力量的研究，從印度的成就者（siddhas）到美洲的巫醫，還有他們如何將知識傳授學生。當創造類似奧力雷斯這樣的角色時，做研究和歷史文獻極為重要（比起營造確切的服裝感覺，倒不如說研究是為了正確傳達形而上的玄學）。

 給讀者的話

學習非數位的技法，例如彩繪不透明顏料，是發展自我技術和學習技能重要的一環。建議不要以描黑底稿直接練習，而是用厚紙影印後再彩繪。

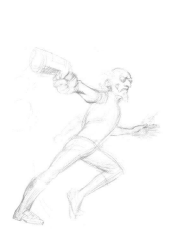 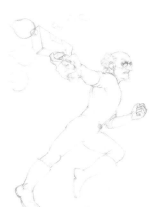 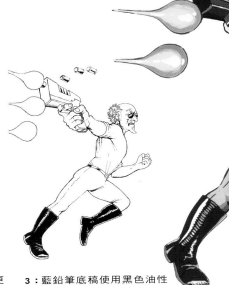

1：使用不顯影的藍鉛筆素描初稿，畫奔跑時的槍戰動作。不同的手臂與腳部姿勢清晰可見，作為藝術家自己的註解。

2：已經描線的鉛筆底稿，線條更加明確，可以準備描黑。

3：藍鉛筆底稿使用黑色油性麥克筆描黑。靴子整個塗黑，加高光，增添更多細節。

4：使用不透明顏料，於布里斯托板上為描黑底稿著色。

 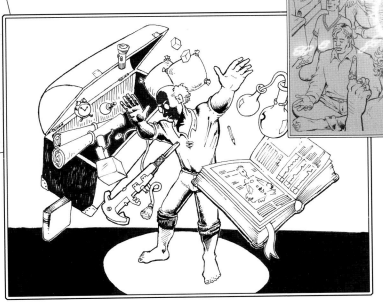

亂中有序：奧力雷斯的注意力分散在各個領域，有時處理生活俗事會遇上不少麻煩，只好透過念力幫他找出到處亂放的日常物品。鉛筆素描（上圖）和後續的版本（右圖）。

灰色物質：故事其中的一格，描述奧力雷斯教授教導信徒，如何在感知的領域之外，提昇他們的自覺。藝術家利用Photoshop在描黑的底稿上，提昇亮度與白光效果。

藝術家：安東尼·艾迪諾非

KAYEM

凱炎：曾經的武士

創作原創人物需要詳加計劃，虛擬一個想像中的國度更耗費心力，但設計一整個全新未知的星球，涉及的想像力與組織力才是無法估計，通常包括一整串全新的學說：生理學、生物學、地理學、生態學、社會學、心理學和神話等等。這些面向之間的交錯關係必須交代清清楚楚，故事方能真實可信。不妨從參考我們自己生活的世界開始，裡面奇特的、精采的生物不可勝數，可激發靈感無限。

狗的生活：正如同人類進化於靈長類動物，「班達林人」（Bandarin）則是從犬科動物演化的。其星球天氣遠比地球寒冷，因此身上仍保留毛皮。

線條與色調：對初稿感到滿意時，開始製作造型設計圖，至少具備前視與側視圖，有助於後續的繪畫。

快速草圖：如果對人物造型已瞭然於胸，或突然間一個念頭湧上腦海，這類快速素描可作為視覺註記。

輔助線：只要素描初稿定稿，隨即著手進一步的細節，發展服飾和其他配件，創造獨一無二的人物。

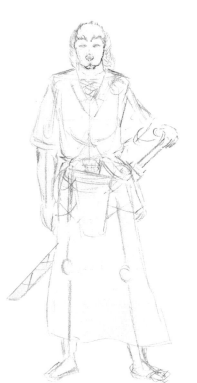

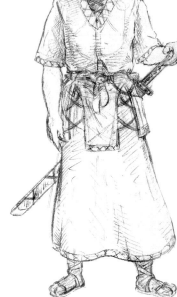

代號 阿朗尼柯·凱炎

年齡：29

身高：1米7

頭髮顏色：淺棕（有些微雜色）

眼睛顏色：藍

特徵：攜帶「班石」（Banstone）製作的劍。

特質：基達林戒律（Kida'rin disciplines）的強力擁護者，卻充滿自我懷疑。

角色：提供朋友索西·漢森（Sothi Henson）諮詢，並視情況所需提供保護。

出身：母星為班達星。基達林戒律是一種極度要求身心靈的訓練，他是戒律的守護者，更是有史以來最年輕就晉升為武士的人。

背景：由於無法合成新的力量，身體和靈魂再也承受不住，基達林式的生活苛刻，於是離開了他守護的戒律。透過啟蒙，他體會到靈魂與自然合一的奇特感受。後來凱炎害怕會失去已學會的每件事情，對自己充滿懷疑。在旅途中，他的力量重新展現，最後他才瞭解，他從未失去任何東西。

力量：靈魂與自然合而為一的能力。亦是武術大師，隨身攜帶班石劍，是把傳統的劍，更是能量的通道。

相關角色：

英雄：索西·漢森是個說話輕聲細語的般達林旅行者，恆星間的飛行員和領航者，身負重要使命。可自由來去班達林領空以外的區域，強烈渴望探索與啟蒙。

變形者：賽拉里戈芭（Serrazelgobaa）簡稱賽拉（Serra），有著令人心生畏懼的體型和大膽的態度，背後卻潛藏著更複雜、敏感的特質。自我保護的色彩，第一眼給人冷酷的印象。一旦得到她的信任，她卻會是個忠實的朋友。見82頁。

似曾相識

正如同故事人物以觀眾的母語溝通，畫面中的點點滴滴假如是眾人認得的，說起故事來較為輕鬆簡單。大部分外星人存在的地方，通常根據我們熟悉的環境規劃，比較容易描繪在書本或螢幕上（實際上，隱形的世界更容易表現，只是畫起來並不有趣）。改變這些元素的名字與特性，同時保有必要本質，將為原型角色和神話故事結構，開啟更寬廣的視野。

這部動畫仍在規劃中，其中班達星是阿朗尼柯‧凱炎和其他角色居住的星球。當初作星球的設定時，都已經把上述觀點納入考量。

▶ 給讀者的話

構思屬於你的異星／奇幻世界，以科學的態度描繪作品，質疑每一次的創意決定。你蒐集的訊息，不見得故事中會悉數應用，但對任何人的問題，甚至是自己心中產生的疑問，都應該給予滿意的答案，因為讀者往往比作者更加挑剔嚴苛。試想，當看完電影後，你是否曾經質疑過其劇情邏輯？換成是你，如果創造一個沙漠星球，上面的居民和生物如何獲得糧食？他們需要任何營養？如果不需要的話，究竟為什麼？

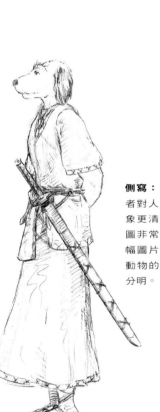

鉛筆完稿：掃描這張底稿和上色，作為簡報用影像。部分底稿以鉛筆淡描色彩參考，上色時將會移除。

側寫：為了讓讀者對人物外表印象更清晰，側視圖非常重要。這幅圖片裡，犬科動物的特徵格外分明。

班石劍—上選的基達林武器

「班石」是非常稀有的元素，為班達星獨有。班石鍛造而成的守護者之劍，基達林僧侶經過好幾個月的宗教儀式洗禮，再與守護持有者結合。班石本身具備溝通能量的能力，在儀式的助禱下，法力更是無窮，班石劍基本上無法以任何外力摧毀。劍柄包裹著薄布，但石頭劍身卻裸露在外，便於接觸守護者的手，作為石劍與持有者之間能量的溝通橋樑。

質樸的色彩：班達林的服裝樸實無華，因此特別選用沉靜的顏色描繪凱炎。若想要行銷故事概念，募集後製資金（甚至剛開始製作時），類似的簡報用單格漫畫助益良多。

藝術家：阿米·皮拉斯

KARL & ROSCOE

卡爾與洛斯科：戲謔多過智慧

角色發展時，快速素描是建構概念的必要元素。無論講電話、看電視或作其他不需全心全意的事情時，只要手邊有空，隨時隨地都可拿起筆塗鴉。

本書著重以單一角色呈現每個原型，但只要你喜歡，故事中每個原型大可出現二個或以上角色。在某些特定作品中，反倒是事件或無生命的物質，較容易傳達原型角色。所以，角色的設定彈性極大，這就是善用神話結構的好處。一般咸認為導師必然是位大智慧的賢人，受到萬民尊敬，但應用二個臭皮匠（例如本頁介紹的哥倆好）卻反能賦予這個原型不同的風貌，增添趣味，兼具搗蛋者的特色，是個不錯的嘗試。

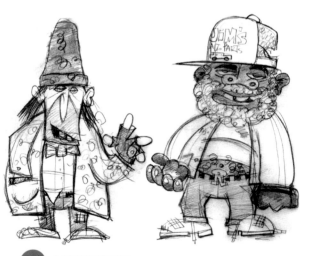

大致的素材：發展主要角色（見36頁）時，已開發適用全體的風格。藉此風格，鉛筆素描這二位嬉戲人間的導師，再掃描到電腦，作為Illustrator後續處理的範本。

代號 卡爾與洛斯科

年齡：「老到能洞燭機先」，「也老到什麼都不在乎」

身高：「喝太多啤酒，總是醉醺醺的，根本沒辦法站直」

頭髮顏色：「洛斯科是銀狐的顏色」，「卡爾看起來是黑的」

眼睛顏色：「老是紅著眼」

特徵：「洛斯科的美髯」和「卡爾極為原創的帽子」

特性：邋遢的流浪漢，熱愛骨牌遊戲、乾肉製品和廉價的麥芽酒精飲品。

角色：做些辦公室瑣事，三不五時提供瑞奇和其他員工「街井巷弄的智慧」，不過，大部分都是餿主意。

出身：就任何人記憶所及，一直以來遊蕩在店門前。

背景：整日玩著骨牌，聽著沙沙聲沒斷過的30年老舊收音機，總是語無倫次爭論不休。新的極權統治者瑞奇上任後，為完成總部的編制，找他們二個作辦公室管理員。

力量：「卡爾嗅到邪惡壞勢力…」

相關角色：

英雄：由於一連串的文書作業謬誤，瑞奇被一群外星人錯派為地球的極權統治者。見36頁。

陰影：維修所有的科技產品的技術小子，喜歡聽吵雜喧鬧的哥德式搖滾樂、龐克音樂和車庫豪斯音樂，只是電腦音箱的音質實在令人不敢恭維。很難與不喜歡的人和平共處，例如卡爾。

二個臭皮匠勝過一個諸葛亮？

雙人拍檔是令角色生動有趣的方法，這種例子比比皆是。當我們提到雙人組，許多知名的漫畫搭檔立即躍然心頭，如蝙蝠俠與羅賓（Batman and Robin）、唐吉軻德與桑丘・潘沙（Don Quixote and Sancho Panza），不過導師卻鮮少出現二人行。創造雙人組合固然有趣，發展深具巧思的對話卻極其困難。特別是機智問答、爭論或甚至二人句子的結尾，都要看來字字珠璣，機鋒不斷。唯有豐富的想像力和深度的觀察（包括欣賞好的電影或電視劇），才能營造出這種氣氛。

給讀者的話：

想像自己的雙人拍檔，他們不見得要詼諧有趣或特別聰明睿智，不過他們應該成為合作無間的單一個體，而非二個獨立的人物。

神奇麥克筆： 神奇麥克筆（magic marker）曾是廣告完稿人員和平面藝術家最愛的工具，雖然已被數位工具取代，到了藝術家的手裡卻能幻化成一幅幅風格獨具的插圖。如果這樣的動作也算出擊的話，卡爾與洛斯科雙雙出擊便是這張圖的主軸。

檢查眞實： 人們有充分理由質疑，這二個蓬頭亂髮的人，連二個字串在一起說出都不太可能，更何況發出智慧之聲。不過，以貌取人並不可取，他們的確有這種本領。或許他們與現實脫節已久，他們曲解世界的看法，卻可能彌補久居世間的人們忽略的觀點。二個人物都是用Illustrator打底稿和上色，以便後續作Flash動畫，或印刷成各種尺寸。

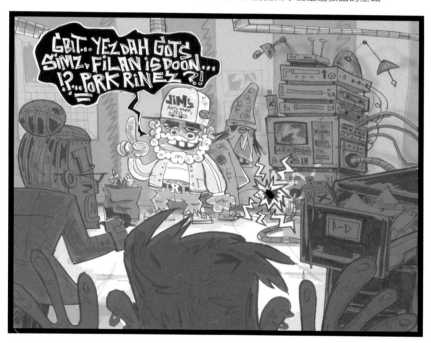

在原位置： 建立一個角色個人特質的最好方法，就是把他擺到適合環境中。這張圖畫告訴讀者，這二個即將受僱的流浪漢和未來的導師，及所有與他們出身相關的細節。

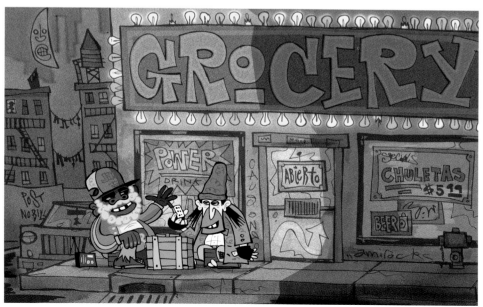

藝術家：傑得・丹騰

KROLL

克洛爾：棍棒與石頭

當英雄踏上旅途，導師的角色為提供諮詢與智慧。在英雄的生命中，導師佔據重要地位，卻僅出現於危機發生之際。那麼，其餘的時間他們做些什麼呢？很自然地，身為作家／創造者的你，就該為他們編撰背景故事。然而，導師通常是神秘人物，很難因任何事物而羈絆，只能說除了給予英雄忠告外，他們確實擁有自己的生活，當然，同樣充滿著多采多姿的英雄事蹟。

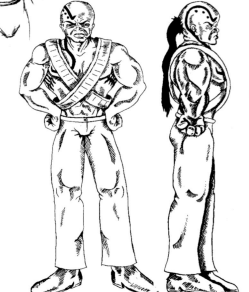

建構體型：從克洛爾的體型看來，他的特質比較接近英雄，而不像導師。為了正確刻畫這種類型的體格，應該多參考健美雜誌或造訪當地的體育館。看多電影和其他媒體，大家對極限體格早已不陌生，任何體型上的錯誤很容易被讀者看穿。設計造型時要放穩腳步，畫得正確才是重要原則。不過，利用藝術許可（artistic license*），或可遮掩一連串的「失誤」。

譯者註：「藝術許可（artistic license）」指的是，為了藝術表現或引起觀眾的渴望情緒，藝術家有意地改變現實，和內容發生錯誤並不一樣。

人物造型設計圖最適用於註解人物比例，另外，在初步素描階段發展的形體細節，可在此作最後確認。

代號 克洛爾

年齡：42

身高：1米9

頭髮顏色：不適用於此

眼睛顏色：棕

特徵：從頭、脖子延伸到胸部，造型獨特的龍紋

特性：克洛爾是個堅毅的戰士，神秘、頭腦清晰的領導者。

角色：一小群反抗軍的領導者與導師。透過身體力行，他教導這群年輕的戰士，真正的戰士本色。

出身：克洛爾在一個小的熱帶島嶼長大，生來就擁有魔法與神秘氣息。

背景：部落的戰士與治療師，他的土地和人民被神秘的最高領主竊佔。於是他決心為公主奪回她的皇位，並誓言以生命保護她。

力量：體力過人，徒手搏擊的高手；眼睛銳利，用刀快狠準。使用神秘的草藥、粉末和石頭製作炸藥和治療。

相關角色：

陰影：在家人慘遭殺害後，黑冰（Black Ice）來到了克洛爾的村落。他訓練黑冰如何戰鬥和生存，且在當地的政治系統教導她，見98頁。

變形者：碧哈里雅（Byhalia）是位女巫師，進入克洛爾的夢境與他會面，教導他神秘植物與石頭力量的相關知識，見90頁。

重要記號：除了身體之外，人物擁有特殊的記號或穿著，可與普羅大眾區隔。做法很簡單，像髮型、武器或更複雜的物件，如服飾，不妨盡情發揮。最重要的原則就是，主要的角色必須擁有某些東西，讓人一眼即可辨識。

給讀者的話：

虛構一位導師，盡量各種類型兼具，如老師、武術大師、巫醫。或是打破成見，改用家庭主婦或殘障兒童，將有新感受，畢竟智慧並非由外形斷定。當角色設定完畢，接著再為他們編織精采的故事。

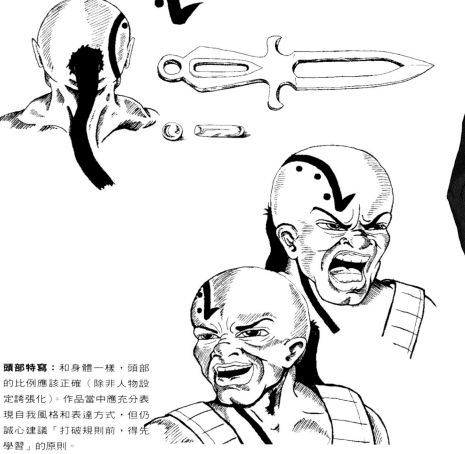

頭部特寫：和身體一樣，頭部的比例應該正確（除非人物設定誇張化）。作品當中應充分表現自我風格和表達方式，但仍誠心建議「打破規則前，得先學習」的原則。

戰士導師

　　導師的身分無論是老師、哲人、宗師和各種密法的大師，都是令人神往的主要角色。他們的故事並未嚴格遵照神話故事的結構運行，因為他們應該已經走過轉變人生的旅程，才有今日為人導師的成就。當然，並非所有導師都歷經此一階段，48頁的角色即為一例。導師若是主角，只見他們從頭到尾發出智慧之聲，相信讀者很快會流失。有必要修正故事方向，讓他們肩負起挑戰任務的角色。導師假設像克洛爾，身分是領導者／戰士，就會產生足以發揮他們長才的戰鬥，製造考驗其智識的機會。或者，導師與各色人等或追求智慧者，彼此相會迸出的火花同樣精采可期。總之，導師原型絕對能創造絕佳的故事，最主要看作者用什麼方法詮釋。

即使漫畫是單色稿，仍需準備彩色圖片作為封面。不妨先規劃人物色調，甚至整部漫畫的色彩風格。你不見得需要嚴格遵守這個準則，但它的確是有用的參考。另外，為彩色人物版本準備色彩註解表（colour annotation sheet），是個不錯的方法。

藝術家：賽門・瓦德拉瑪

SWORDMASTER

劍聖：當頭一劈

除了漫畫和動畫之外，另外一種需要原型角色的故事類型為電腦遊戲，特別是RPG（角色扮演遊戲）。這些基本上都是互動遊戲，內容通常關於某種追尋。早期遊戲中，底稿是場景，再出現文字一步步引導玩家進入遊戲。當電腦技術提昇後，遊戲隨之進步，大量使用目前常見的3D模式。不過，即使技術再怎麼進步，想要創造精采絕倫的故事，引人入勝的角色和遊戲才是重點，

早期的版本：較早的劍聖素描，看起來和完稿幾乎相仿。

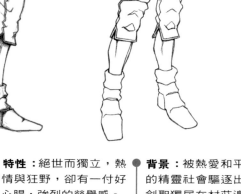

高側面圖：在這張側視圖中，劍聖外形看起來像是年輕的運動員，掩飾了實際年齡。使用線條簡約，反而涵蓋相當多細節。

色調勻稱的身軀：對精靈一族來說（甚至對一般人類亦同），劍聖顯得特別高大，在面對敵人時，便佔盡上風。和任何人物畫一樣，描繪這種類型的體格時，最好找個模特兒或參考其他資料。當線條底稿完成時，利用平塗顏色的立體卡通塗色方式，可以增添其他的效果與細節。有別於本頁其他影像中慣用的連續式色調，這裡改採純色色塊，以表現陰影與高光。

代號 劍聖

年齡：210

身高：2米

頭髮顏色：暗灰

眼睛顏色：暗灰

特徵：細長的耳朵和四肢，配件也是細細長長的。

特性：絕世而獨立，熱情與狂野，卻有一付好心腸，強烈的榮譽感。

角色：教導莉兒成為戰士，包括武術。

出身：不明。

背景：被熱愛和平主義的精靈社會驅逐出境，劍聖獨居在村莊邊緣的森林裡。他是唯一仍然會武術的精靈，遵循著古老精靈戰士的榮譽精神而活。

力量：極度敏捷，行動彷彿不受地心引力的限制；劍術高超，無人能與之匹敵。

相關角色：
英雄：莉兒，是精靈與人類的女兒，覺得與精靈社會格格不入。歷經一連串奇妙的事件之後，成為劍聖的徒弟。

使者：希引（Syin）是由莉兒的朋友剛（Gon）的母親，介紹莉兒與劍聖認識的。由於劍聖太過驕傲，不肯收下任何禮物，希引常將食物與衣物留在他的門外。

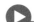 **給讀者的話**

完成人物側寫表（請參考12頁的建議原則）後，開始著手最能突顯人物個性與特質的素描。分別畫出幾個典型的人物姿態，再拿給其他人欣賞，確認他們是否能正確描述人物的個性。

分鏡腳本：這張分鏡腳本顯示莉兒與劍聖出次見面的對話，裡面包含動畫家的註解、音效指示和「拍攝」角度。因為動畫根本無法重新拍攝或測試攝影角度，詳細的分鏡腳本對動畫影片來說不可或缺。

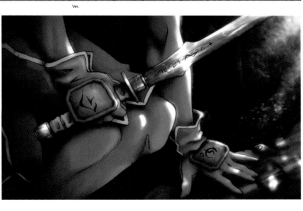

頭部線條：線條清晰分明的作品，是製作出超高畫質彩色影像的訣竅，也是描黑人員（inker）工作重要的原因。他們必須完全瞭解，哪些區域要彩色，就無須描黑或加上色調。

手部細節：劍聖手套和武器的細節。森林與暗沉的影子色調和明亮的高光與倒影之間，形成了強烈對比，完全掌握森林的深邃。藝術家在3D紋理貼圖和明暗的處理功力，在劍身上一覽無遺。

提昇色調：Photoshop單純只是工具（雖然用來複雜），完全視使用者的功力，決定最後成品的良莠。唯有不斷的練習，和採用繪圖板這類稱手的工具，才能畫出寫實的色調，卻不會破壞線條的結構。數位上色的好處在於，縱然一次又一次地修正錯誤，線條原稿卻依然完好如初。

種族滅絕

「種族滅絕」（Genocide）是部仍在規劃中，關於精靈的卡通RPG的遊戲，敘述年輕、半精靈的女孩－莉兒的冒險故事。為了介紹人物、背景、遊戲的過場畫面，需要製作一系列動畫。短片中需涵蓋大量主角的相關訊息，所以完全瞭解他們的角色極為重要。應用「不須描述，只須表現」的寫作手法，是完成作品的方法之一，也就是，不用寫很多冗長、解釋性的對話，角色的動作和反應便透露許許多多訊息。雖然上述工作，大半幾乎由作者負責，人物外型本身還是提供不少線索，如他們的特質和來歷，這是藝術家負責的範疇。也唯有作者和藝術家二人完美無間的配合，才能成就預期的效果。

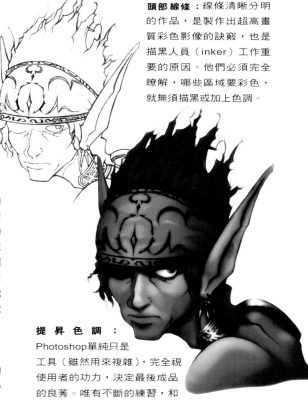

向後滑行：劍聖展現高超技巧與速度，柔軟的身軀極度靈巧，施展常人無法辦到的絕技，如圖片中的動作。

藝術家：溫雲門

WING

羽翼：小天使，大野心，更大的負擔

天使是實用的漫畫角色。身為具有神性的生物，他們似乎與所有跟原型相關的事物發生連結，從英雄天使（X戰警中的天使長）、每年聖誕節時的報佳音天使、在全世界四處製造混亂的墮落天使（若不是他們親力親為，至少麻煩也是因他們而起）。還有歷久不衰的守護天使，保護與指引英雄。信使為大部分人熟知的天使角色（希臘語angelos意指送信者），由於他們傳遞來自天神的訊息，他們更是理想的導師人選。

簡單的素描：可愛風的底稿線條簡單，可自由勾勒各種姿態的素描。

師法孩童：設計小巧玲瓏的人物非常簡單，通常有超大的頭，水汪汪的大眼睛，其他的臉部特徵（如鼻子、嘴巴）則小到不能再小。人物比例大概與小朋友相似（約四頭身）。

 代號 羽翼

年齡：14

身高：1米4

頭髮顏色：黑

眼睛顏色：水藍

特徵：小小的翅膀，裙子後方裝飾著天鵝的頭。

特質：心腸好，有耐心

角色：是羅莉波普的良知，教導她辨認是非對錯。

出身：她被送到巴卡鎮看管羅莉波普，卻忘記她來自何方。

● **背景**：羽翼必須教導羅莉波普是非觀念，和如何運用她的力量行善。如果她成功，便可以再度成為人類。很不巧地，庫洛・米查（Kuro Mizard）對羅莉波普有著不良的影響，她必須與之對抗，但有時情況卻遠超乎她能力所及。

● **力量**：好心與善良。

● **相關角色**：
英雄：羅莉波普是羽翼的責任，保護她不被庫洛・米查帶壞，教導她揚善抑惡。

搗蛋者：庫洛・米查是羅莉波普的寵物，總是帶著她四處惡作劇。不過，他也努力於保護她，避免陷入他造成的麻煩中。

穿越全世界的羽翼

　　歷史上，天使並不僅屬於單一宗教或文化，他們以著各式姿態出現，扮演各種角色，所以人們多半會接受卡通裡有個天使人物。人們大多認同，天使是沒有形體、虛無縹緲的生物，所以可改裝為讓當地的人們看起來最舒服、或最具震撼力的人物。將這個建議銘記在心，且避免設計過於複雜。另外，天使似乎都具有特殊功能（寬容天使、智慧天使、死亡天使……等等）。如羽翼必須隨時指引她的保護對象——羅莉波普，教導她是非對錯。只是說來簡單，做來不易；至於更複雜的天使，詳見100頁。

▶ 給讀者的話

　　如果天使是劇情中的一部份，先進行相關主題的研究，即使是從人類學或歷史的觀點也好。這類資料應該相當豐富，有助於發展琳瑯滿目有趣的角色。

眼睛說明一切： 除了幽默之外，可愛卡通的特點就是極度誇張的情緒。眼睛是展露心情的要件，嘴巴可能不再是一條線。利用簡單的線條，掌握住最細緻的情緒變化，這並不是件容易的事情，多練習準沒錯。

填滿缺口： 以越少的線條製造越多表情，是這種畫法的特點之一。儘管圖畫簡化，只剩下可供辨識的基本要素。當看到圖畫時，觀眾會在心中自動補充被省略的細節。

可愛的外型： 正是這份可愛，吸引著無數年輕女孩的心。

超級變形： 人物的頭和眼睛超大，卻沒有鼻子，有時我們稱這類風格為「超級變形（Super-Deformed，SD）」，當刻畫情緒時，臉部特徵又更進一步誇張化。

小巧玲瓏的風格： 羽翼和卡通連續劇其他角色（見28和96頁），都是以一種稱為「小巧可愛」（日文：chibi）的漫畫風格描繪，因為他們的外表看起來非常天真無邪。可愛和幽默是這類漫畫的必要元；應用大片平塗顏色的立體卡通塗色手法，更強調風格的簡單。

門檻守護者

門檻守護者不管是有形的人物或內心的情緒，都是橫阻在旅途中等待英雄掃除的障礙。就字義來說，外在的門檻守護者為守門員，敵人的前哨，他們不見得清楚自己的功能，但在英雄行進的路上，他會用盡一切本事考驗英雄的意志。大家應該對這些情節不陌生：「服務生」倚在俱樂部門邊看守，「壞人」正在裡面做「事業」，英雄得想些詭計或使用蠻力，才能打發他們。

武力可以征服外在的阻撓，卻難以克服內心的障礙，這些內在的守護者其實是幫助英雄成長最多的人物。英雄必須會犯錯，有缺點，否則不會有「旅程」的存在。早期Marvel出版公司那些超級英雄之所以吸引人，正是獨特的特質之外，他們同樣有著不少缺點。這些人性化的表徵，取得讀者的認同。像蜘蛛人對抗彼得・派克的神經衰弱，所花的工夫可不比對抗八爪博士（Dr. Octopus）等壞蛋來得少。這些細膩的守護者是最難描繪的，需要結合生動的表情和內心的對話，彰顯英雄的恐懼與懷疑。

當創造門檻守護者的角色時，不要每次以肌肉糾結的歹徒來充數，試試看其他的選擇。他們可以是卑劣又無情的、狡猾和邪惡的、甚至美得過火。例如，希臘神話中一個千年不朽的畫面，就是描述奧狄賽害怕無法抵擋海妖魅惑的聲音，將自己綁在船隻的桅桿上的景象。

歐西里斯
撐柳樹圍起一個箱子，內裝埃及冥界之王歐西斯里（Osiris）的軀體。他的哥哥賽斯（Seth）出於嫉恨，將歐西里斯殺害後放到箱子裡，取代他的位置。

獨眼巨人
這裡指的是源於史詩奧狄賽（The Odyssey）的角色，而非X戰警中的人物。英雄奧狄賽斯被獨眼巨人波里斐摩斯（Polyphemus，the Cyclops）囚禁，後來奧狄賽斯將他灌醉，用火灼瞎他的眼睛後，才得以逃脫。

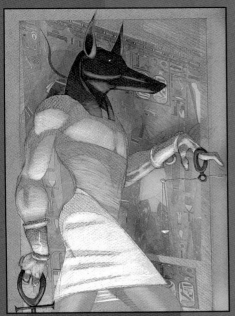

胡狼神阿努比斯
作者：耶穌‧巴羅尼
（Jesus Barony）
作為歐西里斯的助手，
阿努比斯（Anubis）的
任務是參加喪禮的準備
工作，他掌管正義的天
平，衡量死者的心，判
斷他在人間行為之善
惡，再決定他的命運。

▶ 給讀者的話

在英雄的成就之旅設計各式各樣障礙。人為/機動的
障礙會不會比非人為/自然現象來得驚險？哪一種會
使故事更生動，幫助英雄成長良多？

除了直接衝突之外，英雄另外一種征服
守護者的方法，是成為同伴。臥底員警常用
此花招一和黑幫成員搏感情，接近大哥。這
時英雄暫時成為門檻守護者，目的在於征服
而非摧毀障礙。

為了說個精采絕倫的好故事，門檻守護
者可以是動物、自然現象（如河流樹木）或
無生的物質（如懸崖或巨石），只要能考驗英雄
皆可。

當編寫這類人物的時候，別讓人一下看穿，試試
創意的解決方案。彪形大漢是原先設定的角色，反過
來想一想，是不是一個纖細、迷人的女性，也能做同
樣的工作呢？除了蠻力之外，守護者能否擁有心靈力
量呢？或許這樣，守護者會贏得遭遇英雄的首次戰
役。總之，所有描述故事方法將影響造型決定。

有時候，你會創造出不知該如何處理的人物，只
知道他們看起來棒極了。何不交給他門檻守護者的任
務，在旅途上伴隨英雄呢？

不管門檻守護者最後以何種面貌出現，謹記英雄不光只受到
他們的鍛鍊，還要從經驗中學習成長。

旅途上的障礙
任何外在或內心的障
礙，都可視為門檻守
護者。自然的景象如
巨石和河流，對英雄
的決心也是種挑戰。

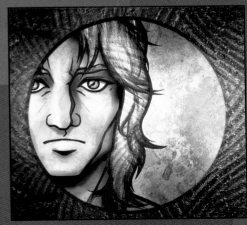

藍斯洛
賽門‧瓦德拉瑪
藍斯洛與桂妮薇
亞背叛亞瑟，發
生不倫之戀，最
後導致亞瑟的毀
滅。

藝術家：盧本·迪·維拉

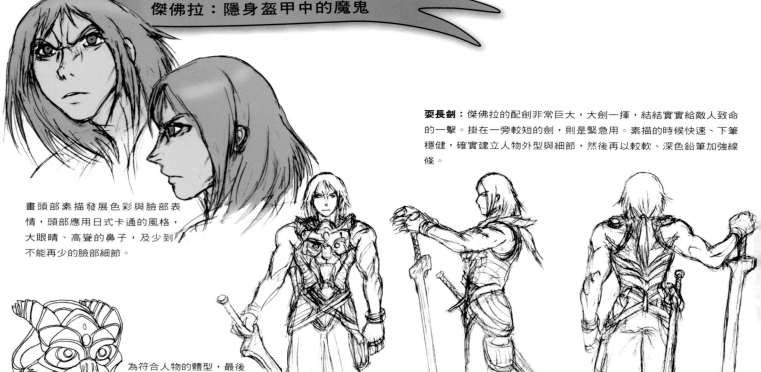

有時，單一的概念也能轉化成一個完整的角色。在傑佛拉的例子裡，故事的靈感來自一件神奇的盔甲，接著開始天馬行空想像盔甲的歷史、主人如何得到它⋯⋯等情節，從此發展出盔甲主人的性格與角色，他的外型及其他特質，使他成為真實度高的人物。在此，他的身分是門檻守護者。

傑佛拉：隱身盔甲中的魔鬼

畫頭部素描發展色彩與臉部表情，頭部應用日式卡通的風格，大眼睛、高聳的鼻子，及少到不能再少的臉部細節。

耍長劍：傑佛拉的配劍非常巨大，大劍一揮，結結實實給敵人致命的一擊。掛在一旁較短的劍，則是緊急用。素描的時候快速、下筆穩健，確實建立人物外型與細節，然後再以較軟、深色鉛筆加強線條。

為符合人物的體型，最後版本的盔甲設計和原始稍有不同，頭部的裝飾基本上維持不變。

 代號 傑佛拉

年齡：17

身高：1米8

頭髮顏色：古銅

眼睛顏色：綠

特徵：背後有獅子的刺青，左手臂深深烙著抓傷的疤痕。

特質：兇殘大膽的戰士，傲慢、不穩定與任性。

角色：保護上主不被故事的英雄攻擊。

出身：古老的遠東亞洲國度。

背景：在邪惡的上主軍隊擔任劍士與年輕軍官。被魔鬼突擊時，傷得非常嚴重。當魔鬼被打敗後，其能量轉到傑佛拉的盔甲裡，上面圖案呈現出魔鬼的臉孔。

力量：力量來自於嵌在盔甲中的魔鬼，幾乎打遍天下無敵手，毫不留情。但這股力量極不穩定，有時無法掌控，而且使他傲慢，產生不少缺點和失去重心。

相關角色：

使者：傑佛拉的未婚妻——愛莉潔絲嘉（Areljascha），被傑佛拉的主人抓去作為寵妃，他卻渾然不覺，他的戰士會不惜一切拯救愛人。

陰影：雖然魔鬼被打敗，傑佛拉的盔甲上依稀可見他的外貌，處處控制著傑佛拉。

雖然一般故事都圍繞著英雄／主角進行，但若逆向思考，以其他人物為重心，或許將創造出有趣，也往往是令人驚艷的結果，傑佛拉就是很好的例子。小說創作通常是非線性過程，採用這種方式可能可行，只要確定故事條理分明。這時，索引卡和專屬的故事大綱軟體便是有用的工具。

建立人物

傑佛拉的設計源自於盔甲，故事走向如果非常清楚，人物造型可視故事發展決定；假使對人物的外型了然於胸，不妨動手畫鉛筆素描，甚至是不同角度的人物造型圖，取得各個層面的視點。之後你仍可更動造型，不過這項練習是個很好的開始。素描畫得越多，線條作品將更紮實；故事概念越清楚，有助於提昇繪畫的自信。

 給讀者的話

創造一件物體，作為人物設定的開端。決定其原型（最好不是英雄）和角色，再發展人物造型。並以此角色為中心，虛擬一個故事，但他不是主角或英雄。

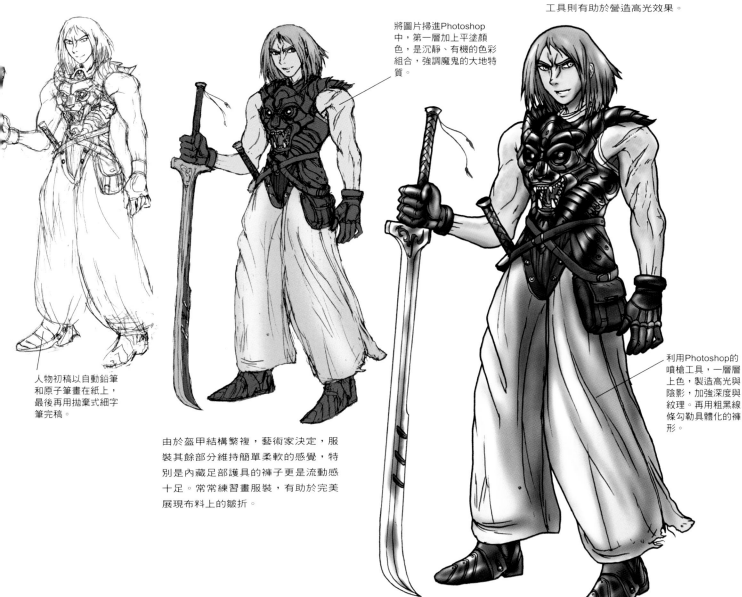

穿著整套華麗魔鬼戰袍的人物。為了加速上色過程，準備一組適用整體人物的顏色（Photoshop中稱為設定繪圖顏色"Swatches"）。另外，橡皮擦工具則有助於營造高光效果。

將圖片掃進Photoshop中，第一層加上平塗顏色，是沉靜、有機的色彩組合，強調魔鬼的大地特質。

人物初稿以自動鉛筆和原子筆畫在紙上，最後再用拋棄式細字筆完稿。

由於盔甲結構繁複，藝術家決定，服裝其餘部分維持簡單柔軟的感覺，特別是內藏足部護具的褲子更是流動感十足。常常練習畫服裝，有助於完美展現布料上的皺折。

利用Photoshop的噴槍工具，一層層上色，製造高光與陰影，加強深度與紋理。再用粗黑線條勾勒具體化的褲形。

FANSIGAR

梵錫加：魔鬼員工

藝術家：度安·瑞德海

電視劇魔法奇兵和衍生劇天使大受歡迎，將魔鬼的世界和各種特質活生生呈現在數百萬觀眾的面前。正如《星際戰警》（Men in Black）虛構一個人類與外星人共存的世界，魔法奇兵和天使也是一樣，該電視劇的編劇和作者共同為吸血鬼，甚至城市中的惡靈，發展出屬於他們的神話。雖然編劇荷西·惠登（Joss Whedon）不見得是第一個引進此觀念的人，但卻有責任讓更多人熟悉它。

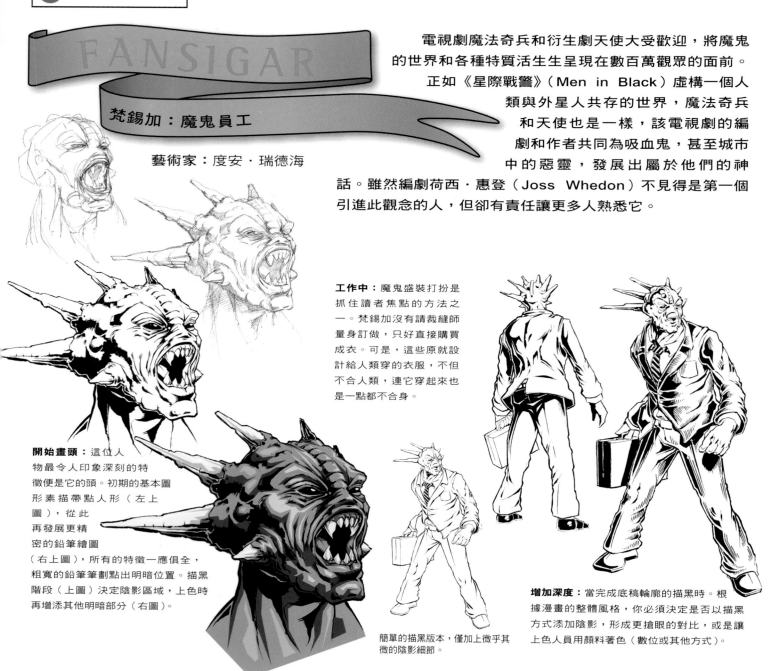

工作中：魔鬼盛裝打扮是抓住讀者焦點的方法之一。梵錫加沒有請裁縫師量身訂做，只好直接購買成衣。可是，這些原就設計給人類穿的衣服，不但不合人類，連它穿起來也是一點都不合身。

開始畫頭：這位人物最令人印象深刻的特徵便是它的頭。初期的基本圖形素描帶點人形（左上圖），從此再發展更精密的鉛筆繪圖（右上圖），所有的特徵一應俱全，粗寬的鉛筆筆劃點出明暗位置。描黑階段（上圖）決定陰影區域，上色時再增添其他明暗部分（右圖）。

簡單的描黑版本，僅加上微乎其微的陰影細節。

增加深度：當完成底稿輪廓的描黑時。根據漫畫的整體風格，你必須決定是否以描黑方式添加陰影，形成更搶眼的對比，或是讓上色人員用顏料著色（數位或其他方式）。

代號 梵錫加

年齡：723歲（以人類的年齡計算）

身高：1米9

頭髮顏色：奶油色的角

眼睛顏色：黑

特徵：八個角和滿嘴的尖牙

特性：大膽且服從的。忠誠（對最高出價者），但一次只為一個雇主工作。對不同人有不同的道德標準，讓他如魚得水，能人之不敢為。

角色：現在受僱於地底世界的會計師事務所，充當快遞和保鑣。

出身：鬼域斯丹特（Stentor）。

背景：斯丹特人是穿越空間的旅人，進入人界尋找工作。即使他們以在夜店工作著稱，實際上，他們通常只受僱於罪犯、律師和神秘主義者。在他們的世界中，鹽巴是高價商品，接受以鹽巴支付薪水。

力量：具有一身蠻力，彷如盔甲的皮膚，讓他們自由進入不同領域之間，無法用任何人類武器穿透，能發出魔音穿腦的音量和高音。

相關角色：

使者：瑞克薩斯（Raksas）是斯丹特和人類客戶的仲介，會說多種語言，更是無情的談判高手，只要

他出馬，任何東西都手到擒來。

搗蛋者：斯瓜布（Squabbo）生來皮膚柔軟，雖然無法進入人類的世界，卻堅持穿上人類的服裝。對於人類缺乏瞭解，往往讓他成為眾人的笑柄。

直撲而來： 行動中的姿勢道出許許多多人物的特質。類似的動作可能需要參考照片，或是使用特殊軟體，如Poser或Daz Studio。當然，也可憑藉記憶力和功力把圖形具體化，但是如何找出適當的透視圖將是個挑戰。

更進一步的細節，建立透視圖。

素描集中在服裝的皺折和動態感。

快速素描，先建立想法。

擦掉鉛筆痕跡，準備描黑

醞釀想法

　　劇集在媒體的成功程度，起了正面的示範作用。大大提振其他藝術家與作者的信心，開始挑戰創造自己的人物，不再僅止於取得他人授權或是改編現有故事而已。另外，還開啟創造魔鬼的新思維—魔鬼不只是邪惡的化身，像許許多多人類一樣，為了生存不得不屈就現實，包括穿戴西裝，打上領帶。有些人穿西裝打領帶，看起來（對某些人而言）像個外星人或魔鬼似的，毫無趣味可言。一旦換成虛擬的魔鬼，他和人們一樣為著每天的生活打拼，或是在與其他種族融合時發生的種種，如此一來，將提供源源不絕的創作可能性。試想，有哪些犯罪頭子不想僱個打不死的魔鬼作為保鑣呢？

　　類似這裡介紹的生物，可用來探討偏見和種族歧視（或物種歧視），因為在可怕的外表下，他是個愛好和平的素食者。還值得進一步探索平行空間，或純粹討論世界上是否可能住著我們不知道的外星物種。

　　除了無限的故事可能性之外，創造他們的外型時，不妨任想像無限飛揚。擁有人類特質的魔鬼，不論是身體上或精神上，比起披著人類外皮的外星人，可信度似乎要來得高。尤其是地球上的物種琳瑯滿目，這類生物的確有存在的可能。

給讀者的話

▶ 想要發展與魔鬼相關的角色與故事的話，不妨從觀賞影集魔法奇兵／天使開始。

▶ 當發展你自己的魔鬼（在紙上），試著並列相反的想法，或人物越極端越好。

描黑底稿，陰影部分使用影線法（hatchint）。

藝術家：利亞·迪克巴斯

門檻守護者的角色在於阻擾英雄達成目標，卻通常是故事中較不重要的角色，有時由其他角色分擔，或甚至只是英雄心中掠過的念頭。如果能夠完全採納原型的概念，或可創造出擁有自己故事，「比現實生活精采」的人物。

T-GANNA

T-迦納：沈默的聲音，光明之仗

T-迦納即將把化身為納森（Nathan）的魔鬼從臉上噴出，本圖特寫臉上的表情。

混合神話

T-迦納出現在一個具有傳統風格的神話故事中，有各式各樣虛擬的神。故事揉合北歐與印度宗教神話、亞瑟王與日本武士的傳奇等偉大傳統，夾雜些許的科幻味道，增添現代感。例如，T-迦納便與印度神濕婆（Shiva）的侍者與軍隊相關，其領軍甘內什（Ganesha）是象頭男孩身的神祇，任務為保護女神的安危。這一點影響人物的外型，於是T-迦納按照小孩子的頭身比設定，卻有英雄般的寬廣身材，頭盔是北歐式，而盔甲又有濃厚的武士風。

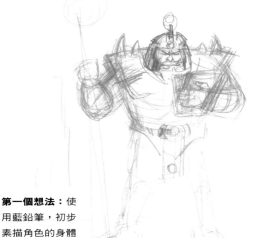

第一個想法：使用藍鉛筆，初步素描角色的身體與盔甲。

早期的服飾：右側是早期的版本，幾經修正後定稿。有些變動純粹為直覺的，有些則是深思熟慮後的結果。許多已經出版的漫畫中，也時常出現造型修正，你也可以照辦，所有決定權操之在你。

代號 T-迦納

年齡：永生的

身高：2米3

頭髮顏色：禿頭

眼睛顏色：暗棕

特徵：高大的身軀、尖角頭盔、光明之仗

特質：智慧、敏感與識別力，強烈的責任感。

角色：保護黃金城與其創造者亞沙·薇拉（Atha-Veera），不受邪惡勢力的入侵。

出身：神身上重要部位幻化而出的人物，擁有半機器、半有機的身體，有點像是宇宙的超級戰警。

背景：他存在的理由，就是保護黃金城，對抗邪惡勢力。

力量：身上裝配明察秋毫之書與光明之仗，能夠動悉任何人心靈深處的偽裝。盔甲除了提供保護作用之外，還配有感應器，讓他從遠距離就感應到，心懷不軌的入侵者傳來的負面能量。盔甲接合處具有動力驅動裝置，賦予他更強大的力量與更高的速度。

相關角色：

導師：亞沙·薇拉（Atha-Veera）不只從她的心變出黃金城，更有保護它的戰士T-迦納，並成為他所有力量的來源。

陰影：納森是魔鬼想要摧毀黃金城的工具。魔鬼認為孩子的天真無邪，應當能協助他輕易潛進城裡，但他萬萬沒料到T-迦納的遠距感應力，早就洞悉一切陰謀。

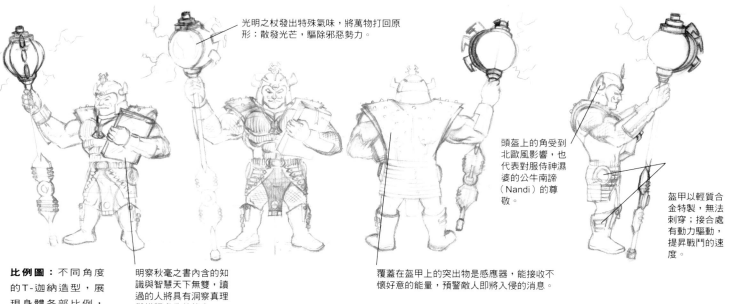

光明之杖發出特殊氣味,將萬物打回原形:散發光芒,驅除邪惡勢力。

頭盔上的角受到北歐風影響,也代表對服侍神濕婆的公牛南諦(Nandi)的尊敬。

盔甲以輕質合金特製,無法刺穿;接合處有動力驅動,提昇戰鬥的速度。

比例圖:不同角度的T-迦納造型,展現身體各部比例,以及盔甲與武器的細節。

明察秋毫之書內含的知識與智慧天下無雙,讀過的人將具有洞察真理與辨認虛偽的能力。

覆蓋在盔甲上的突出物是感應器,能接收不懷好意的能量,預警敵人即將入侵的消息。

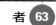 **給讀者的話**

閱讀不同文化的神話、傳說,或看看寫給小朋友的節譯本也不錯,上面有插圖可參考,當地圖書館應該有很多這類的書籍。找出一些可作為門檻守護者的例子,再把他們重新融合成一個新的角色。

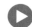

以Photoshop上色的人物完成圖。

通過測試:T-迦納好像指揮交通的宇宙戰警。門檻守護者的角色是為了挑戰英雄,測試他的決心,阻擾他達成目標。

　　仔細融合所有影響來源、秘密力量和武器,將創造出具有超強外表,令人深信不疑(在故事內容中)的角色。

　　從傳統神話與傳說取材,是啟發靈感絕佳的方法,由於裡面人物都已具備原型特質,只要稍稍混合或修正,或可激發原創的事物。

藝術家：尚恩「沼澤痞」·歐雷利

CELESTE

賽蕾絲特：公主戰士

如果奇幻與／或科幻故事是你喜歡的類型，正提供很好的機會，創造出一位顛倒眾生、性感的公主戰士。假設沒有其他理由，純就滿足自己的渴望而言，還是可以動筆創作。這些人物外型（非常）凹凸有致，角色卻往往單向淺薄，是一般創作者容易陷入的窠臼，通常和性別歧視相關。男性藝術家的想法常受到年齡與經驗的影響；而女性藝術家的詮釋則又是另一套看法，和男性藝術家大異奇趣。其實最理想的方式是，先創造特徵再添血肉（由於市場導向仍深深影響外型，最後造型仍不免流於刻板化）。

取材生活：只要逮到機會，盡量從生活中尋找素描的題材，例如請朋友充當模特兒。因為他們不像專業模特兒，無法長時間維持同一姿勢，可以訓練自我快速素描能力。

墊肩：連接頸部護甲的墊肩，裝飾有吸血鬼骨頭的浮雕。

領子：肩頸護甲用來保護脖子。

馬甲：合身的金屬馬甲保護她的重要資產（可不是防彈背心喲！）

臂甲：加上利爪式長手套，力量倍增，成為攻擊的武器。

代號 賽蕾絲特

年齡：27

身高：1米8

頭髮顏色：黑

眼睛顏色：黃

特徵：極盡奢華的盔甲

特質：毫無所懼的戰士，心中充滿報復。

角色：摧毀血腥救世主（Blood Saviour），保護耶穌聖戰士（Warriors of Christ）。

出身：賽蕾絲特生於1034年，為芬蘭王二表哥的女兒，在家族城堡中成長。

背景：1045年，她的家人慘遭入侵的蘇俄人殺害後，便動身投靠她的

叔叔 — 北方的郝伯特（Hubert of the North）。他是耶穌聖戰士的領袖，一群吸血鬼獵人。他訓練賽蕾絲特成為戰士；血腥救世主是一群宗教戰士組成的反抗軍。在一次血腥救世主的攻擊中，吸血鬼瑞肯（Riccon）在被賽蕾絲特殺死前，咬了她一口，將他變成了吸血鬼。賽蕾絲特逃走後，組成吸血鬼軍隊，報復血腥救世主。

力量：吸血鬼的體力與永生。

相關角色：

門檻守護者：血腥救世主全副武裝對抗吸血鬼，這些力量強大的戰士，死忠遵守著他們的命令。

陰影：腥紅面具（Crimson Mask）是年紀最大的歐洲藍血吸血鬼之一，時間與穿越身體的魔鬼力量，將他扭曲得不成人形，醜惡又可怕。據說，光看到他的臉就足以致命。

多點盔甲少點情色

　　既然禁不住誘惑，創造出如夢似幻的女戰士，那麼，為她極盡魅惑的身材量身訂做一套合身的戰甲，也是創作者的重要任務。到了戰場上，這套服裝恐怕不足發揮保護作用。不過，當涉及女性服裝，現實通常在與外貌的拉扯間被犧牲了。

　　雖然故事描述奇幻國度，卻不代表不能融合現實。很顯然地，像盔甲的設計就不能限制人體移動或戰鬥的能力。不過，當看起來像色情圖片的女郎，穿上重達100磅的金屬服裝，還能飛快地移動，彷彿身上只穿了件貼身連體內衣。這時，得為她編造一些理由加以合理化了。

給讀者的話：

想像一些角色，越性感越好，但謹記作者對她們（還有讀者）有責任，讓她們具有可信度。

劍：非常重要的上選武器，可用來斬斷吸血鬼的頭，同樣雕有骷髏花紋。

靴子：二個工匠精心打造這雙金屬靴子，獻給賽蕾絲特，以表感激之情。上面仍然有著吸血鬼骷髏頭。

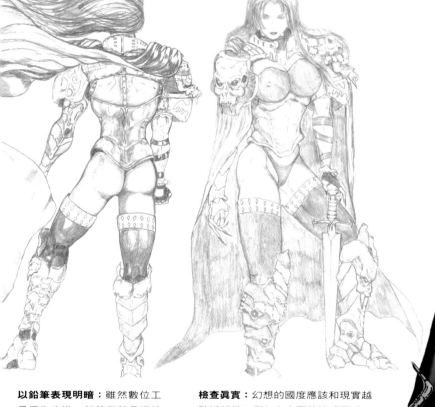

以鉛筆表現明暗：雖然數位工具極為先進，鉛筆仍然是描繪底稿最佳的工具。比起任何電腦處理，鉛筆的觸感和質感更能表現圖畫的特色。當用來畫漫畫的底稿時，需要描黑的地方，避免用鉛筆表現明暗，簡單的交叉影線會比「填滿色彩」來得好。

檢查真實：幻想的國度應該和現實越貼近越好，例如上圖的敏感區域，幾乎沒有任何盔甲保護，似乎不盡合理。歷史與地理的因素也應列入考量，即使是不死之人也一樣，如吸血鬼如何在有夜半太陽的土地存活？光穿比基尼，在北極黑暗期的日子可行嗎？

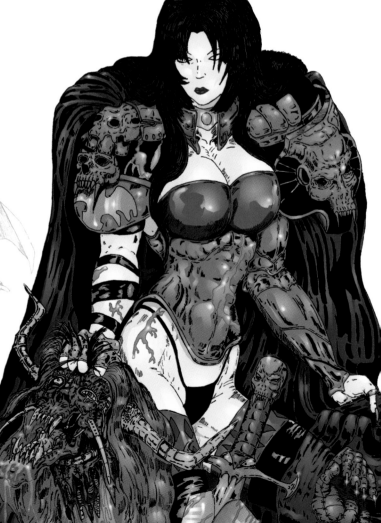

藝術家：喬恩・蘇卡藍山

一般畫家傾向將外星人描繪成具有人類特質，不論是身體上、精神上或情緒上皆然。因此畫外星人是個有趣的練習，我們稱這項練習為擬人化，同樣適用於卡通中的動物或是現實生活中的寵物。動物具有一致化和可觀察的行為模式，可以融入角色中，保持部分的「動物性」。外星人又是另一回事：不只因為他們的存在有爭議，而且只有極少人聲稱看過他們，遑論研究他們了（當然不包括神秘的51區[Area 51]）。所以說故事的時候，包含這些人類屬性，給予外星人原型角色，將會使整個作業容易一些。

DROPSHIP EARL

空投艦伯爵：非法的外星人

「有什麼好看的？」

行動中：行動中的伯爵。替這類外星生物活動畫各式素描，對最後故事製作大有幫助。

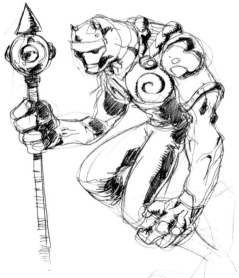

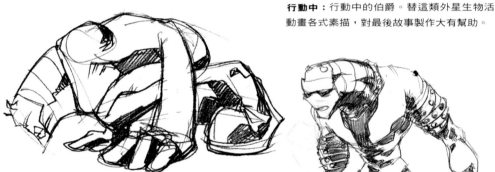

自信一跳：伯爵這一族擅長跳躍，早期的設計素描描寫伯爵正準備奮力一跳。

官員和…伯爵成為逃犯之前的素描。他穿著指揮官正式禮服，手持代表辦公室的權杖。準備類似的底稿，即使故事可能最後派不上用場，仍有助於建立人物歷史。

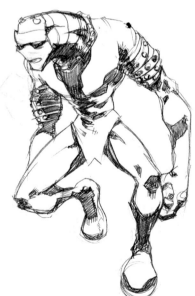

代號 空投艦伯爵

身高：2米5

頭髮顏色：不存在

眼睛顏色：綠

特徵：脖子後面的斑點彩紋

特質：無情且狡猾，一個惡名昭彰的流浪海盜，夥同在銀河黑幫兄弟，摧毀太空艦隊。

角色：伯爵領導100個逃犯組成的集團。只顧自己的貪心和利益，即使對抗聯邦取得不義之財，也在所不惜。

背景：在聯邦員警大學擔任官員，卻因為處理一大群非暴力的抗議者時，駕駛一艘戰鬥船降落在他們頭上，手法過

出身：伯爵來自戴斯卡特（Deskarta）星球，是一個充滿戰亂和暴力的星球，生活倍其艱辛。六年內戰期間，服役於戴斯卡特皇室亞曼達旗下，官拜少校。在戰場中，發掘出對戰鬥和血腥的渴望。

於極端暴力，被褫奪官階，自此被冠上「空投艦」的封號。由於被降級，於是他離開軍方，成為銀河系的海盜，追求自己的生涯。

力量：伯爵是朱沙卡術（Jussaka），一種使用彎刀的行家。戴斯卡特人有著大大的雙手，抓力強大，而且強而有力的雙腳，讓他們具備跳躍能力，一次最遠可達25.5公尺。

相關角色：

英雄：詹美・雷得（Jamie Ladd）也是聯邦大學的員工，她的姊姊是被伯爵的船壓死的抗議者之一，她下定決心要將他逮捕。

搗蛋者：派克（Parker）是隻人工授精的鸚鵡，住在伯爵的船上。總是重複他不該說的事，通常傳到不該聽的人耳朵裡，惹出一堆麻煩。

自然的盔甲，可以抽出來保護柔軟的脖子。

頭與肩膀：人物頭與脖子的試畫，作為最後影像細節的依據。

緊握拳頭：要畫異常比例的身體結構，既要看起來具有說服力、又能使用，這需要加強練習，甚至可以試著描繪骨骼模型作為參考。

鑲嵌鈕扣的手環，裝飾用。

巨大的手用來揮舞朱沙卡刀、毆打、握住物品和敵人。

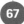 **給讀者的話：**

到圖書館或博物館找尋自然科學或生物學等資料，激發更多想法。昆蟲和深海的世界中，富含千奇百怪的生物品種，可作為外星人的原型。

側面圖：該生物的最終版本，詳細的側寫底圖。

強而有力的腿部肌肉，在強壯的手臂協助下，使戴斯卡特人跳得很遠。

鋸齒增加殺傷力：朱沙卡戰士的設計完成圖。巨大的雙手與強壯的雙腳清晰分明，盔甲與長長的脖子，紋路類似烏龜。

外型與功能

　　外型與功能互相配合，是好的設計必備要件之一。設計外星人的好處在於，無須忍受工業設計師面對的所有限制，但仍要將許多事情納入考量。其中，人格和體型間如何配合，取決於作品內容；出乎意表的組合，也是值得嘗試的途徑，如可怕的怪獸卻有著柔軟的好心腸（想想看《怪獸電力公司》Monsters Inc.），或是對人熱情擁抱事實上卻邪惡無比（《小妖精》Gremilins）。數個世代以來，科幻電影和漫畫已經探討了無限的可能性，但是原創的想法仍然可以海闊天空。盡情師法大自然提供源源不絕靈感，因為我們的星球中有很多奇奇怪怪的生物，有些甚至超乎想像，是現今的生物學尚未探索的。只是切記，不管創造了什麼樣的物種，要確定他們的身體功能合乎邏輯。

使者

使者在神話結構中扮演重要的角色，因為他是宣告消息的人，就文字來說，稱之為「冒險的呼喚」。使者能夠化身成任何形體與其他原型結合，反之亦然。他不僅鼓勵英雄開始旅程，也激勵英雄繼續冒險犯難。

和門檻守護者一樣，使者可能是一個事件，而不是個人。如果使者是人類或動物，這類的人物就必須具備扮演使者和激勵者的角色，同時作為英雄的同伴。

歷史上，使者是騎士和皇室的禮賓員，他們系出名門，擁有傳世徽紋，但在戰鬥的雙方之間，也充當信使，通常傳遞挑戰書。希臘神話中的赫密斯（Hermes，羅馬神話稱為墨丘利Mercury），就是最為人知的使者，並成為信使的象徵。印度教中，猴神哈奴曼（Hanumana）就是使者的縮影，他是羅摩（Rama）和他忠實的僕人間的信使，有著高度的幽默感，是典型的搗蛋者原型（見106頁）。使者的中心角色是在傳達消息，驅策英雄展開行動，但可以同時扮演不可或缺的夥伴，時時激勵英雄完成他的追尋。在發展故事的時候，使者可成為關鍵或主要角色。如浪漫愛情故事總是個吸引人的開場—超人的露易絲・藍恩（Lois Lane）和蜘蛛人中的瑪莉・珍（Mary Jane），常常是這些英雄冒險犯難的動力。

其他同伴的角色也可作為激勵英雄的角色，魔戒中弗羅多託付的山姆就是最好的例子（雖然有些人認為山姆才是英雄）。同伴常作為拉住英雄的力量，如唐吉軻德

赫密斯、潘朵拉（PANDORA）與艾皮米休斯（EPIMETHEUS）
希臘神話中，赫密斯是神明的使者、旅人的指引、國界的保護者和使者的幫手，還帶來好運或是意想不到的運氣。

傳世徽紋
使者傳統上是替騎士和貴族掌旗和擁有傳世徽章的人，向大眾宣告他們的到來，使者（herald）一詞取自於家徽（heraldry），為傳世徽紋的設計。

哈奴曼
印度教的猴神是羅摩王的信使。他也曾欺騙魔鬼拉瑪那（Ravana），宣告羅摩到來，救了他被抓的妻子；哈奴曼以以搗蛋者的角色著稱。

▶ 列出能夠激發英雄付諸行動的事件。

▶ 想想訊息的傳送管道。思考不同類別的信使和他們之間的關係。

中的桑丘·潘沙，是英雄的追尋與現實世界中的密使。

創造使者時，請將這些選擇謹記在心。剛開始的「冒險的呼喚」可能由另一個人物送達，如導師；但是激化英雄的任務仍是由使者擔任。「呼喚」可從使者嘴巴說出，也可透過其他媒體如書信或電腦傳達，例如《駭客任務》中崔妮蒂（Trinity）帶給尼歐（Neo）的訊息，崔妮蒂本身又是另外一個推動英雄向前的助力。

使者以女性出現，是個軟性選擇。找出其他的方式，你的故事人物會看起來更有趣，更具原創性。使者也可能是個事件，如謀殺或綁架，帶領英雄步上旅程，對事件的記憶便是不斷驅策他的動力。確切的事件視故事場景與類型而定，不見得一定得暴力相向，例如愛情便是個偉大的動力來源。

雷米（RAIMI）
安德魯·衛斯特
破碎聖者中，電腦中的搗蛋鬼雷米發現極為重大的訊息，驅策故事中的四位英雄踏上追尋的路途。

桑丘·潘沙
唐吉軻德允諾，若是桑丘伴隨他進行追尋之旅，將讓他統治一座被征服的島嶼。試著保持唐吉軻德不致脫離真實，終日沉醉於想像的英雄追尋，是桑丘的角色。

公佈消息
視故事的場合與內文，使者的公告可以任何形式出現，其中，文字是最常應用的方式。

藝術家：艾瑪·薇希拉，汗滴工作室

當創造自己的神話故事時，無需知道任何結構理論，即可容易設定出清晰的原型人物角色。在日式漫畫龍的傳人中，尼瑟斯的角色是故事發展的靈魂，使得他成為將英雄送向冒險旅程的完美使者。

NEISSUS

尼瑟斯：龍之妖精的束縛者

三個不同面的尼瑟斯：（左至右）旅行在人群中，穿上斗篷帶上帽兜；一般旅行的樣子；以妖精束縛者的真實外貌，出現在龍之妖精的面前。

服裝排演： 早期的試驗版本。當出現在大眾面前，他會綁一條頭帶，遮住前額的妖精標誌，後來改成連帽斗篷。

S的象徵： 裝飾在尼瑟斯衣服上的S，代表斯畢瑞圖（Spiratu）。

古典的外表： 他的外型不只受到希臘神話，也受到妖精的影響。外表的柔美特質用來表現他的靈魂。

妖精束縛者的標誌

表現式的線條： 透過臉部表情表達心情與情緒，是應用卡通風格重要的一環。用簡潔的線條實驗各種表情，有助於保持真實感。

代號 尼瑟斯

年齡： 不明

身高： 1米7

頭髮顏色： 金髮

眼睛顏色： 藍

特徵： 前額有「妖精束縛者」的標誌。

特質： 他是具有人類外型的妖精，優雅得有點不真實。曾有人說過，「他不單漫步世界，世界是他的衣裳。」

角色： 把四個隱藏在人類軀殼中，完全發展成熟的不同龍魂，放進他的身體中，並將合而為一的龍魂運回斯畢瑞圖的魔獸殿堂。

出身： 妖精世界斯畢瑞圖的妖精束縛者，化身為人類。

背景： 他的任務是舉行卓越祭典時，將四個分離的龍魂合而為一，不過這卻個註定失敗的任務。因此，他必須帶回身上烙有「勞工妖精」的艾拉，擔任鑰匙的持有者，幫助龍魂回到正確的位置。

力量： 搜集與結合分離的靈魂，放到他的身體裡，運送回妖精世界。

相關角色：

英雄：艾拉是鑰匙持有者，萬一尼瑟斯失敗了，必須替代他完成任務。見38頁。

使者：努特（Nute）是個魔法妖精，與族人住在寸草不生的土地。後來加入四個龍魂傳人的行列，幫助他們進行追尋。

使用象徵

另外一個使用神話結構的故事面向，便是大量使用象徵物，角色本身就是原型象徵的再現，故事的物品通常具有象徵意義。在「現實世界」的故事中，這些可能令人難以理解，每人的解釋大不同，例如夢。奇幻神話中就單純多了，象徵本身的意義明確，容易在故事中間解釋清楚。他們是單純的圖形，舉例來說，尼瑟斯衣服上的刺繡「S」，即代表他所在的妖精世界—斯畢瑞圖；或是以額頭上的記號，表示他的身分。其他象徵則是更細微的，藉由故事的事件，反應我們生活實際的遭遇，且具備象徵意義，例如獨立的妖精與更偉大的妖精之間，必須團結一致才能達成目標。這些都是龍的傳人中探討的主題。

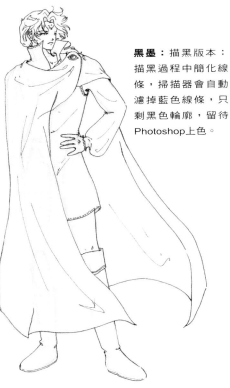

新浪漫派：身為從妖精世界來的信使，尼瑟斯富有虛幻、神秘的特質。其外貌受到古典希臘與羅馬神話的影響，並融合文藝復興的筆觸。

細細的藍線：初期的藍色線條底稿，底下部份用來建立人型的結構線仍清晰可見。

黑墨：描黑版本：描黑過程中簡化線條，掃描器會自動濾掉藍色線條，只剩黑色輪廓，留待Photoshop上色。

▶ 給讀者的話

多看象徵的資訊，把它們融入故事，如外在的護身符或武器，或是難以捉摸的道德倫理，試著把它們隱藏在背景與場景中。甚至將它們變得難以理解，讓讀者猜猜意義。

長腿：和大眼睛一樣，長腿也是辨別日式漫畫人物的特點之一。當然，尼瑟斯也不例外。

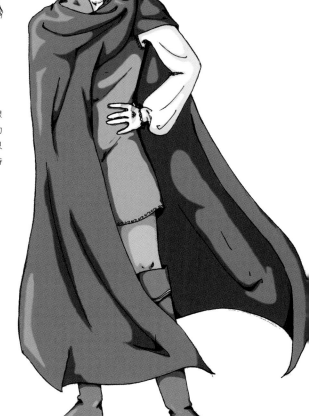

覆蓋顏色：日式漫畫龍的傳人以單色印刷印刷，但這張彩色稿應用日本卡漫藝術家喜歡的平塗立體卡通塗色法，色彩沉靜且輕柔，彰顯平和的感覺。

藝術家：尼可‧布瑞南

和人物的背景故事一樣，他們所處的環境，特別是虛構的，耗費在規劃上的心思，同樣不可少。當故事發生在真實的地域，確保內容正確無誤的不二法門式多方的研究；但如果是虛擬的故事，從歷史的創造，還有地理、社會學、宗教、經濟和其它在我們學校學習過的任何主題，都得一一重新架構。

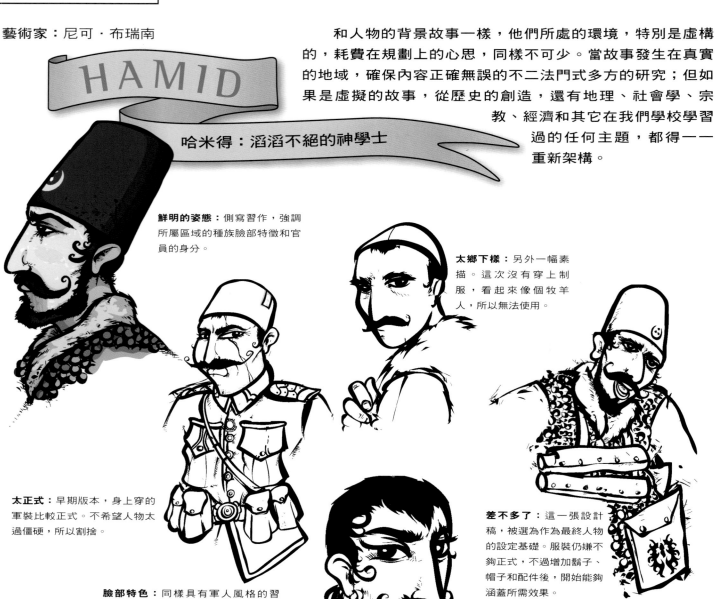

HAMID

哈米得：滔滔不絕的神學士

鮮明的姿態：側寫習作，強調所屬區域的種族臉部特徵和官員的身分。

太鄉下樣：另外一幅素描。這次沒有穿上制服，看起來像個牧羊人，所以無法使用。

太正式：早期版本，身上穿的軍裝比較正式。不希望人物太過僵硬，所以割捨。

差不多了：這一張設計稿，被選為作為最終人物的設定基礎。服裝仍嫌不夠正式，不過增加鬍子、帽子和配件後，開始能夠涵蓋所需效果。

臉部特色：同樣具有軍人風格的習作，描繪可能的臉部特徵。用心練習類似的習作，苦心絕對不會白費。它可套用到其他人物，甚至一些不重要的角色身上。

代號 哈米得‧卡伯

年齡：34

身高：1米7

頭髮顏色：黑

眼睛顏色：棕

特徵：燈籠掛在背後，手持聖經經文卷軸與書籍

特質：無畏無懼的信心使者。振奮人心的演說家。

角色：帶著蘇丹的訊息與命令，散佈上帝的箴言。激勵人心。

出身：住在卡基斯坦（Karkistan）。是二十世紀初的國家，領土從北方的東歐橫跨到南方的中東。

背景：上帝是他唯一的畏懼，因此身為聖秩（Holy Order）的成員，哈米得被選為信使。早期，信使主要任務為傳送國家公文的人，後來演變為向普通民眾傳佈上帝信念，激勵參與聖戰（Holy War）軍隊的人，因此有滔滔不絕的神學士、箴言的傳播者和信心的使者等美譽。

力量：對上帝的信仰毫不退縮。所有聖秩成員都是神聖戰士，聖經的文字火焰和上帝與他們同在的信心，激發出他們的勇氣，引導他們帶領軍隊迎向榮耀。

相關角色：

英雄：艾爾佳（Alga）是從卡基斯坦南方最偏遠的地區來的自由戰士，深受哈米得言論的啟發。

搗蛋者：阿德哈姆（Adham）是個街頭頑童，專門以偷神學士的卷宗和調皮搗蛋為樂，製造不少麻煩。長大後，將成為故事中的英雄。

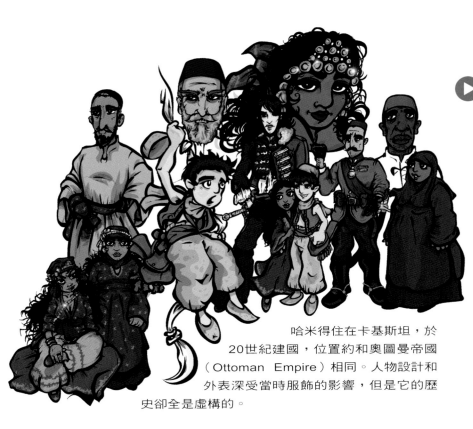

哈米得住在卡基斯坦，於20世紀建國，位置約和奧圖曼帝國（Ottoman Empire）相同。人物設計和外表深受當時服飾的影響，但是它的歷史卻全是虛構的。

▶ 給讀者的話：

自選一個國家，擷取一段心之嚮往的歷史，據此創建自己的國家。然後，發想一個為國家傳遞訊息的人物，道出一個在他身邊的傳奇故事。

人物陣容：著擬人物在一起的畫面，是展現人物的好方法，也有助於整體故事的鋪陳。另外，正式動手說故事前，色彩、服飾和畫風也要列入考量。

都在卡片中

　　為了讓所有背景故事和其他資訊維持一致，準備類似人物側寫（見12頁）的表格，有助於交叉核對資料。把細節寫在索引卡上，用彩色線條表示人物如何相關和連結，再訂在板子上也是一種方法。利用專屬寫作或心智圖（mind-mapping）軟體，同樣會有幫助。總之，故事越複雜，更要花心思架構完整的背景故事。有句老諺語說得好，「砍木材一整天，前七小時磨斧頭」，也就是說，準備做得越周延，後面的工作將更順利。

　　發展哈米得的時候，尼可·布瑞南不僅編寫人物的背景故事，並透過各式傳說和見證，寫出信仰法則。就是這一份心，讓作品有別於他人，更加令人側目。看看托爾金（J. R. R. Tolkien）的史詩，富含精采的傳說與神話，才成就這一部傳世巨著。

當地風格：以當代藝術風格畫出人物底稿，有助於發展屬於那個時代的氛圍。類似細節對於呈現地方感很重要，還有符號和其他特殊的特徵也很有用。

黑暗中照明的燈籠，供閱讀和指引軍人。

信心的使者：裝備齊全的哈米得，穿上所有法則為裝飾。

柺杖上有象徵信心的半月。

閱讀聖經中的文句，能提振人心。

卡基斯坦的宗教領袖，努爾·狄姆侯爵（Bey of Null Dim）的家徽。

PIPER

吹笛手：付錢的是大爺

藝術家：艾爾・大衛森

人物和故事的靈感可能來自任何地方，因此隨時張大雙眼和敞開胸懷，細細體會。旅行是敞開心靈絕佳的方式，即使俗世也會變得全新和精采絕倫。

在國外，一個無家可歸的人可能觸動你無限的想法，但在自己的國度，你可能會忽略甚至避開他們。艾爾・大衛森在香港的時候，看到一個流浪的老人到處找尋食物，便開始對著他素描。過了不久，老人停止搜尋，當街打起太極拳。此舉深深震撼艾爾的心，手上的筆未停過。接著，他又看見老人徒手劈木材。據此，艾爾設計吹笛手的角色。

遊民： 這一幅寫生畫使用傳統的繪畫材料，在香港銅鑼灣完成。經修正後，成為角色吹笛手的基礎。

左邊的線條： 想要創造栩栩如生的臉龐，需要有豐富的解剖學知識（畫出正確的骨骼與肌肉結構）。日常生活中，很難找到模特兒願意坐下來供你素描（即使大眾運輸工具上，有些臉龐與你非常貼近）。除了利用人體寫生的機會，獲取實際的經驗之外，建構解剖學的書對藝術家來說更是無價之寶，其中「多佛出版社」（Dover Books）出版很多一流的著作。

心情愉快： 比較自己對數位原稿和彩色圖稿的反應，你將發覺顏色深深影響圖片的衝擊力和改變情緒反應。所以當著手進行素描的時候，請將這點納入考量。

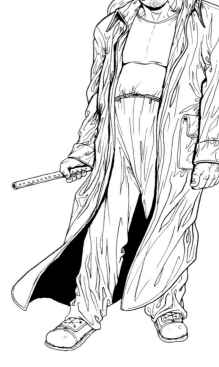

代號 吹笛手

年齡： 不確定

身高： 1米9

頭髮顏色： 灰金

眼睛顏色： 綠

特徵： 總是穿著補丁的長外套，帶著排笛，可怕的眼睛

特質： 富有同情心，無畏無懼，無私的，卻又是致命的殺手。

角色： 將孩子帶離犯罪的生活，教導他們如何對抗罪惡。同時擔任導師的角色。

出身： 生於香港，謀殺他雙親的黑幫家族收養了他，因此他並不知道雙親如何去世的。

背景： 收養家庭將他訓練為職業殺手。不過，他訂定自己的道德原則，絕對不殺有小孩的父母親。但在一次的行動中，卻遭人陷害打破原則；為了報復，他反過來綁架壞人的孩子，訓練他們對抗有組織的犯罪。

力量： 合氣道與空手道大師，同時也是催眠高手，用他的笛子對人施與催眠。

相關角色：

英雄：卡蘇歐（Kazuo）是幫派老大的兒子，吹笛手將他扶養長大並訓練他，自此投身對抗黑幫家族的戰鬥中。

使者：佛蕾克（Flack）是個牙買加女郎，毒販的女兒，吹笛手訓練她成為電腦駭客，協助完成任務。

融合與改編

融合最令作者震撼的特質——無名氏的無家可歸與武術，以及傳統殺手的嶄新故事。

在世界各處旅行所費不貲，不妨造訪鄰近區域，它們可能擁有多元豐富的文化，足以啟發源源不斷的創意果實。另外，觀察很重要，記錄所見所聞的工具如相機和素描本，要隨身攜帶。

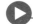

給讀者的話：

準備一本素描簿／素描本，畫出饒富趣味的人們，在畫稿旁邊做些註記。當收集足夠的人物後，挑出小時最喜歡，最好是傳統古典的故事，把其中一個素描人物放進去。

打鬥中：這個故事都是關於打鬥，動畫很容易從不同層面完成打鬥場景，但漫畫能應用的只有靜態的圖片。圖片的動作選擇也大有學問，其中，動作達到最高峰的姿態效果最好，例如左圖。拿著竹笛的手臂高舉到頂點，準備奮力向下一揮，笛子下方的線條也營造動作效果。當然，納入考量的還包括透視、衣服皺折的改變等，才能成就出好的打鬥場景。

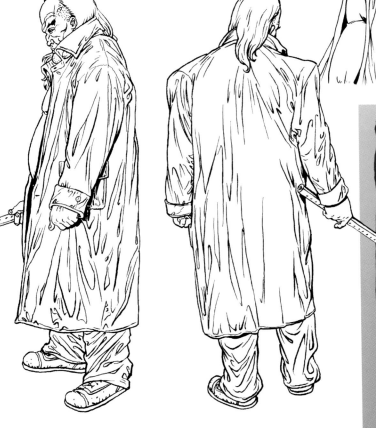

四處走走：上圖為三幅吹笛手的前、側與後視圖，充分抓住他的身影。想要畫出深具說服力的圖像，最難以克服的問題包括手、衣服上的皺摺、質料，皮膚則是最難掌握的。在這裡，吹笛手襤褸的樣子表現在以飛快筆劃畫出，滿是皺摺的衣服上。總之，觀察與多多練習是進步的不二法門。

單一色調：由於描黑底稿線條繁複，因此決定使用整片幾乎單色調的平塗顏色，以得到最佳效果。為了讓這張釘掛圖（pin-up）看起來不僅僅是張簡單的印刷品，特別加強汗漬、紅鼻子、黑眼圈，製造栩栩如生的感覺。多做些上色實驗，對你一定大有幫助（採用數位顏料比較容易掌握）。

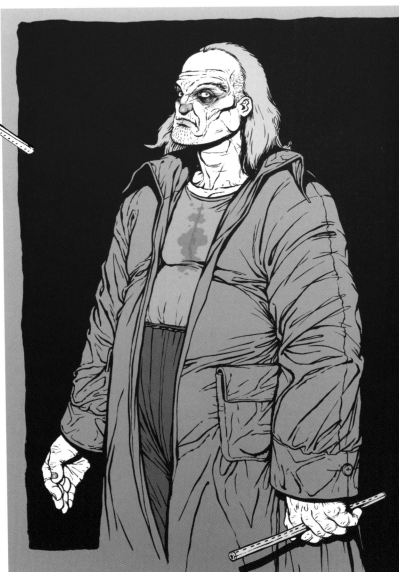

藝術家：索爾·古朵

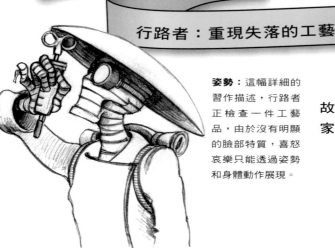

WALKER

行路者：重現失落的工藝

後啟示錄（Post-apocalypse）式的故事，不受現有文化遺產和神話的束縛，提供一個乾淨的舞臺，供科幻與漫畫作者天馬行空創作，進而發展出風格強烈的原型人物，因此深受創作者的歡迎。大部分策劃這些人物的過程，說是隨意塗鴉，可能還不足以形容。但是這些海闊天空的想法之中，卻往往能迸出各式想法和特質，架構出有血有肉的人物。這個角色可說是個難民，出現於先前捨棄不用的故事中，但時常出現在藝術家的素描中揮之不去。所以藝術家乾脆為他架構了一個獨立全新的故事，供他安身立命。

姿勢： 這幅詳細的習作描述，行路者正檢查一件工藝品，由於沒有明顯的臉部特質，喜怒哀樂只能透過姿勢和身體動作展現。

日式轉身： 這些鉛筆素描展露完成人物的特質，不過他看起來比較像個清兵衛，而非考古學家。

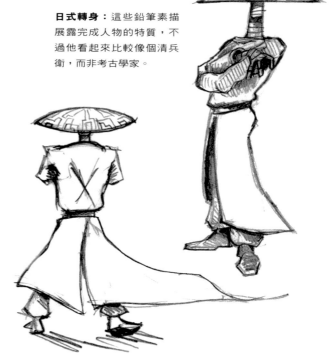

構思行路者外貌的素描與試畫。強烈的陽光從幾乎沒有臭氧層覆蓋的大氣層，火辣辣地照射下來，必須綁上繃帶保護皮膚。藉此，藝術家另表達他對古埃及學者和他們發現木乃伊的敬意。搭配深色護目鏡保護眼睛，遮蔽太陽和沙塵。

 代號 行路者

年齡： 27

身高： 1米8

頭髮顏色： 金髮

眼睛顏色： 淺藍

特徵： 繃帶，飛行員護目鏡，清兵衛式的大帽子

特質： 獨行俠，深具觀察力，愛追根究底。極度渴求獲得知識與水。並非完全毫無畏懼。

角色： 在沙漠中搜尋任何先前文明的遺跡，帶回他殘破的社區中，居民對他的發現一點興趣都沒有。

出身： 出生於距今不久的未來，當時大部分的地面都已經沙漠化了。

背景： 他住在一個怪異、而且寸草不生的地方，他四處流浪，希望尋得工藝品，可以從中粹取殘存的基因。他自稱「阿起可古學家」（arkecologist），當他是個孩子的時候，是他的父母取笑他時用的名字，不過他們卻在一場沙暴中失蹤了。他曾經在沙底下發現一個長長的洞穴，上頭有個一條線穿過紅色圓圈的符號，裡面寫著古老的文字——倫敦地下基地。他現在把它當成實驗室，實驗他發現的DNA。

力量： 能夠在沙漠的酷熱與沙地上，行走很長的距離。視力異常靈敏，所有的東西都逃不過他的視線。他利用DNA創造了混合變種的生物。

相關角色：
搗蛋者： 機器人是他的

 死黨兼僕人，旅途中扛起所有重裝備；四處向旁人發出對他家主人的惡毒評論。

陰影： 隊長（The Captain）出自政府特種部隊，他的工作便是阻止任何人發掘過去，質疑他們塑造的歷史。他最想要的是停止行路者的DNA實驗。

重組舊想法

　　工作時，常會激發不同的想法，或真正的原型角色一再重複出現，花點時間想想這些事物應用在故事中的可能性。人物的原型角色剛開始並不一定要納入考量，當故事逐漸展開時，原型特質自然而然地會發展出來。這個故事中，行路人以使者的角色出現，他的發現宣告著冒險的開端。不論他是否為故事裡的英雄工作，或他本身就是個英雄，發現代表使者，都是發展過程中的一部份。

 ## 給讀者的話

搜尋資料夾（舊塗鴉應該保留著吧？），找出已經放棄卻仍興趣濃厚的角色，試著把它放到新的場景或稍微改變角色設定。外表與個性不見得畫上等號，這是透過原型構思故事的原因之一。

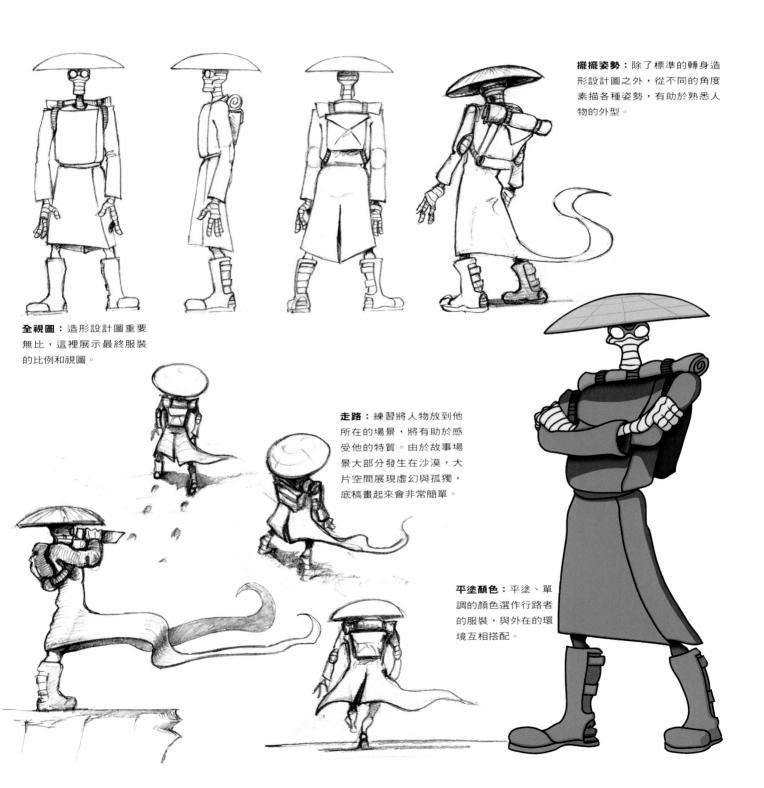

擺擺姿勢：除了標準的轉身造形設計圖之外，從不同的角度素描各種姿勢，有助於熟悉人物的外型。

全視圖：造形設計圖重要無比，這裡展示最終服裝的比例和視圖。

走路：練習將人物放到他所在的場景，將有助於感受他的特質。由於故事場景大部分發生在沙漠，大片空間展現虛幻與孤獨，底稿畫起來會非常簡單。

平塗顏色：平塗、單調的顏色選作行路者的服裝，與外在的環境互相搭配。

藝術家：阿里斯戴‧凱得，CFC工作室

對動畫家來說，協同合作與團體作業是完成任務的重要法門。動畫的工作量大，牽涉成千上萬張圖稿的製作；雖然創作流程已經進步為數位化，降低不少工作量，相對造成先前許多專業分工遭到裁撤，變成一個人在電腦前負責多項工作。所以即使只是支短片，仍需一組分工清楚的人員共同作業，成員從主原創動畫家（lead animator）、動畫師（in-betweener）、描線藝術家（clean-up artist）、描黑人員（inker）到上色人員（painter）。同樣的，漫畫也將工作切割給二至三個專人負責。至於已經在市面流通的角色和漫畫，通常會由不同的藝術家編撰不同的故事，封面設計也另有專人負責。

黑翼：復仇天使

團隊精神

漫畫製作中，有很多實際原因，必須進行如此細密的分工，其中最主要是加快創作速度。由於每個藝術家都有足夠的能力，編撰每個階段的故事和畫圖，出版社通常會指定在特殊領域中能力最強的人負責工作統籌，以確認截稿前品質已臻完美無暇。

另外一個團體合作的好處在於，提供一個與他人互動的機會。團體作業中，彼此尊重每個人的才智，切勿懷有敵意，或抱持某一角色比另一角色重要的不良想法，是最理想的合作方式。現在許多的工作都是以數位方式完成，加上寬頻上網大量普及，與其他地方甚至全世界的藝術家共同合作，不再是個不可能的任務（即便如此，仍不會取代於大型製片公司工作的社會面需求）。

素描本：不斷素描，是建立人物造型的最好方法。選出你認為最難表現的身體部份（大部分人的障礙是手和身軀），看著照片、模特兒或憑藉記憶畫出來。畫不同的姿勢和身體各部份，也會改進繪畫技巧。總之，練習絕對是達到完美的不二法門。

 代號 黑翼

年齡：27

身高：1米9

頭髮顏色：黑

眼睛顏色：黑

特徵：背上的翅膀，眼中的火焰

特質：虔誠於宗教，卻有無比的復仇之心。

角色：對殺害父親和對他的人生轉變應該負責的仇人展開報復。

出身：澳洲

背景：被誤判謀害父親而坐牢，馬克‧羅賓斯（Marc Robbins）在聖經中找到慰藉。由於在獄中表現良好，獄方派

給他日間給假的工作為犒賞——在附近的基因研究機構擔任清潔工。負責研究計畫的領導人魯道夫‧達寇夫（Rudolf Darkolff）博士正進行一項違反道德的人類／動物DNA進化實驗，在他的掩護之下，馬克被偷偷送出監獄，成為人類／動物DNA這類不道德的進化實驗對象，不過後來情況卻變得無法控制。

力量：飛行，不可思議的力氣，具破壞性的視力。

相關角色：

陰影：魯道夫‧達寇夫博士綁架馬克‧羅賓斯，成為人類／動物DNA不道德進化實驗的活體，結果變成後來的黑翼。

變形者：剃刀鯨（Razorback）是同一個機構的另一個實驗對象。在他身上進行的實驗時間較早，較不精密，因此模樣更像野獸般可怕。剃刀鯨在實驗室的大毀滅中同樣存活下來，但他的未來卻比黑翼更加不堪。

戰鬥字眼：這是另一張詮釋黑翼的圖稿。鉛筆打稿和描黑由保羅・艾柏斯圖（Paul Abstruse）負責，彩繪則是由卡塔里納・卡利保（Katarina Knebl）完成。這類藝術作品通常概括角色的特質，與象徵混合，用意為建立人物的面貌，而不是與故事相關。

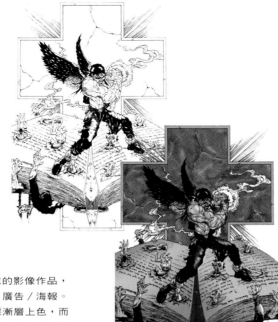

釘掛圖：釘掛圖是高度完成的影像作品，用來做為封面、內頁跨版、廣告／海報。通常比漫畫內頁更細緻，採漸層上色，而非平塗顏色或一般用的單色印刷。不同的藝術家會根據一個人物，做出自己的詮釋和版本，我們稱之為同人藝術（fan-art），大部份的漫畫家，都是從這裡開始他們的創作之路。這一幅影像是由阿里斯戴負責底稿，科斯納南・柯瑞巴（Khosnaran Khurelbaatar）描黑，雪德・雷爾（Chad Layer）著色。

▶ **給讀者的話：**

▶ 和漫畫創作同好聚集一起，討論是否有共同創作一部漫畫的可能性。決定分工之前，討論每個人的強項與弱點，確認每個人對於自己的角色都能勝任愉快。

▶ 欣賞凱文・史密斯（Kevin Smith）的電影——《愛，上了癮》（Chasing Amy），幽默的風趣的情節，凸顯緊張的氣氛。共同合作的鉛筆打稿人員和描黑人員之間可能會迸出類似的火花。

黑暗中發光：沉重的陰影、手和眼中燃燒的仇恨，完全展露人物的暗黑特質。這張釘掛畫，由科斯納南・柯瑞巴負責鉛筆稿與描黑，雪德・雷爾上色，在在彰顯團隊合作的好處。

變形者

變形者是有趣的角色，因為他們具有變換形體的能力。創造一個人物的時候，嘗試為他發展不同的面貌。當然，變形者是更複雜的角色，不單單能夠變換外在而已。最簡單的如X戰警中的魔形女（Mystique），她能夠完美複製成另外一個人或怪物，其實，真正的變形者還要更加複雜。

魔鬼的妻子
艾爾‧大衛森
身為天狗（見84頁）的妻子，為了完成暗殺的任務，她必須學會改變人格特質，與美麗的海妖般媚惑，而這項能力最後造成他丈夫的毀滅。

從細緻的心理層面來看，變形者代表具有卡爾‧榮格所謂的「女性意向」（anima）或「男性意向」（animus），分別是男性人格中無意識的女性特質，或女性人格中無意識的男性特質。瞭解這部分的心理，幫助我們瞭解相對性別認知的複雜度，在創造人物間衝突，特別是愛戀中的人物，非常有幫助。

誤解彼此的動機下，造成的不信任，發展出衝突。延用到英雄身上，可以轉變成對美女（再次強調，這些角色並未指明特定性別）的意亂情迷，造成自己的情緒起伏，英雄心中產生疑惑。總之，變形者角色的目的在於令英雄產生混亂，作為變動的催化劑。

變形者變化多端，能夠以任何原型的形體出現，包括英雄在內。事實上，在漫畫領域中，大部分的超級英雄都是變形者，他們具有二個身分，一個是變裝後四處行善的好人，另一個則是擁有世俗的他我（alter ego），可能是記者，也可能是富有的工業鉅子。剛開始編故事的時候，創造一個可信度高的雙重身分，難度可能比超級英雄來得高。不過，正因英雄的雙重性格增添衝突的可看性，甚至超越與超級壞蛋的戰鬥，更引人入勝。同樣的，壞蛋也面對人格的分裂，差異性往往更加明顯，因為他們的

女性意向與男性意向
人們內心中潛意識的男性與女性面向之間，當處於和諧的狀態時，人格將是平衡的；可是當雙方起衝突時，可得小心了。

▶ 給讀者的話

▶ 如果想要撰寫超級英雄的故事,多為英雄構思幾個
一般世俗身分。

▶ 從不同的心理層面描寫變形者,看看你如何利用圖
像的方式,在單一角色裡傳達這些變化。

他我必須鍍上一層閃閃發光、令人崇敬的皮相,才能掩飾邪惡的意圖。

幸運的是,並非所有漫畫都是關於超級英雄,變形者可以變成其他趣味十足和複雜的角色,例如海妖。海妖是公認的門檻守護者,就其潛在的意圖而言,說他們是變形者也不為過。當然還有如吸血鬼、狼人和惡魔,佔據了維多利亞時期文學的版面和魔法奇兵中吸血鬼出沒的山尼戴爾(Sunnydale)街等,各式各樣的邪惡生物,都是變形者。

不管故事中的變形者轉變的是心理或生理,試著讓二個不同面向差異性越大越好,男女一體的關係創造的戲劇性效果最好。最後請牢記,製造英雄內心的懷疑,是變形者存在的主要目的。

剃刀鯨
耶穌·巴羅尼(Jesus Barony)
變形者角色往往出自失敗的科學實驗,歷經心理與生理上的變形煎熬,漫畫綠巨人(Incredible Hulk)就是個非常受歡迎的例子。

變換外型
傳說中,異教徒變成吸血鬼,化身為吸血蝙蝠,從墳墓中回到人世。化身為動物的能力,常見於巫醫,他們並不像吸血鬼般不懷好意。

羅薩力奧
羅薩力奧相當於男性的海妖,他的人格特質完全展露在他的外表。

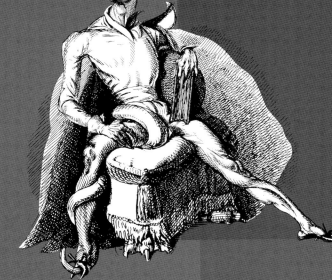

藝術家：安東尼・艾迪諾菲

SERRA

賽拉：粗鄙與文雅的混合

說故事者的角色之一在於傳佈知識，即使多少會摻雜其他內容，多半帶有道德觀念。我們閱讀的歷史故事，作者的研究若是夠完整，便是以華麗的包裝，告訴我們過去發生的事情。基本上，不管是否觸及道德的議題，所有小說都會內含一些足以增廣見聞的事實。

另外，很多作者會掉入的陷阱之一，在於把他們的觀點強加到讀者身上，希望勸服他人改變立場，但使用的方法又不夠細膩，造成人物內涵缺乏深度。

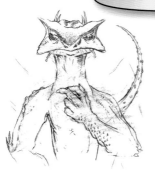

想法： 當想法初來乍到，趕緊素描下來，這是抓住想法最佳的方法。這時，不用管比例正確與否，細節畫得越多越好，待日後再細細修正。

顏色與紋理： 視預期應用的媒體，暫且不管是印刷品（漫畫）或動畫，再決定人物的標準顏色與紋理參考，那是下一個重要步驟。印刷品的圖片要比動畫包含更多細節，而動畫所需影像成千上萬，事情保持單純最好。

畫圖： 一旦訂定基本的想法，接下來便要處理細節。從越多種角度描繪底稿越好，不然的話，至少前視圖與側視圖不可或缺。

建立比例： 當創造外星生物時，事先建立比例尺為重要的工作；將他們和其中一位主要人物放在一起，是最有效的方式。因為只用來作為提示，簡單的素描便已足夠。

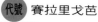

代號 賽拉里戈芭

年齡： 根據克里爾金（Klylkeen）年曆，時年39

身高： 2米1；從頭頂到尾巴為3米4

頭髮顏色： 斑點綠／棕皮膚

眼睛顏色： 黃

特徵： 身上圍著一條薰衣紫的布

特質： 賽拉里戈芭令人生畏的體型和大膽的態度後，卻隱藏著更複雜、敏感的特質。她被視為一個嚴格的戰士，但她對藝術感知、學術上的努力，以及同情心與忠誠度，卻往往被忽略了。

角色： 為飛行機組隊員，索西・韓森、阿朗尼柯・凱炎等其他般達林人的指導員。當有需要的時候，也會順便被請出來嚇唬人。

出身： 克里爾金星球。

背景： 賽拉在軍隊中平步青雲，後來在一艘克里爾金輕型護衛艦中擔任戰術軍官，倍受尊敬。

機組隊員的勇氣和決心，促使她接受成為般達林人索西・韓森的指導員。由於無法信任般達林人的能力，她也負起看管海盜俘虜，防止他逃跑的任務。

力量： 其高無比的力量與彈性。

相關角色：

英雄： 索西・韓森是個說話輕聲細語的般達林旅行者，恆星間的飛行員和領航者，可自由來去於班達林領空以外的區域，強烈渴望探索與啟蒙。

導師： 阿朗尼柯・凱炎，為前任的般達林守護者，也是般達林鑑風暴之鴉（Stormcrow）的隊員之一。

故事中的道德觀

原型角色的另一個好處在於：這些角色都有特定屬於他們的道德標準。不過，並不表示這些都一定是正面的，例如陰影與變形者相關的道德標準，一定和比較不堪的行為相關，透過人物之間的互動傳達出來。以賽拉里戈芭（賽拉）為例，她的外型設計看起來凶殘無比，事實上卻有濃厚的文化素養和敏感性，給予人們的道德啟示便是偏見、以貌取人或生物。因此，當建立角色與特質時，讓這些特性與預期的啟示，自然地呈現。

給讀者的話

創造一個角色，探索社會與道德的議題。試著不要讓人一眼看穿議題的意圖，給讀者深思的機會。

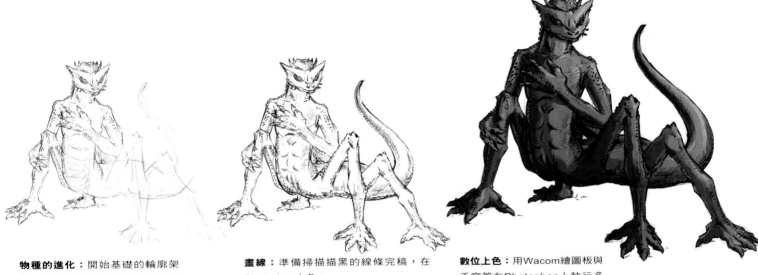

物種的進化： 開始基礎的輪廓架構，逐步增加細節是最理想的工作方式，特別適用於複雜的外型。

畫線： 準備掃描描黑的線條完稿，在Photoshop上色。

數位上色： 用Wacom繪圖板與手寫筆在Photoshop上執行多層上色的彩色完稿。

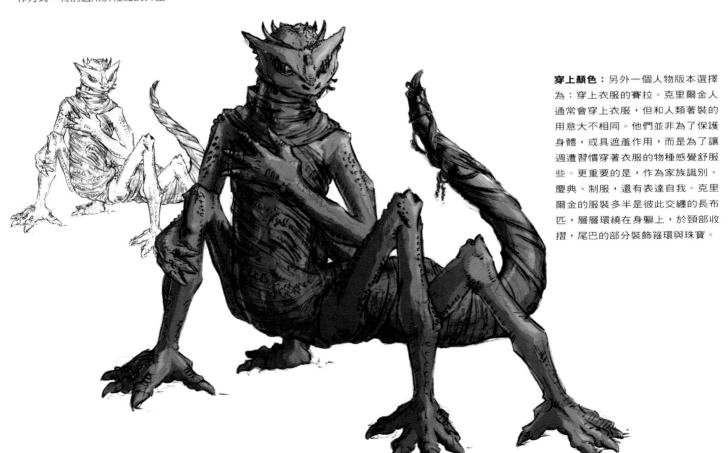

穿上顏色： 另外一個人物版本選擇為：穿上衣服的賽拉。克里爾金人通常會穿上衣服，但和人類著裝的用意大不相同。他們並非為了保護身體，或具遮羞作用，而是為了讓週遭習慣穿著衣服的物種感覺舒服些。更重要的是，作為家族識別、慶典、制服，還有表達自我。克里爾金的服裝多半是彼此交纏的長布匹，層層環繞在身軀上，於頸部收摺，尾巴的部分裝飾箍環與珠寶。

藝術家：艾爾‧大衛森

當應用神話格式述說故事時，利用單一人物呈現多種原型角色，不僅增加角色的複雜度，描述將更加簡潔有力。

TENGU

天狗：雙面生活優勢十足的魔鬼

天狗是日本的傳統魔鬼，通常扮演搗蛋者的角色。不過，在《魔鬼的妻子》（The Demon's Wife）的故事中，天狗擁有多元的面貌，不僅是變形者，還是陰影，甚至是個門檻守護者。創造如此關鍵的人物，必須全盤瞭解不同的角色，設計工作才能順利流暢。

天狗原是故事的主要壞人，接近英雄的角色設定，代表他必須在

天狗的肖像完稿，滿身魔鬼的尖角。

東西相會：為了呼應人物存在於人世的時間，混合傳統藝術與現代數位技法，設計出他的造型。這張不顯影的藍色底稿是在Photoshop中完成的，列印到板子後，用傳統的畫筆描黑。再將描黑的影像掃描到Photoshop上色，完成上方的完稿。

面對面：這些是魔鬼與人類外型的天狗，各種不同的角度與表情。這類快速鉛筆的素描，有助於開發人物的外表與特質。對於描繪同一個擁有二種迥異特質的人物，特別有幫助。

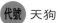

代號 天狗

年齡：難以確定

身高：人類的外型為1米7；魔鬼為1米9

頭髮顏色：黑

眼睛顏色：綠或紅

特徵：到處都是尖的

特質：冷血的自大狂。誇張的魔鬼特質展現在人類的身軀上，但看起來卻收斂多了。

角色：他計劃利用他抓來的妻子，打入人類的社會，進一步統治世界。而只有打敗他後，他的妻子意即故事中的英雄，方能結束旅程。

出身：來自魔界，時間線和人類世界不同。

背景：對於人間莫大的興趣，令他被魔界驅逐出境。為了住在人群中，他必須變形偽裝，才能進一步實現他的野心。

力量：能夠變換外型與人格，掌控人類的心智，操縱他們完成他的命令。

相關角色：
英雄：歐妮（Oni）受騙成為天狗的妻子，最後成功報復，贏回自由。

使者：這位富士勝也（Katsuya Fuji）是個年輕的清兵衛，慘遭天狗殺害。天狗化身勝也，與其未婚妻結婚。在現代，勝也輪迴生為和夫原田（Harada Kazou），變成東京員警，並不知他與天狗妻子間的前世糾葛。

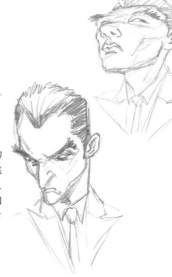

旅途中完成許多目的。故事發生於十六世紀初期的日本，天狗伏擊一個正上路去迎親的年輕清兵衛。魔鬼化為人形，向清兵衛提出挑戰，用魔法將他打敗後，天狗化身為死去的清兵衛，娶了他的新娘。

魔鬼計劃在人類的世界中逐步取得權勢。透過魔法，他逼迫妻子成為夥伴，再利用清兵衛家庭的關係，加速他的計劃。故事糾葛長達五個世紀，終於在21世紀末達到高潮。

雖然天狗呈現許許多多心理的陰暗面，使他具有陰影的特質，但他的狡猾和變身的能力，為他冠上變形者的封號也不為過。

穿著入時

參考傳統的天狗浮世繪，畫出一系列的鉛筆素描，長鼻子是最明顯的特徵。為了不違背史實，藝術家致力研究日本歷史，不同時期流行的服飾裝扮；同時鑽研現代的趨勢，模擬未來的流行趨勢。

▶ **給讀者的話**

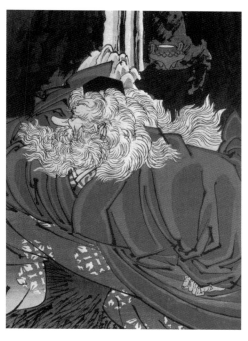

很多其他角色都是改編自不同文化，像力士索爾（Mighty Thor）就從北歐傳說取得靈感，天狗則取材自日本神話。上圖由月岡芳年所繪的日本浮世繪——義經與天狗王（Yoshitune and the King of the Tengu by Yoshitoshi），而天狗長尖的鼻子格外分明，啟發人物的創作。建議讀者試著找出另一個傳統神話人物，把他們融入現代場景中。蒐集必要的圖片參考資料，放到剪貼簿或存檔，作為日後的參考。

粗野與溫文： 天狗早期的鉛筆習作。類似的素描幫助建立出二種化身的外觀異同之處。

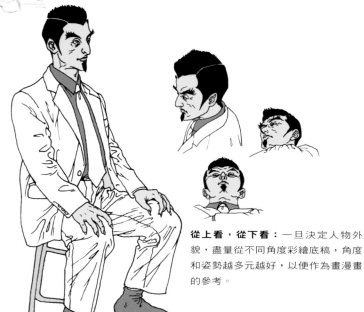

流暢的混合： 當準備造型設計圖，試驗不同的顏色配色與技法。在這裡藝術家試驗Photoshop的混合技法。相較於人類的偽裝以單調的顏色表現，魔鬼的用色更顯鮮豔亮麗。

從上看，從下看： 一旦決定人物外貌，盡量從不同角度彩繪底稿，角度和姿勢越多元越好，以便作為畫漫畫的參考。

藝術家：李查 T‧懷特二世

GARGOYLE

嘎勾亞：張開雙翼

不管是為了娛樂效果，或是具警世作用，怪物、異形、畸形、怪獸一直都是故事中的主軸。對許多人來說，這些生物都是真實的，並非幻想下的產物。所幸，他們都只出現於人們的想像，否則，不知世界會變成何種模樣。有些虛構的物種已成為傳說和神話中的常客，原因究竟為何，才是真正令人玩味的地方。像吸血鬼與狼人顯然是變形者，到處都可看到他們的蹤跡，從小朋友的卡通、青春戲劇和喜劇，到成人的恐怖片（當然還有「成人電影」）比比皆是。所以何不盡量利用豐富的資源，轉換成新角色的基礎？

長著翅膀的背部：從嘎勾亞背後延伸而出的皮膚長成翅膀，附著在背上迸出的連結骨上。不用翅膀時，骨頭內縮到身體內，皮膚縮回原型，完全看不出翅膀的痕跡。

緊繃的翅膀：翅膀前後的細節，展示翅膀如何由簡單的連接骨和伸展上頭的皮膚所組成。

主要角色：鉛筆打稿是磨練技巧很好的方式，特別是人物畫。用鉛筆底稿作為漫畫完稿時，一定要記得，不能添加任何明暗，這是描黑人員和上色人員的工作。右邊的底稿，試著描繪出更真實的人物樣貌。

代號 嘎勾亞

年齡：11

身高：1米5

頭髮顏色：赤紅

眼睛顏色：灰

特徵：皮膚突出來的骨頭和翅膀。

特質：害羞而退卻，卻是個多才多藝和天資聰穎的馬戲團表演者。

角色：年輕的男孩，當他進入青春期時，必須處理二種身體的變化。

出身：未知。他的名字為約書亞（Joshua），二歲時，馬戲團老闆發現他被丟棄在拖車門邊。

背景：這個幼小、外貌古怪的小孩被馬戲團老闆收養，很快地學會馬戲團的特技。十一歲時，他的身體開始產生變化，骨頭和皮膚往外擴張。有一天，馬戲團的大象踩腳，絆倒約書亞。眼看著其中一隻大象壓到他身上時，約書亞將它推到空中，同時間張開一對翅膀，飛到帳棚的頂端。之後，他改名為嘎勾亞，成為馬戲團的主要賣點。

力量：不可思議的力量和飛行能力。

相關角色：

陰影：當約書亞被遺棄時，老闆把他帶入馬戲團，卻常常虐待他。現在男孩具有新生的力量之後，他很害怕受到懲罰。

使者：這個角色貓兒‧優（Cat Yo）為亞裔美國人，擔任高空鋼索表演員，經常與約書亞配對演出，總是在他變身前試圖保護他。在他們中間，絕對有愛苗滋長。

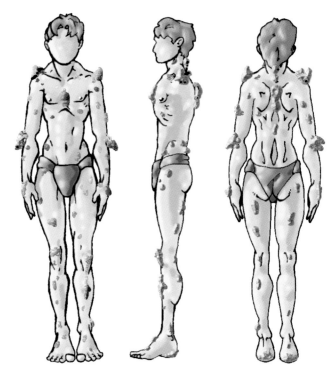

血肉與骨頭：消瘦的人物身軀和突出的骨頭，在轉身圖中表露無遺。這張圖利用Photoshop為身體上色，再增加獨立的骨頭圖層以便隨時增刪；3D紋理的效果，則用來彰顯骨骼突出度。

滿是骨頭的頭部：利用同樣的全身彩圖描繪技法，畫出這張圖片。骨頭剛開始以獨立圖層增加，然後與主要圖片融合。這個試驗並不算完全成功，因此仍回歸原來的線條版本，表現超現實的風格。

建立自己的怪獸

　　如果你的角色想成為「嚇死人」的生物，試著稍具點原創性。吸血鬼請絕對避免使用，因為在魔法奇兵、天使和刀鋒戰士（Blade）中，他們幾乎被用到泛濫。讓角色變身時，不妨帶些變身怪醫（Jekyll-and-Hyde）的味道，不但能增加更多的戲劇效果，同時滿足變形者的角色。這類能變身的角色，不一定無法成為故事的英雄，但是狡猾的人物或雙面人（他的變身比較屬於內心層面，他們真實的角色之一為欺騙），卻是適合的變形者人選。

　　採用變身的角色，不僅他們的外表，還有故事中現身的時機，都要融合一定的邏輯在其中。不見得要解釋一長串（不要比較好），但得確認讀者不會發出質疑。在我們的世界中，他們的出現不見得是合乎邏輯或讓人相信的，但是在虛擬的世界中，他們的存在必須得讓人信服。

▶ **給讀者的話**

找出神話、傳說或是文學中超現實的生物，改編成新角色。很多百科全書和字典，會特別列出相關主題，可作為參考。

沒有骨頭：為了畫這張彩色版本，藝術家參考實體模特兒的照片。接著利用Photoshop重新處理，改變特徵，讓人無法辨識原來模特兒的外貌。此版本的內容為，翅膀上沒有骨頭的嘎勾亞。藝術家做了很多實驗都無法完全滿意，最後選擇保留最簡單的版本。

夜間飛行：很多人夢想擁有飛行的能力，對約書亞來說，這是個真實的情況，雖然令他痛苦，卻能救他的性命。研究有翅膀的生物，有助你創造出真正能飛行的翅膀（如果真拿沒有把握，想想蜜蜂也能飛）。

藝術家：度安・瑞德海

REMONDO

雷蒙多：哭喊的狼

自從隆・錢尼二世（Lon Chaney Jr.）穿上毛茸茸的化妝道具，為1941年的影片《狼人》（The Wolf Man）出來嚇人，狼人自此成為大眾文化恐怖類不可或缺的一環。即使狼人（man-wolf，也稱werewolf，wer在古英文意謂人）的發源追溯自古希臘神話，卻是現代視覺媒體將他們帶到大眾面前。狼人已經融入各種類型故事當中，從喜劇（《阿伯特與科斯特羅與少年狼人》的系列電影 Abbot and Costello and Teen Wolf）、喜劇恐怖片（《美國狼人在倫敦》American Werewolf in London、《人狼》The Howling）到少年煩惱幽默小說（《變種女狼》Ginger Snaps）和武術類（《鬼哭狼嚎》Brotherhood of the Wolf、《決戰異世界》Underworld），都可看到他們的蹤跡，創作空間極大，就等待有心人的你，開創屬於自己的狼人世界。

頭部細節：雷蒙多的人類外型有著強烈的臉部表情，才能表達他的處境艱難。這一系列的插圖，涵蓋初期的鉛筆素描；到快速的鉛筆素描，建立基本的結構與特徵，採用輔助線確認正確定位與比例；再到最後描線的鉛筆稿。至於完稿圖，先描黑鉛筆底稿，接著上色增加臉部特徵的深度。

變身為狼：利用一系列的素描創造狼人。從左圖開始：預設人物的姿勢，大致素描骨架，是必要的程序。再來於身體加上狼的特徵，約略勾勒出狼人的體態。在人類的腿、手和腳的部分，畫出狼的腳和爪子。接著為替底稿描線，增加皮毛和其他細節，準備描黑。最後，以一片片純色，而非連續色調，彩繪完稿。這類上色方式，特別適合Illustrator或Freehand等向量程式。

代號 雷蒙多・席爾巴

年齡：33

身高：1米7

頭髮顏色：黑

眼睛顏色：深棕

特徵：身體和手臂上的刺青，變成狼形的時候毛髮為藍色

特點：自律，獨行俠，對未知事物富有好奇心。

角色：化解人類與狼人性格之間的衝突。

出身：出生於墨西哥赫墨西洛（Hermosillo）

背景：他在二十出頭時，遇見一個巫醫，想要教導他藥草的相關知識，卻被拉進了世界的神秘領域中，遭遇佔據他身體的狼魂。在巫醫的指引下，他逐漸學會控制這頭野獸，目前正尋找能夠克服變身的方式。

力量：化為狼形時擁有不可思議的力量和雄性；處於人類身分時，則具有一些巫醫的法力。

相關角色：
陰影：故事中的艾瑟格林（Isegrin）是一位巫師，困在人與狼的世界中。他想要創造一群狼人陪伴他，因此，任何毫無準備，跌入他創造的虛幻真實世界裡的人，都會被他操控的狼魂抓住。

導師：真拿洛（Genaro）是位巫醫，教導雷蒙多藥草知識。現在必須在他與狼魂的戰鬥之中，扮演指導者的角色。

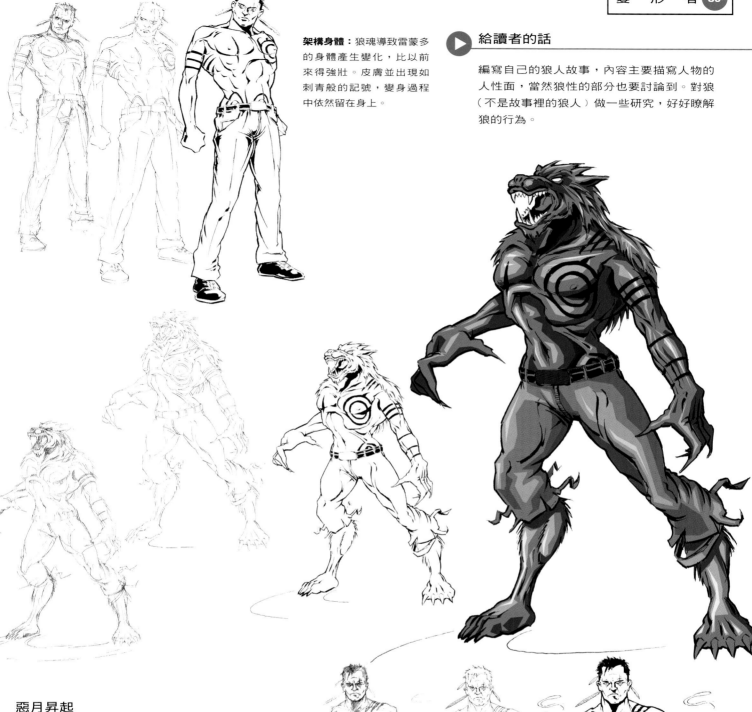

架構身體：狼魂導致雷蒙多的身體產生變化，比以前來得強壯。皮膚並出現如刺青般的記號，變身過程中依然留在身上。

▶ **給讀者的話**

編寫自己的狼人故事，內容主要描寫人物的人性面，當然狼性的部分也要討論到。對狼（不是故事裡的狼人）做一些研究，好好瞭解狼的行為。

惡月昇起

　　狼人是變形者另一種字義（和文學）上的闡釋，如何在故事內文中巧妙運用它們才是重點。傳統上，變身一向發生在滿月時分，過程遠非變身者所能控制。故事中，當角色處於人類形體時，他是故事的英雄。即使變身非他所願，仍努力不懈與狼的獸性奮戰，希望有一天能完全掌控情況。隨著故事的展開，讀者可以看到，他如何在被毀滅前成功地征服本質的獸性。

就戰鬥位置：靠著導師的幫助，雷蒙多能夠聚集力量，在身體產生變化的時候，控制體內的野獸。此舉不會降低身體的痛苦，卻能阻止野獸野性大發。

藝術家：傑得・丹騰

BYHALIA

碧哈里雅：如飛鷹般翱翔

任何讀過哈利波特的人，對於化獸師（animagus）和人類（不如說是巫師）能夠隨意變身為動物的概念應該不陌生。然而哈利波特只是個虛構的作品（沒錯，它是虛構的），美洲印地安人的巫醫卻一直擁有相關知識，與利用動物外型的能力。至於真實程度為何，並不在本書的討論範圍，卻提供人物與故事不少有用的素材。在人類學的研究或第一手資料裡，有非常豐富的研究資料，記錄最常被應用的動物。

畫出適合人物的各種表情

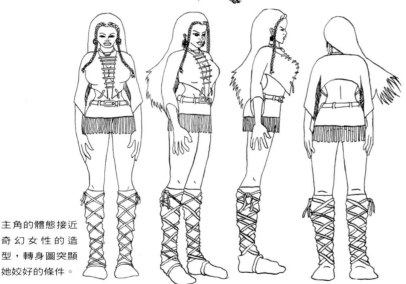

主角的體態接近奇幻女性的造型，轉身圖突顯她姣好的條件。

武打女郎：碧哈里雅主要為武打型人物，為她設計一套必殺武打姿勢，還要兼顧其他動作姿勢和憂鬱的表情。

● **代號** 碧哈里雅

年齡：不知

身高：1米8

頭髮顏色：棕

眼睛顏色：棕

特徵：雙手上有造型特別的老鷹標誌，不管變身成什麼外型，依然存在。

特質：善良，看多太多無情的戰爭和偉大文化的滅絕，對人類普遍不信任。反抗壓迫的無情戰士。

角色：幫助受壓迫的人民反抗暴政。

出身：出生於美國與墨西哥邊界的所羅納（Sonora）。

● **背景**：由於害怕她手上的記號，家人與她斷絕關係。之後，她受教一位巫醫門下，對於不可知的事物認識神速，讓她成為不死之身，並具有化身成動物形體的能力，不引人注意四處走動。她關懷人性，卻失去與其他巫醫同行所需的自由。

● **力量**：可以化身為任何她看過的形體，自由進出她和其他人的夢中。

相關角色：
導師：克洛爾（Kroll）是一個神秘戰士，碧哈里雅在一次夢遊時與他相遇；她教他如何利用植物治療。見50頁。

● **陰影**：黑冰獨自一人從事對抗美國秘密組織的戰爭。碧哈里雅有時會伸出援手，卻對她不願幫助受壓迫的人民，覺得不以為然（見98頁）。

（註：身為變形者，碧哈里雅與這二位相關角色的關係淡薄，難以定義真正的關係。）

拓展心靈

　　採用任何民族文化或神秘特質，做為故事或人物的基礎時，建議進行適當的研究，因為不管想法多麼奇幻，唯有盡可能正確地呈現民族文化，方能賦予故事更高的說服力，這也是一種對該文化敬意的表現。連帶的，還能學習一些新的事物，拓展心靈，增加智慧。

　　訊息蒐集得越多，越瞭解該文化，更能避免描繪出刻板化的人物。更何況，許多潛在的讀者或許熟知相關主題，對藝術家或作者來說，最難堪的事莫過於被讀者指出考據不夠詳實。

▶ 給讀者的話

　　仔細翻閱其他民族文化，成為神秘人物的靈感來源。找出他們應該實現的儀式和力量，再構想最好的方法，將資料融會貫通，創造可信度高的角色。

　　描繪人類時，準備參考資料一定有所幫助；至於動物，尤其是野生的，更是絕對不可或缺。市面上野生動物照片琳瑯滿目，只是應用得特別小心，唯恐一個不注意，侵犯他人著作權麻煩可就大了。因此，盡量蒐集不同的照片和練習，直到熟悉動物的身體構造為止，之後再略作修飾，以符合你的漫畫風格。

野獸的記號： 碧哈里雅手上的記號，註定她的命運。手和臉一樣常常出現在畫格當中，特別是上面出現類似的重要象徵物時，頻率更高。手部一向以超級難畫著稱，不斷練習各種手勢，辛苦絕對不會白費。

皮膚與毛皮： 根據人們對美國原住民服裝的大致印象，再稍稍轉換為足以吸引美國青少年（男性）觀眾的風格，設計出碧哈里的服飾。

珠寶配件： 身上裝飾的每個配件將不斷重複出現，描繪細部特徵，可增加熟悉度。

陰影

壞人、壞蛋、黑暗面、對立者，這些都是常用來形容這類原型的名詞。如果少了這個角色，故事又會變成什麼樣呢？陰影是不斷挑戰英雄的動力，他存在的唯一目的就是阻止英雄完成任務，他同時也是帶動英雄成長最多的人，強迫英雄面對和征服恐懼與弱點。這也就是陰影為故事中心，最令人難忘的原因。

達斯·維達（Darth Vader）或許是近年最著名的陰影角色，代表內心與外在掙扎的縮影。星際大戰三部曲中，在他與英雄路克·天行者（Luke Skywalker）的戰鬥中，故事達到最高潮；前傳三部曲的高潮，則出現於安納金（Anakin）與他自己心中魔鬼的（失敗的）戰鬥，以及大帝（另一個陰影）提供的權力誘惑中。

創造超級英雄的時候，要另外準備有能力與之對等，足以摧毀他的超級壞蛋，因為假使不能挑戰多災多難，英雄便無法成長。

由於不受到好人應該遵守道德規範的種種限制，創造超級壞蛋要比設計超級英雄來的有趣多，他們可以是令人憎恨的，危險的，或壞到骨子的角色。正如英雄有缺點，壞人也不能免俗。壞人須具有某種致命傷或怪癖，才能阻止他成為無法掌控的邪惡黑洞，這個特點同

給讀者的話

▶ 如果你的英雄已經出爐，列出他的正面特質，再表列他的負面性格，這些如果放在陰影角色身上，又會激盪出甚麼樣的風貌。

▶ 你認為具備甚麼樣的特質才算壞人，邪惡該怎麼定義？然後取用部分特質勾勒出壞蛋的模樣；如果表現在英雄身上，他應該是甚麼樣的人物，才能充分發揮這些特質。

時提供作者發揮黑色幽默的機會。

壞蛋壞事做絕，是最引人側目的陰影。這個原型其實代表人們備受壓抑的感覺或黑暗秘密，縈繞在心頭久久不去。它也是一種正面特質的壓力，常見於英雄，出現於不能接受他們的能力或命運時。此一特質讓英雄帶點人味，驅使他們完成追尋的目的。

故事中的英雄和壞蛋假如不是涇渭分明，便有機會探索和發展更複雜的角色。生來就帶有陰影的英雄，總是趣味精采。他可以是反英雄，且必然是個壞蛋，為了淨化目的，踏上英雄的旅程。另一方面，他仍然是好好先生，卻和來自他們過去的內心的魔鬼互相角力，蝙蝠俠、綠巨人浩克都符合此一側寫。

不管你用什麼樣的方式表現陰影，他是故事中重要的元素，不只是英雄的對立者，更是一個催化劑，只要英雄征服了他就會進化至新的層次，更接近終極目標。

納森
利亞·迪克巴斯（Ziya Dikbas）通常看不到的陰影才是最危險的，特別當他偽裝成無知的孩童時。

死亡
艾得蒙德·蘇利文（Edmund J Sullivan）奧瑪·珈音（Omar Khayyam）的魯拜集（The Rubaiyat）中，第三十五首四行詩，道出死亡正喝著一杯美酒。死亡可視為終極陰影，沒有任何英雄可以征服。

維喬（VIEJO）
耶穌·巴羅尼對科幻英雄來說，外星生物的力量通常難以捉摸，無疑是最難對付的敵人。

藝術家：艾瑪‧薇西拉，汗滴工作室

你曾注意過壞蛋多麼受到歡迎嗎？特別當他們邪惡到了極點？遠在達斯‧維德的過去被挖掘出來前，他便有一大堆追隨者；儘管達思‧冒爾（Darth Maul）在電影中幾乎沒出現幾個畫面，然而，大部分孩子手中都有他的相關商品。壞蛋應該是我們愛恨交織的對象，讓我們發洩積壓已久的怨恨；他們應該被譴責，而非拍手叫好。

VERANCE

凡尼斯：黑龍

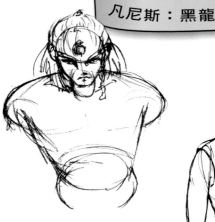

先畫頭部： 由於頭部是辨識不同人物最簡單的方式，開始畫一些頭部的素描。

利用底圖結構線建立人物，有助於維持比例一致。故事中的人物設計並沒有遵循古典的頭身比，而是依照他們自己的規則出現。一併素描初期的服裝想法。

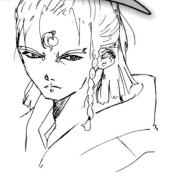

頭與肩膀： 以更多頭部細節建立人物。

移除外型輪廓： 線條簡化是辨認日式漫畫風的特徵之一。以最少的線條展現情緒，需要許許多多練習才能獲致最大效果。

單辮仿自浪人清兵衛的外型。

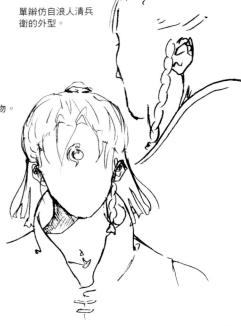

這張參考素描畫的是黑龍的妖精記號位置，與白色龍的傳人相反。

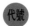
代號 凡尼斯

身高： 2米

頭髮顏色： 銀

眼睛顏色： 灰

特徵： 前額上黑色龍妖精的標誌。

特質： 本性黑暗與不懷好意，具有無限的決心，不達目的決不罷休。

角色： 對抗龍的傳人、預言和斯比瑞圖，但凡尼斯本身卻渾然不知對立的代價。

出身： 出身在一個因為對立而變得非常惡劣的世界，但這是不應該發生的錯誤。

背景： 龍的靈魂原本應該分裂為四塊，卻裂成八塊。妖精們稱真正的龍為「白」，錯誤者為「黑」。凡尼斯被認為屬於黑色的半邊龍魂。妖精承諾，如果他願意交還體內的黑色靈魂，將有機會成為凡人。但是凡尼斯在對抗龍妖精的世界中出生，根本不可能接受他們的條件。

力量： 不可思議的強大心靈念力，劍術高手。

相關角色：

使者： 尼瑟斯是妖精束縛者，告知艾拉預言，並成為她的導師，教她成為鑰匙持有者的種種訊息，見70頁。

英雄： 艾拉是位鑰匙持有者，萬一尼瑟斯宣告失敗，她必須接替完成任務。

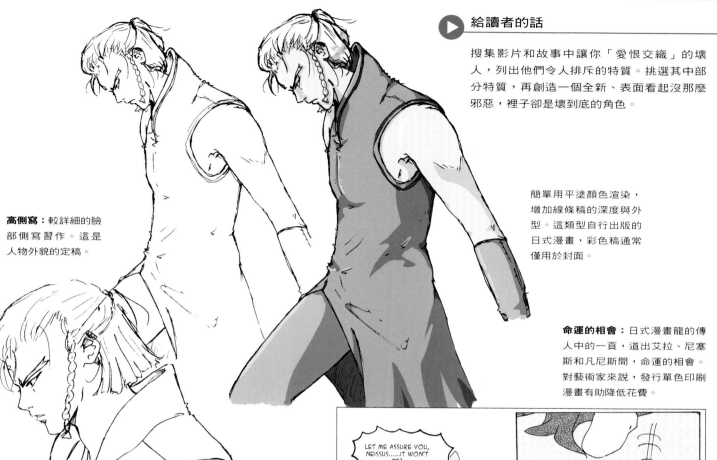

高側寫：較詳細的臉部側寫習作。這是人物外貌的定稿。

給讀者的話

搜集影片和故事中讓你「愛恨交織」的壞人，列出他們令人排斥的特質。挑選其中部分特質，再創造一個全新、表面看起沒那麼邪惡，裡子卻是壞到底的角色。

簡單用平塗顏色渲染，增加線條稿的深度與外型。這類型自行出版的日式漫畫，彩色稿通常僅用於封面。

命運的相會：日式漫畫龍的傳人中的一頁，道出艾拉、尼塞斯和凡尼斯間，命運的相會。對藝術家來說，發行單色印刷漫畫有助降低花費。

骨子下的邪惡

　　融合部分變形者的特性，是設計反派主角最保險的方式，看起來更加說服力十足。不過，表面凶惡並非真正邪惡，完全為了自我利益或惡魔般的圖謀驅使，才真算壞到骨子，但架構這類角色要步步為營。他的行事應該肆無忌憚，除了自己之外，對生命沒有任何憐憫之心。不過，儘管多麼凶殘無情，陰影終究必為英雄征服，所以不管最後是否一定派上用場，哪怕只是一絲絲贖罪之心，角色中應考慮加入某種令他犯錯的情況。

　　不管陰影建立的心理側寫（或許比較像「瘋狂」與較不「理性」）為何，挑戰英雄忍耐的極限是他的使命，唯有如此，英雄方能成長與進化。

藝術家：溫雲門

DRACONIS

德瑞柯尼斯：他不是天使

到底年輕觀眾接受的邪惡程度有多高，值得細細討論。傳統童話故事充滿一些令人印象深刻，恐怖到極點的壞人，他們或許不屬於食人魔醫師漢尼拔·雷克特（Hannibal Lecter）或外星聯盟這一類，但大人們一定還記得綠野仙蹤（The Wizard of Oz）或迪士尼白雪公主裡的邪惡巫婆。為孩子寫的故事，壞人一定得壞到令人痛恨，但不能讓孩子小小的心靈蒙上陰影。不可否認的，現在的孩子能接受的尺度有彈性多了，不過，他們看事情的角度仍與大人不一樣。

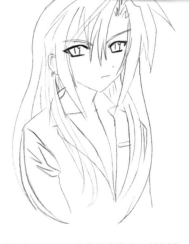

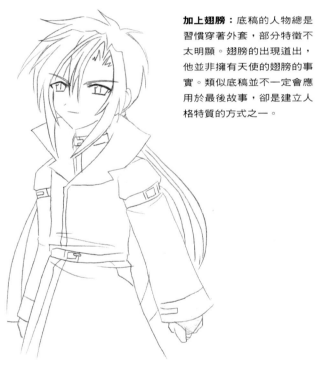

加上翅膀：底稿的人物總是習慣穿著外套，部分特徵不太明顯。翅膀的出現道出，他並非擁有天使的翅膀的事實。類似底稿並不一定會應用於最後故事，卻是建立人格特質的方式之一。

眼睛道盡一切：日式動漫人物中，特別是迷你風格，大又圓的眼睛是最容易辨認的特徵。其中一個慣例是：「好人」的眼睛圓，「壞人」的眼睛窄。然而，德瑞柯尼斯的大眼睛和其他人物比起來，還是窄得很。

風格：許多日式動漫具有一慣的風格，底稿細節不多，線條簡單。如欲鑽研此類圖樣，就得練習以最簡單的鉛筆筆劃和清晰分明的輪廓，傳達想法。甚至在著色階段，明暗處理也應力求簡潔。

代號 德瑞柯尼斯

年齡：大約20歲

身高：1米7

頭髮顏色：黑

眼睛顏色：紅

特徵：紅眼睛，終年穿著黑外套

特質：邪惡又聰明的超級自大狂

角色：在巴卡鎮掀起混亂並想掌控世界。

出身：絕對不是從巴卡城鎮出身。

背景：過去顯為人知。到達巴卡鎮之後，成天和葛瑞格（Greg）總統混在黑宮（Black House）中。不過，他卻對總統或小孩的嫌惡，絲毫都不避諱。

力量：有些人認為他會控制心靈，變成蝙蝠。

相關角色：

使者：辛拉（Shinra）是德瑞科尼斯的寵物蝙蝠貓，協助主人發想掌控全世界的邪惡計畫。非常尖酸刻薄，憎恨笨蛋。

英雄：羅莉波普是個小女巫，註定與德瑞柯尼斯正面交鋒。見28頁。

恐懼與低下

　　加點幽默，創造極度誇張的壞人，是讓故事感覺不那麼愁雲慘霧方法。正因壞人邪惡至此，真實感不見得有絕對必要。當然，若是英雄與其他主角認為他的使壞荒誕可笑，裡面其實暗藏些許的道德評判。你的目標如果在迎合不同年齡層的族群，意味著創作要複雜到足以吸引成年族群，卻又要簡單到小孩子能夠瞭解。其中，以視覺化的橋段吸引孩子的目光，加上見識獨到的對白討好大人，或許是最簡單的方式。

　　德拉柯尼斯和他的寵物辛拉，是日式漫畫《電話霜淇淋》中的邪惡力量。儘管外表看起來像吸血鬼，大概是採用可愛畫風的關係，一點都不令人害怕。

給讀者的話

替兒童故事設計邪惡的角色，試著拿給目標族群的孩子們欣賞，如表兄弟姐妹、姪子、姪女和他們的朋友。但千萬不要拿著一堆底稿，在當地小學門口邊上徘徊。

蝙蝠與主人：如果角色之間是共生共榮的關係，例如本頁引用的德拉柯尼斯和辛拉，最好花時間設計他們在一起的種種情況，透過圖畫和對話，讓故事順利開展。

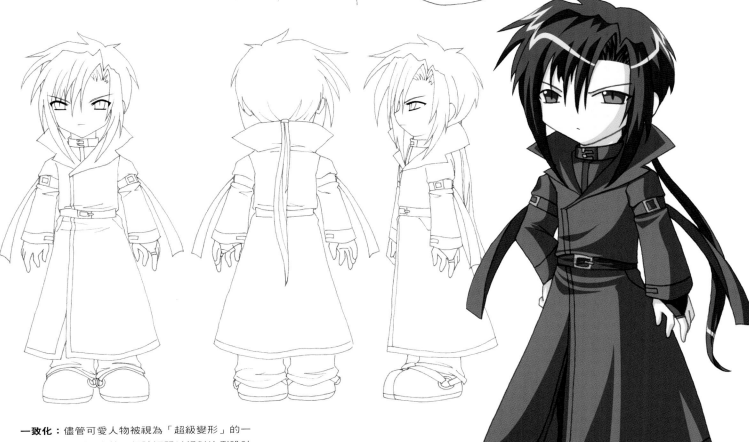

一致化：儘管可愛人物被視為「超級變形」的一種，因此比例不自然，但請切記以相似比例設計所有人物，以保持一致性。和平時一樣，造型設計圖是建立人物標準的最佳方法。

黑就是美：穿著黑衣的壞人可能顯眼，卻不見得有用，特別是其中摻雜幽默的元素的時候。因此，上色過程中，以灰色表現陰暗，還能保有輪廓線，比純粹的黑來得好。如果大片的區域應用一致的顏色，數位元化是最好的方式。

藝術家：傑得‧丹騰

BLACK ICE

黑冰；邪惡之所在，復仇永相隨

陰影角色最簡單的形式就是英雄的對照，英雄行動的阻力。不管透過直接的衝突，或是施以詭計，其目的都在於阻止他們達成目標。如果英雄與陰影出現於同一個人身上，角色設計勢必比較複雜，通常以反英雄的形式出現（見34頁的歐朗）。反英雄基本上是故事主角，許多任務等著他去解決，且做得很成功。

反英雄或甚至英雄，在完成目標之前，如果帶著懲罰（不管是什麼東西）被打回原形，根據神話故事結構的說法，他都不再是英雄。

早期版本： 黑冰較早的造型版本之一，尚未穿上網狀連體絲襪，其他大部份細節多已確定。

在陰影中： 黑冰能悄悄地在影子中穿梭。如何藉由圖像完美表達這項能力，是創造此一人物重要的一環。因此，隨時以圖解註記人物的特質，是個不錯的想法。

創造強烈和原創的表情特徵，對任何角色設計都是重要的，因為大部份的情緒都是透過臉部傳達。但黑冰眼部的化妝是招牌標誌，可得好好研究一番。總之，練習得越多，人物益發生動自然。

填滿： 很快建立人物的基本造型，還有一些特別的細節有待考量，例如頭髮的顏色。

 代號 黑冰

年齡： 23

身高： 1米8

頭髮顏色： 黑

眼睛顏色： 綠

特徵： 眼睛上方與下方的黑色記號。

特質： 黑冰具有強烈的報復心、攻擊性、無情，並且易怒。

角色： 由於小時候，親人慘遭殺害。她誓言對那些相信該負責的人以牙還牙，以眼還眼。

出身： 出生於美國，在古巴叢林長大。

背景： 家人在古巴被殺後（綁架行動中出了差錯），她逃到叢林，由原住民把她帶大。十五年後，她返回美國追殺該為她家人之死負責的政府探員。

力量： 可以靜悄悄地移動，特別在黑夜與陰影之間，幾乎可算隱形人。強大的力量和如閃電般的快速動作，令她成為可怕的敵人。

相關角色：

導師： 在她的家人被殺後，克洛爾帶回黑冰，訓練她如何戰鬥和生存，並教導她當地政府系統的運作。見50頁。

變形者： 必哈里雅教導黑冰無聲無息靠近敵人的技巧。對任何戰士來說，這項技能有如無價之寶，見90頁。

從前自我的陰影

當人物被陰影打敗後（甚至成為他們自己內心魔鬼的獵物），他們反倒搖身一變成為陰影。陰影的功能即使定義清楚，仍要對這些人物進行主觀的道德判斷。例如，以正義之名進行絕命追殺令的黑冰，是否算得上非常英勇？或她只個假藉復仇的名義，任由貪得無厭的欲望，驅使她不斷嗜血的保安官？仔細規劃角色的動機，判斷他們的行動該執行到什麼樣的程度，行動的結果是否深深地影響他們。

如果希望人物成為續集的一部份（誰不想呢？），作者有權在日後選擇改變他們的角色。只要在故事世界的規範中，提出合理化的解釋，沒有人規定壞人不能獲得救贖，轉變為英雄；或者英雄不會墮落，搖身成為壞人。

給讀者的話

嚐試設計一個本性善良的角色，因遭逢變故而轉變成陰影的原型。大致規劃陰影面該如何展現，克服這些面相的方式又應為何。再將角色一分為二，成為個性截然不同的人物，看看哪些特徵足以彰顯角色各自的特質。

黑冰的殺手造型轉身圖。

性感或性別歧視？《古墓奇兵》的蘿拉・克勞福特（Lara Croft）帶動奇幻女性造型的風潮，在此，黑冰的最終造型絕對被歸為同一類。如果黑冰由女性藝術家創作，能免於性別歧視的指責嗎？

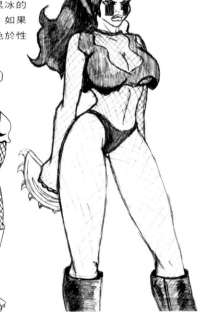

穿上靴子：描繪重複出現的物品細節作為參考，諸如黑冰的靴子，或她手中的上選武器，利用木材廠的圓弧鋸刃，特別量身打造。

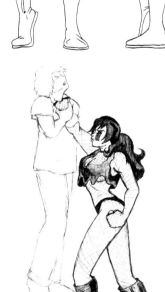

他真希望自己沒吹過口哨⋯

引人遐想的服裝：服飾一直是人物設計的一部份，不見得和實用性相關（例如「黃色超彈性內衣」＊），卻和外表息息相關，黑冰的服裝也不例外。幸好她是隱形的高手，不然絕對會吸引不少不必要的注目。

＊註：黃色超彈性內衣（yellow spandex）出自X戰警電影版裡的對白，用來嘲諷漫畫原著中，X戰警們身穿的黃色超彈性緊身超人裝。

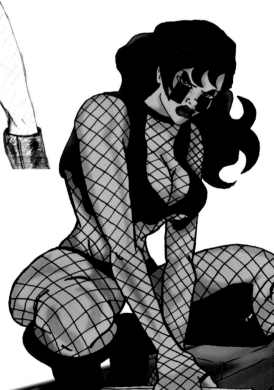

藝術家：盧本・迪・維拉

MALTHUS

瑪爾塞斯：半墮落的天使

墮落天使一直是作家神往的主題，更別提心理學家和神學家。不管用魔鬼、撒旦、魔王，或以任何其他名字稱呼他，他都是故事作者和宗教最受歡迎的人物，世界所有罪惡皆歸罪於他。直到這些年，又有代表墮落天使的新人物出現——黑武士達斯・維得（Darth Vader）。實際上他並不完全為天使，仍然被公認為打敗好人的勝利者之一。瑪爾塞斯便是根據這些歷史與虛構背景，設計而出的人物。

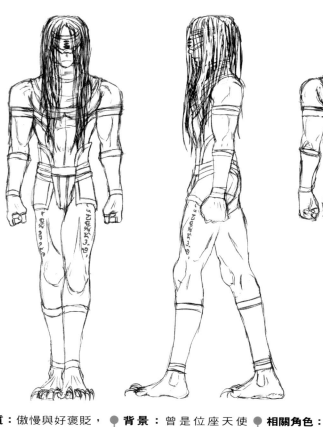

陰暗的人物：儘管是蒙羞的天使，瑪爾塞斯大部分時間仍維持天使的外型；長髮與眼睛上方的眼罩，容易招致不必要的注意。

勇往直前：根據需要，轉身造型設計圖可以複雜，也可以簡單。如果獨立作業，那麼如左圖的簡單鉛筆素描已經足夠；和其他藝術家合作的話，就必須準備具有高完成度的藝術作品。

 代號 瑪爾塞斯

年齡：未知

身高：天使外型為3米

頭髮顏色：黑

眼睛顏色：藏在眼罩後面

特徵：眼睛上的眼罩，每隻手六個手指頭。

特質：傲慢與好褒貶，並不邪惡，但他的出發點也不純粹或無私。

角色：干涉人類的一切事物，玩弄他們的生命與自由意志，阻撓人類瞭解絕對的真理（Absolute True）。

出身：神界

背景：曾是位座天使（Ofanim）。據稱，他在記載關於人類行為與自由意志的神聖計畫（Divine Plan）中，發現缺失。自此，他浪跡天涯，以不同的化身與偽裝與凡人同住，卻沒有特地選邊站。

力量：強健的體力及神聖與神秘力量。

相關角色：

門檻守護者：阿巴斯達宏（Abasdarhon）是個中階天使，被派遣至人間看管馬爾賽斯和監控他的行為。上方下達指令，假若瑪爾賽斯變得過於危險，可直接摧毀他。

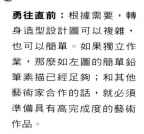

使者：阿潔（Ajehl）是唯一信任瑪爾賽斯所做所為的人。她是瑪爾賽斯第一個吐露個人目的與計畫的對象，也是替他完成這些目標的主要負責人。

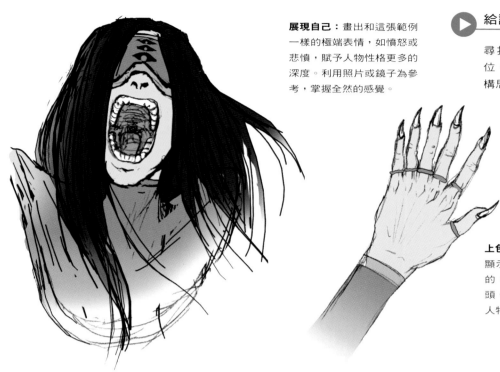

展現自己：畫出和這張範例一樣的極端表情，如憤怒或悲憤，賦予人物性格更多的深度。利用照片或鏡子為參考，掌握全然的感覺。

▶ **給讀者的話**

尋找不同世界宗教和文化裡天使所處的地位，根據其中之一設計角色，並為同一角色構思相反或負面的版本。

上色的指甲：瑪爾賽斯每隻手都多出一根手指頭，顯示他可能不是人類。畫骨難畫手，是眾所週知的，需要多加練習才能盡善盡美，多上一根手指頭，只會讓問題更加複雜。責任編輯會特別注意看人物的手，評斷一個藝術家的創作能力。

爬得越高，摔得越重

　　天使可以任何形式出現，從可愛的（見54頁）、胖嘟嘟的到彬彬有禮的使者，或令人生畏的神聖戰士皆可。瑪爾賽斯則是根據最後者的形象描繪，再依照故事目的做進一步改編。天使以人們熟悉和認得的形象出現，對讀者來說比較容易接受，壞處則是他們都帶有世俗認定的「事實」與行為模式，例如毀滅吸血鬼的黃金定律便是——木樁、陽光或斬首。

　　天使傳統上是上帝的使者，遊走人間與神界，扮演中間者的角色。即使身為墮落天使，瑪爾賽斯仍持續同樣角色，不同的是，他發展自己的議題，散佈自認是真實的「箴言」版本，在任何傾聽他的人心中，產生混亂及迷惑。這個人物被用來象徵現代組織化的宗教角色。

翅膀與祈禱：瑪爾賽斯與全部展開的翅膀。這場景並不常見，不過當出現時，翅膀看起來似乎是由煙霧與陰影組合而成。

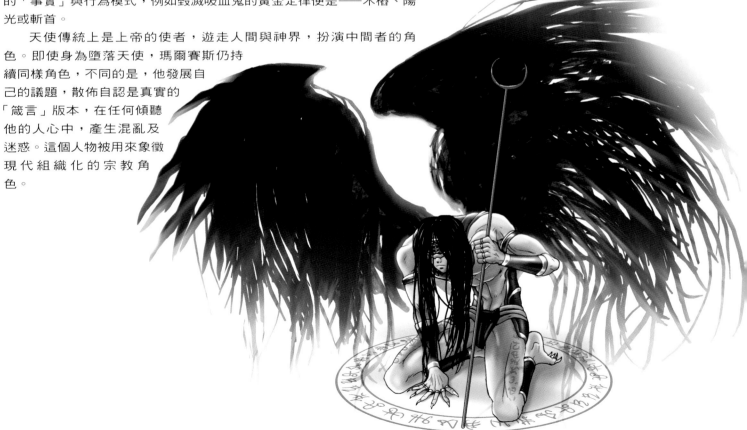

藝術家：格林·努比安

BARTHOLOMEW

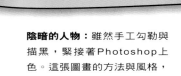

巴索羅穆：當肌肉遇上機器

決定人物是反英雄或純粹的壞人，基本上視創作者主觀意識決定。被害者絕對認定他們是壞人，但壞人卻會將行動合理化，認為自己是個英雄。因此，人物被冠上何種原型角色，就要看作者從哪個觀點述說故事。這也不表示反英雄就不能成為陰影，因為反英雄常常是他們自己最大的敵人，必須面對他們心中的魔鬼，才會使這個角色趣味橫生。

陰暗的人物： 雖然手工勾勒與描黑，緊接著Photoshop上色。這張圖畫的方法與風格，看起來與 Illustrator 與 Freehand等向量軟體處理效果相仿。如果底稿類似左圖，建議選擇使用上述向量程式，除了檔案比較小之外，更可完全重新編輯。

素描想法： 巴索羅穆的原始素描，穿著比較文雅正式的服裝。這個階段中，他的陰影面尚未展露。

溫文的怪胎： 早期的描黑底稿版本，比最終版更消瘦、古怪。

特寫： 練習勾勒人物的獨特細節，以及計畫使用的技法。

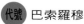

代號 巴索羅穆

年齡：23

身高：1米8

頭髮顏色：白

眼睛顏色：淡藍

特徵：圓形太陽眼鏡，神經機械手臂

特質： 誤入歧途的解放者綜合體。他相信，他的知識將拯救人類免於某種滅絕。

角色： 他的信念讓他與人類與神經機械人大相逕庭，開始產生混亂，他正試著掌控中。

出身： 在三千年末，出生於聯合血汗工廠（United Sweatshops）的和平部隊基地，位於原來的中國。在一次失敗的政變中，他的父親失蹤，巴索羅穆被祖父帶大。沒有任何關於他母親的紀錄。

背景： 祖父為控制科學領域的權威，在祖父的支持之下，學生時代便展現出相關天份，並學習神秘的忍者之術。當他瞭解人類不再是優勢的物種，便開始建立他自己的神經機械人部隊。他起初的動機出於自衛，但想要為雙親失蹤報復的渴望，佔據他的心，進而轉變成怨恨。

力量： 武術高手。憑藉神經機械人和電腦程式設計的知識，他入侵系統，控制製造與通訊服務，當然還有神機精械人。

相關角色：

門檻守護者： OE1（原始實驗一號，是他製造的第一個神經機械人。具有強大的威力與不屈不撓的奉獻決心。扮演貼身守衛的角色。

導師： 法德瑞克（Frederick）是他的祖父，當他發現巴索羅穆利用他的知識為惡，選擇置身事外。

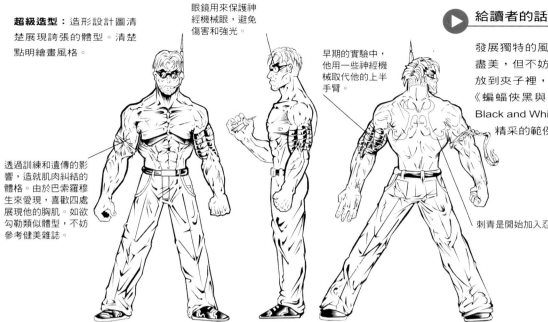

超級造型：造形設計圖清楚展現誇張的體型。清楚點明繪畫風格。

眼鏡用來保護神經機械眼，避免傷害和強光。

早期的實驗中，他用一些神經機械取代他的上半手臂。

透過訓練和遺傳的影響，造就肌肉糾結的體格。由於巴索羅穆生來愛現，喜歡四處展現他的胸肌。如欲勾勒類似體型，不妨參考健美雜誌。

刺青是開始加入忍者的一環。

▶ **給讀者的話**

發展獨特的風格，可能需要許多年才能盡善盡美，但不妨實驗不同的技法，把每個成果放到夾子裡，追蹤你的進展。參考圖像小說《蝙蝠俠黑與白》第一與第二集（Batman Black and White, Volume 1 and 2），其中充滿精采的範例，試著完全練習描繪單色稿。

即使發展為反派主角，巴索羅穆其實比較像是個反英雄，許多行為中缺乏利他主義，為他的人格投下陰影。巴索羅穆的復仇者角色較像是使者，他的行動（謀殺他的父親）為他的未來舖下滅亡之路，是阻止他完成使命的顛覆力量。

角色建立練習

由於故事設定於未來，便不能忽略許多人物外觀的限制。誇張的肌肉組織是可接受的，特別故事牽涉到神經機械人，繪畫風格要加強科技的感覺。原來預定將人物本性設定為比較古怪，當故事一路發展下去，比較傾向把他改造成武打英雄的外型。

不斷實驗人物的外型，是發展過程中重要的部分。甚至處理原型角色，玩弄各種原型也能製造有趣的結果，特別是反派角色。為反英雄畫上傳統或是誇張的超級英雄外貌，不要陷入嘲諷的風格中。即使現在行不通，仍是很好的練習，未來或許有用。

增加肌肉的色調：這張巴索羅穆的彩色完稿，帶出更多胸大肌的細節。檢視完稿著色前後是否一樣成功，是瞭解自己技巧的好方式，例如手臂上金屬的效果，在單色稿裡面看不出來。不過，只用線條和少許或沒有色調明暗表現圖畫，仍是很好的練習。

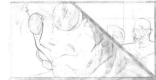

漫畫格的建立：一張漫畫書格，歷經鉛筆打稿、描黑和著色，到最後的對話框，由字型藝術師負責加上對話，整個過程才算圓滿。在數位元化的今天，字型師手寫字母，建立電腦字型，對翻譯與國際出版非常實用。

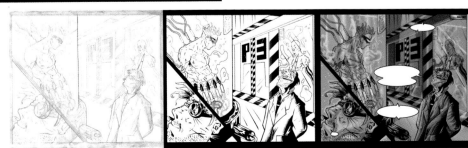

藝術家：珍妮佛‧戴得林姆

OLIVER

奧立佛：小魔鬼

人物如何以出乎意料之外，而非讓故事完全氾濫成災的方式，導演出自己的生活，是創造人物時，最令創造者感到驚訝的事情之一。當然，這項前提是能夠衍生出好的故事。側寫表的作用是方向的指引和備忘錄，維持前後文一致，不過，和真實的人物一樣，角色自己也會不按照牌理行事。聽起來好像有點不切實際，但它的確會發生，只有親身體會過，才能完全證實這項說法。因此，試著放手讓人物自然成長，看看故事自己會發展到什麼樣的程度。如果行不通，大可捨棄，重新回到原點。

穿上戲服，不過就是個天真的孩子嘛？

麻煩的小孩：人物進化為奧立佛，一個真正的男孩，穿著戲服。繪畫風格也隨之改變，反映此一變化。

老式魔鬼：漫畫裡，奧立佛仍是惡魔的第一版本（在被稱為奧立佛之前）。他是個外表傳統的惡魔，這時他仍是個成人，而非小孩。

PLAY A DIRTY TRICK.

What the hell is that?

Hm? Oh, this is Oliver. He's A baby devil.

Doesn't look like much of A devil to me.

小惡魔：這些漫畫格摘自後續故事，他已搖身一變成了小孩，但仍帶有山羊鬍、尖耳，再加上騎士靴。

畫風天真浪漫，增添不少超現實的味道。對自我風格深具信心，遠比畫得「正確」來得重要。不過，學習適當技巧仍不可或缺，因為徒有風格不足以代之。

ground ↑ sky

turn

 代號 奧立佛

年齡：3

身高：0.9米

頭髮顏色：黑

眼睛顏色：綠

特徵：帶有角和尾巴的紅色服裝

● **特質**：天真無邪的孩子，害羞中帶有點調皮，但是他的影子卻帶著邪惡。

角色：沒有人可以判斷他究竟是天真或邪惡，製造出不少混亂。

出身：來自住滿惡魔的陰曹地府。

● **背景**：身為惡魔卻不邪惡，他到達世界，化身為小魔鬼，後來搖身成為穿著戲服天真浪漫的男孩。不過，他的長影子自行發展出一個邪惡的影子，在人世間製造不少麻煩。

● **力量**：所有的負面力量源自他的影子的影子。奧立佛的力量是他的天真，阻止影子的邪惡取代他。

● **相關角色**：

英雄：莫妮卡在一個餐廳發現奧立佛，想保護這個天真的孩子，免於受到影子的影響。

門檻守護者：史黛拉為莫妮卡的知交，試著說服她不要再和奧立佛有所牽連。

變裝前：一幅奧立佛的習作，他的帽兜脫掉，露出整顆頭。看來，奧立佛並不是禿頭，這稍微使人覺得安心些。

變裝後：完稿的更新版，描黑的底稿上塗抹紅色水彩。單色（不要用黑）上色是訓練的好方法，假設自行出版漫畫，還能省下一些費用。如果採用顏料與紙張，和傳統用醋酸酯膠片繪製的動畫一樣，須用醋酸酯膠片上一個顏色（或雙色）。如果採用數位上色，只要標明第二個顏色為特別色，軟體就會接手其餘的工作。

給讀者的話

▶ 虛擬一個個性分明的人物，嘗試把他放到不太可能經歷的場景中，看看可以讓他反應到什麼樣的程度，但不要強迫他變得完全不一樣。

▶ 描繪一個仍在演化的人物於不同階段的發展；當人物的個性轉變時，不妨改變他的外貌，以反映不同的情況。

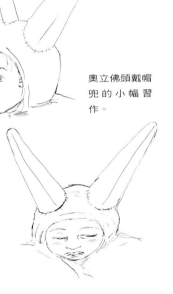

奧立佛頭戴帽兜的小幅習作。

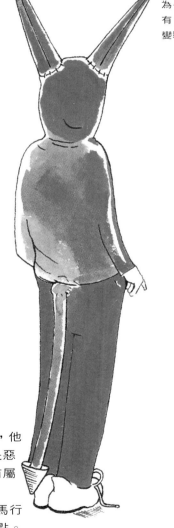

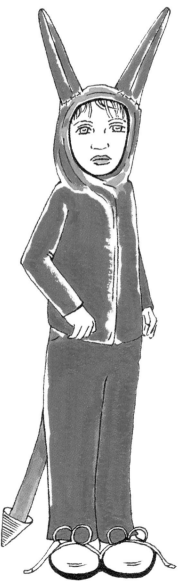

頭頂與尾巴：奧立佛的服裝轉變為手工縫製的兒童套裝，上頭有角和尾巴，增加他只是個玩變裝遊戲的天真男孩的印象。

自己的生活

奧立佛這個角色，故事中的形象是生性不壞的小惡魔。起初，他不過是這個帶點超現實色彩的故事中一個附屬角色，從一個顯然是惡魔的人物，進化為穿上戲服的天真男孩。然而，男孩的陰影卻擁有屬於自己的長長邪惡陰影。

當人物開始進化，偏離到不同的路線，除非你想要創造天馬行空、沒有終結的意識流鉅著，否則能保有對故事的掌握度才是重點。探索不同的可能性，讓陰影角色變得和心靈一般黑暗，這樣子他們或主角的英勇行為，才能找到發揮的出口。而最終，你對角色和讀者有責任提供一個令人滿意的故事結局。

搗蛋者

兔子

兔子

民間傳說裡，兔子往往代表搗蛋者。甚至在現代西方文明中，兔寶寶與笨兔子（Br'er Rabbit）象徵搗蛋者愛惡作劇的成分。

最後的一個原型比較有點不同以往，基本上是故事的調劑，調解故事中的緊張氣氛。他是我們個性中的反對因數，讓我們自嘲或嘲弄他人的愚蠢或妄自尊大，更是個調皮搗蛋鬼，激怒人們並顛覆現狀。事實上，最知名的搗蛋者為卡通裡的「兔寶寶」（Bugs Bunny），是每件搗蛋者做的事的縮影。無獨有偶，神話世界裡同樣應用兔子作為搗蛋者。這點在在證明，原型從人們的無意識中自然而然地流露，具有普遍性。和其他原型一樣，搗蛋者的角色可由另一個人物擔任，如搗蛋英雄便運用他的機制和幽默，征服敵人，摩天大聖（The Mask，Dark Horse Comics出版）是最好的例子。很有趣的一點是，羅基（Loki，北歐欺瞞與奸計之神）的面具讓戴上他的人轉變成英雄，因此有人說，搗蛋者角色是穿在其他人物身上，就像面具一般。

隱藏的人格

隱藏在面具後方的小丑，不管是臉部畫上彩繪，或是個會開玩笑或製造混亂的虛構人物，都未曾顯示出他們真正的人格。

猴神哈奴曼在印度神話中擔任使者，他戰勝敵人的方法，除了強大的力量，大部分憑藉詭計與惡作劇。更藉由趣味感，摧毀

哈奴曼

哈奴曼通常代表使者的原型，但由於以猴子的外型出現，自然也是滿腹詭計。

HANUMAN HAD BARELY FLOWN PAST MOUNT MAINAKA WHEN A NEW DANGER CONFRONTED HIM. SURASA, MOTHER OF SERPENTS, WHO HAD ASSUMED THE TERRIBLE FORM OF A SEA MONSTER TO TEST HANUMAN, WAITED FOR HIM WITH BURNING RAGE!

NO ONE CAN PASS ME WITHOUT ENTERING MY MOUTH. AND ONCE YOU ENTER, YOU CAN'T GET OUT ALIVE. SO PREPARE TO DIE!

BUT CAN YOUR MOUTH HOLD ME?

HANUMAN BEGAN TO INCREASE IN SIZE, BUT THE MONSTER ONLY OPENED HER JAWS WIDER AND WIDER.

▶ 給讀者的話

多看看兔寶寶的卡通影片吧（不是要幫助你了解這個搗蛋鬼，而是他們既聰明又有趣，在接受本書介紹的高概念 *[high concept]衝擊時，稍微放鬆一下。）

* 備註：高概念（high concept）是美國商業電影發展出的名詞，是美國好萊塢為典型的程式化電影製作模式。一部高概念影片必須卡司堅強，有著名的導演或演員，符合時下的流行文化，情節主軸與劇情鋪陳單一，迎合大多數觀眾的理解，常見於小說、漫畫改編的電影或續集。本書希望幫助讀者創造出符合高概念的作品。

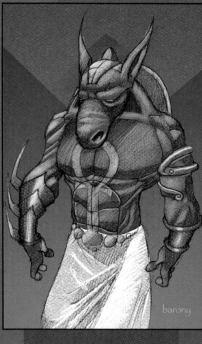

自我意識。此為另一個搗蛋者的角色－靠著嘲笑他人的浮誇，把其他人帶回現實。

　　除非搗蛋者是主要角色，否則不見得是推動故事向前的重要力量，卻有畫龍點睛的效果，增添輕鬆氣氛。

　　創造一個趣味盎然的搗蛋者角色，需要高超的寫作技巧。奧斯卡·王爾德（Oscar Wilde）的機智出眾，只有少數人可與之匹敵，他的搗蛋者利用舌燦蓮花，令敵人無法招架，是反諷藝術中的翹楚。

烏鴉偷日光
瓦佳工作室/S4C（Varga Studios/SC4）
烏鴉是另一種用來作為搗蛋者的動物，這幅圖畫取材自一個阿拉斯加的民間故事。

賽斯（SETH）
耶穌·巴羅尼
歐西里斯的哥哥比較類似陰影角色，但他使用巧計抓住他的弟弟。由於搗蛋者的角色在於製造混亂，不見得一定與幽默相關。

　　外在的幽默是另一個搗蛋者的武器，動畫家可利用誇張化的方式表現，包括外表的特徵，更涵蓋他們對各式狀況的反應。

　　設計過程中，真正需要的技巧在於知道何時、和是否該應用搗蛋者，或許當作者進入死胡同，不知如何解決的時候，就是搗蛋者登場的時機。這包括緊張的氣氛需要舒緩，或碰上僵局需要整裝重新出發。

　　至於外表，極端化絕對沒錯。想想一些誇張至極的漫畫角色，不是非

常胖就是非常瘦（例如《勞伯與哈台》"Laurel and Hardy"），或是非常直率和諷刺，一點幽默都沒有。任何一個角色都可融合搗蛋者的特質，直覺會告訴你什麼角色和故事的效果會最好。一如以往，選擇權在你。

藝術家：布瑞德·席爾必

根據原型設計角色的主要原因在於：試圖避免明顯的刻板化。我們往往會碰上將自己刻板化的問題，從穿著到行為方式，深受同儕與社會地位影響，溜冰者有一定的裝扮，衝浪者、藝術家、銀行員和龐克皆然。正因有這些「制服」，你大可運用漫畫手法表現角色所屬的次文化，再讓內在的原型人格自然發展。這個看法特別適用於創造搗蛋者的喜劇面。

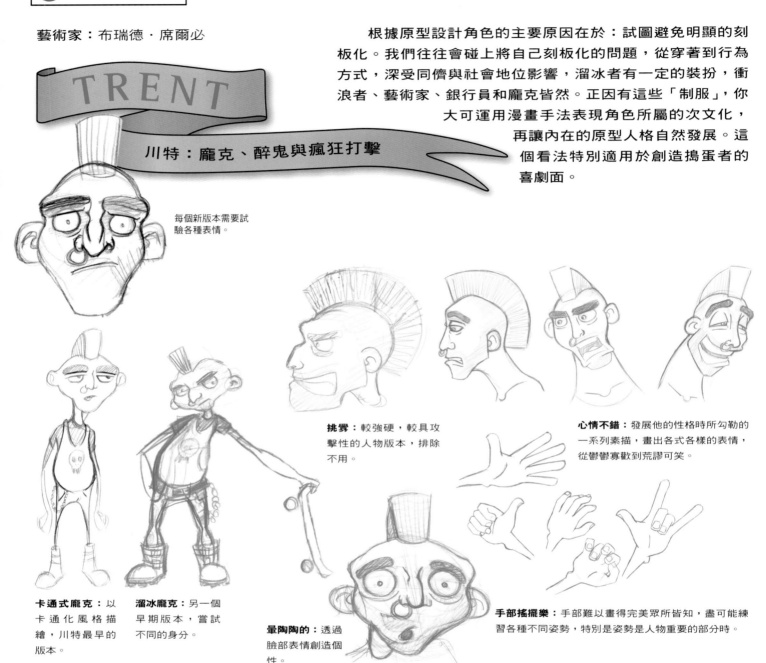

TRENT

川特：龐克、醉鬼與瘋狂打擊

每個新版本需要試驗各種表情。

挑釁： 較強硬，較具攻擊性的人物版本，排除不用。

心情不錯： 發展他的性格時所勾勒的一系列素描，畫出各式各樣的表情，從鬱鬱寡歡到荒謬可笑。

卡通式龐克： 以卡通化風格描繪，川特最早的版本。

溜冰龐克： 另一個早期版本，嘗試不同的身分。

暈陶陶的： 透過臉部表情創造個性。

手部搖擺樂： 手部難以畫得完美眾所皆知，盡可能練習各種不同姿勢，特別是姿勢是人物重要的部分時。

代號 川特·李佛斯

年齡： 21

身高： 1米9

頭髮顏色： 綠（原來是自然棕）

眼睛顏色： 藍

特徵： 綠色印地安龐克頭，鼻環

特質： 川特是一個年輕龐克，擔任龐克樂團「指節三明治」（Knuckle Sandwich）的鼓手。有點懶惰，不是樂團中最頂尖的成員，但他的簡單卻賦予他對世界的不同觀感。喜歡喝啤酒。

角色： 和大部分的鼓手一樣，他扮演起提供笑點的角色，紓解其他團員的情緒，團員多半回之以訕笑，且不同意他的論調（他通常不會察覺）。

出身： 生於1984於一個北英格蘭城市的城區市立住房。

背景： 在當地的唱片行工作，有機會接觸到歷史超過三十年的龐克搖滾樂，並瞭解它的影響力，激發他和樂團不少靈感。擔任鼓手是因為沒有人願意，後來卻證明他是天生好手。

力量： 可以在五、六秒間喝光一品脫的啤酒。即使樂團還沒能舉行首度公演，但他打鼓能打上好幾個小時。

相關角色：
導師： 強尼（Johnny）是個老龐克，在七〇年代龐克運動初期，就已加入。他同時是「指節三明治」的主唱，常取笑川特，卻認同他的才能。

使者： 漂亮的克莉絲蒂（Christie）是個信心十足的女孩，特別注意川特，說服強尼讓川特加入樂團。她是唯一傾聽川特，瞭解他如何看待事情的人。

快照：川特與女朋友克莉絲蒂的剪影，他們共同看著漂浮在城市景致上方的灰色雲朵，是川特音樂的動力來源。

給讀者的話：

尋找出一個次文化，如龐克、衝浪者或哥德派，設計一些卡通造型，畫出你認為加諸在他們身上的刻板化印象。再將他們發展成具體人物，個性挑戰刻板化印象，外表維持原貌。

畫上線條：這張線條完稿，正準備要掃描到Photoshop中上色。影像上故意保留鉛筆素描的線條，讓它帶點「邊」。

色彩測試：發展人物時，外貌的漫畫感變得較少，使用立體卡通塗色測驗上色技法。

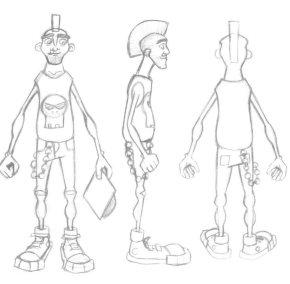

平時的模樣：此造形設計圖展現川特超棒體格的各個面向。

髒髒的唱片：採用沉靜的顏色，人物才不至於看起來過於「卡通化」，而且帶有髒汙的感覺，因為龐克常給人這樣的觀感。

刻板化到原型

在創造和發展川特的時候，這些想法都曾通通納入考量。初期的快速素描幾乎被排除殆盡，之後參考龐克相關的畫面、漫畫、動畫和影片，獲取靈感。歷經好幾個星期，不斷重新勾勒和設計，才完成最終的版本，過程中同時完成川特個性和角色的設定，協助創造出儘管有著龐克外貌，卻是可以相信的角色。

藝術家：喬恩·蘇卡藍山

WHO-FACE

誰人面目：搞破壞的面具男

增加畫面幽默感或消除緊張，是搗蛋者的角色任務，也能利用他們製造混亂，是理想的壞蛋人選。誰人面目是壞人亦或反英雄，靠的不僅是從哪個角度看待他，也可套句戲劇學校的台詞，「取決於他的動機為何」。將誰人面目定義為搗蛋者的原因是他老愛製造麻煩。

那個面具男是誰？

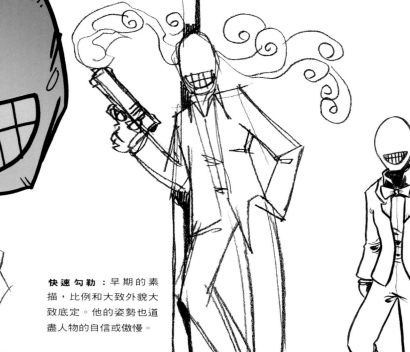

帶著冷笑：誰人面目戴了面具遮掩他那變形的臉，諷刺的笑和缺乏任何面部特徵，讓他看起來面目猙獰。

快速勾勒：早期的素描，比例和大致外貌大致底定。他的姿勢也道盡人物的自信或傲慢。

造型式樣：造形設計圖，包括人物的前視與側視。

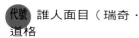 **代號** 誰人面目（瑞奇·道格）

年齡：四十多歲

身高：1米9

頭髮顏色：不詳

眼睛顏色：不詳

特徵：覆蓋整個臉的大大冷笑的面具

特色：殘忍的幽默感。希望搗亂現狀。

角色：誰人面目自稱犯罪之王，玩弄黑白兩道，讓他們誓不兩立。在接踵而來的混亂中，他藉機犯罪，從中獲取高額的利益。

出身：他的雙親在意外中死亡，之後，他的舅舅在馬戲團將他撫養長大。年紀輕輕就成為馬戲團指導，但是卻不受表演者或觀眾的青睞。

背景：一個憤怒的小丑，將含有劇毒化學品的派丟到他的臉上，把他毀容。在進行報復（借助高空鞦韆的金屬線和一些餓壞的獅子）後，他消失不見，成為一個窮凶惡極的暴徒，稱為誰人面目。儘管他的惡名昭彰，沒有人知道他是誰或他來自何處。他總是在犯案之前，公開宣稱他將犯的案件，可是卻從來沒有被抓過。

力量：完整的馬戲團戲法訓練，包括特技表演和控制動物。

相關角色：

英雄：傑克·巴納必（Jack Barnaby）是前任警探，誰人面目一再巧妙逃掉，令他大感羞辱，幾乎被逼到瘋狂的邊緣。現在他經營自己的競爭團隊，還是無法騙到誰人面目。

使者：瑪蒂·蓋樂兒（Marty Gallagher）曾接受過北愛爾蘭共和軍（IRA）的訓練，擔任誰人面目的前鋒小組組長，從爆破到解除整團特種武器戰略員警部隊的武裝，都是她擅長的項目。

讓人發噱

創造類似暗黑的搗蛋者，對於廣告傳單的文案助益良多，就好像昆汀‧塔倫提諾（Quentin Tarantino，QT）寫在電影裡的對白一樣，並有助於舒緩任何暴力或極端狀況的緊張氣氛。

如何描繪人物同樣影響整體效果。誇張化在動畫和漫畫中總是很吃香，牽動人物的動作與外型，例如採用鮮豔的顏色增添荒謬感。誰人面目就是用光鮮亮麗的色彩，對照人格中的暗黑特質，面具上一抹潔淨漂亮的笑容，也具相同作用。面具有時會應用在搗蛋者身上，因為當他真實的個性戴上偽裝，比較容易搗蛋。人們的印象中，小丑臉上總是畫著濃厚的彩妝，許許多多的喜劇演員則將他們的苦痛，深藏在喜劇角色之後，就是這個道理。

給讀者的話：

▶ 嘗試創造滑稽又帶點邪惡的人物時，應用面具與偽裝。另作色彩實驗，試著讓人物在故事情節當中，特別惹人注目。

▶ 設計搗蛋者角色時，每當你想到或聽到任何調皮搗蛋的事，馬上記下來（當然，讓你的筆下人物進行這些惡作劇就好⋯）。

火力：誰人面目擁有大量古怪的武器，突顯部分誇張的事實，例如圖中的火焰噴射槍。極度誇大這些細節，將可信度推到極限，製造出不少幽默，還能強調人物的模樣。

QT 式的崇拜：這張素描畫的誰人面目正處於《落水狗》（Reservoir Dogs*）的時刻。描繪參考物有助發展人格，這一張看起極其無情，殘酷成性。自信的筆劃與人清晰的印象，不需多餘的細節或明暗。

*備註：落水狗由昆汀‧塔倫提諾執導，描述一群搶匪的故事。

誰愛你：誇張的比例、色彩鮮豔的服裝和帶著冷笑面無表情的面具，賦予人物喜感卻又邪惡的外表。至於噴煙的槍⋯

BLACK GYPSY JACK

黑吉普賽人傑克：消失的神秘戲法

黑吉普賽人傑克和哈米得（見72頁）出自同一個故事，是個次要的人物。比較像是個傳說，並未虛構歷史中，發揮深遠的影響力。就像所有傳說一樣，這類人為真實、虛幻或其他類型世界，增添不少傳奇色彩。當研擬這類超乎基本的概念認知的角色，取決於你如何呈現整體故事，或更實際的，就看潛在的出版商給了你多少自由度。

藝術家：尼克·布瑞南

肖像：肖像完成圖，完美抓住人物的溫文儒雅與憂鬱交織的表情，以及特有的種族膚色。

銳利：另外一張詮釋傑克為逃犯的作品。相較他高貴文雅的出身，外表看起來過於邪惡。

特質：使用消除的過程，經過一連串的嘗試錯誤，才能畫出適當的人物容貌。這張圖直接以Wacom繪圖板畫到Illustrator上，是吉普賽人史戴芬·林道（Stefan Lindau）變成攔路強盜傑克之前的素描（這裡的其他影像也以相同方法處理）。

新造型：這張看起來比較接近心目中的完稿圖像，明顯看到臉上的溫和，風格仍略顯粗俗，卻仍不夠艷麗。

代號 黑吉普賽人傑克

年齡：23

身高：1米7

頭髮顏色：黑

眼睛顏色：棕

特徵：他的狗墨雪克（Mertshak）總是隨侍在側。

特質：剛開始是溫文與愛好和平的，後來卻變為一個充滿報復心的攔路強盜。

角色：在葛瑞登斯伯瑞（Gladensbury）與安斯特郡（Anstedshire）的官員與人民之間製造混亂，以報復對他族人的大屠殺。

出身：本名為史戴芬·林道，他原是居住在卡基斯坦北方的葛瑞登郡吉普賽人之一。

背景：葛瑞登郡吉普賽人是一個愛好和平、富庶的部落，他們專精於工藝和騎術。據說，該部落慘遭屠殺後，他是唯一的生還者。之後，他改名為黑吉普賽人傑克，帶領一小群同夥和他信賴的狗兒墨雪克，

在葛瑞登斯伯瑞與安斯特郡附近，進行大破壞，時間長達兩年。不過，其中一位同夥的戀人卻背叛了他。他被捕審判之後，和他的夥伴與狗一起被吊死。二天後，他和他的狗的屍體一起失蹤。

力量：有些神秘力量能預測與讀心，在玩牌時派上用場。

相關人員：

使者：墨雪克是忠貞不二的好狗伴，曾救他的性命超過一次以上。

陰影：德瑞岡（Dragan）是葛瑞登斯伯瑞的男爵，下令屠殺那些溫和的吉普賽人。

替代方案

　　設計了這麼多的人物與故事，還有複雜的歷史與社會學背景，作者接下要從龐雜的內容中，找出最適當的方式整理，確保整體內容的連貫性。其中一種方式為，描繪卡基斯坦的歷史，內容富含與主要人物與事件相關的訊息，還有地圖與時間線，相當於「模擬文件」的印刷版。

　　另外一種選擇便是出版一系列的漫畫書，每個特殊人物都有各自的精采故事。從神話故事結構的觀點來看，這是建立原型角色有趣的練習。即使黑吉普賽人傑克在這裡是個搗蛋者，在他的故事中，可以是英雄或反英雄，其他角色亦然。如果想要故事更精采萬分，可藉由一個中心故事和六級分離原則，和中心英雄相互關聯。

▶ 給讀者的話：

為複雜、角色多的故事想法，設計幾個替代的詮釋手法，向出版商提案。再想想如何讓故事系列長時連載，以及一次就搞定的詮釋選擇。

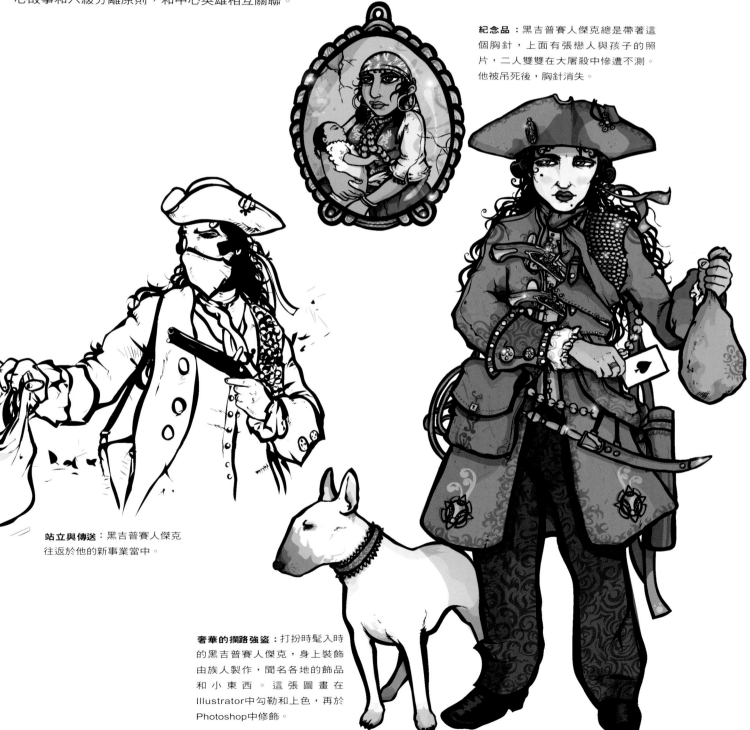

紀念品：黑吉普賽人傑克總是帶著這個胸針，上面有張戀人與孩子的照片，二人雙雙在大屠殺中慘遭不測。他被吊死後，胸針消失。

站立與傳送：黑吉普賽人傑克往返於他的新事業當中。

奢華的攔路強盜：打扮時髦入時的黑吉普賽人傑克，身上裝飾由族人製作，聞名各地的飾品和小東西。這張圖畫在Illustrator中勾勒和上色，再於Photoshop中修飾。

藝術家：盧本‧迪‧維拉

ANEMO

阿尼莫：隨風飄散

任何英國人都會告訴你，天氣是很棒的交談主題，那麼，何不讓它變成人物的基礎呢？大部分的文化裡，主神、次要的神祇或妖精都有控制天氣因素的能力，他們通常都化身為人形，具有人類的特質。有些創作者便把這些內容轉換成漫畫，最著名應該是以北歐的閃電之神為藍本，Marvel出版社出版的大力士索爾。漫畫中，索爾常常和搗蛋神羅基唱反調。將這二種元素結合一起，或許是很好的組合。

風雨前的寧靜：這些分解的肖像說明阿尼莫的心情顯然比較無拘無束。看看她臉上的調皮和年輕的天真無邪，絲毫感受不到她會惹出的麻煩。

預警：從一開始，藝術家對她應該長成什麼模樣，早就了然於胸。即使後來修正部分細節，完稿和初期的概念素描毫無二致。

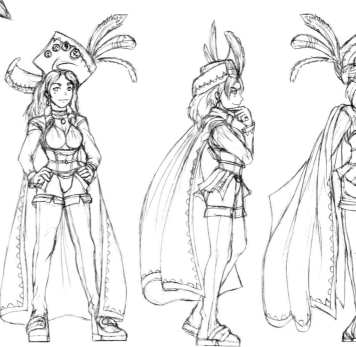

可改變的：大致上，轉身造形設計圖畫的都是同個姿勢，只是角度不同，才能提供共同合作的藝術家參考。如果是獨立作業，嘗試各種簡單的姿勢，但兼具穿上服裝的前、側與後視圖。

代號 阿尼莫（歐林可‧若林娜‧維得提－卡席加）

年齡：26

身高：1米7

頭髮顏色：淡金

眼睛顏色：灰

特徵：天氣風向標的手杖，右眼下的痣

特質：天才洋溢的叛徒，和她所屬的大家庭維持密切的聯繫。

角色：搗蛋鬼，能夠影響複雜的移動系統，從中製造混亂，例如天氣、經濟和社群。

出身：北國平原。

背景：受教於一群天氣魔法師，稱為混亂蝴蝶法則（Order of the Choas Butterfly）。她進行了一場控制人群的實驗，卻製造錯覺、心情起伏和社會不安。最後，同儕尊敬她，社會排斥她，令她成為亡命之徒。回顧她最初的目標，不過就是想改善影響家裡農場的天氣。

力量：能夠控制天氣型態和人們的心靈。

相關角色：

使者：斐濟溫（Fejwen）是阿尼莫的第二個外甥兼助手，工作勤奮，常看到他背著大袋的實驗器材。主要工作是讓阿尼莫遠離麻煩，並在各種爭論中，挺身維護她。這些舉動，卻無助於他受到讚賞。

門檻守護者：川朵‧葛瑞凡（Trendal Gravan）是個流氓味十足的人，帶領一小群太空艦隊。只要他能力所及，一定提供阿尼莫運輸和庇護，以交換偶而的混亂幫助他的艦隊，例如，對他們有利的天氣型態，或大型的通訊錯誤等。

天氣天氣好混亂？

前面曾提及，搗蛋者的角色除了提供幽默（漫畫）的紓解，便是製造混亂，其中極端或無法預料的天氣改變正是其一。自古以來，人類一直渴望控制天氣，不同文化的巫醫、巫師或其它神秘主義者都曾宣稱具有這項能力，甚至也不斷進行科學實驗測試結果，最成功的是美國電學家尼古拉·泰爾沙（Nicola Tesla）的調查，他曾試驗用標量波紓解旱象，更做了製造閃電的實驗。X戰警的風暴（Storm）為了團體的利益或與邪惡勢力對抗，使用她的天氣控制能力。可惜的是，並非每個人的動機都是為了他人著想的。阿尼莫最早的動機在於幫助她的家人，不受年復一年的暴風雪侵襲，摧毀家中農田和作物，但後來，卻過於沉溺於法術中，反運用它來作邪惡的消遣。

部分故事的發展過程牽涉了解人物的動機，以及他們為何逐漸改變。身為作者，必須製造一些事件，讓轉變自然地發生。

給讀者的話：

根據五個元素之一（土地、空氣、火、水與天空）設計人物，將此元素融入他們的外表中，或賦予他們控制它的能力。想想看他們的外貌以及如何和此相關。

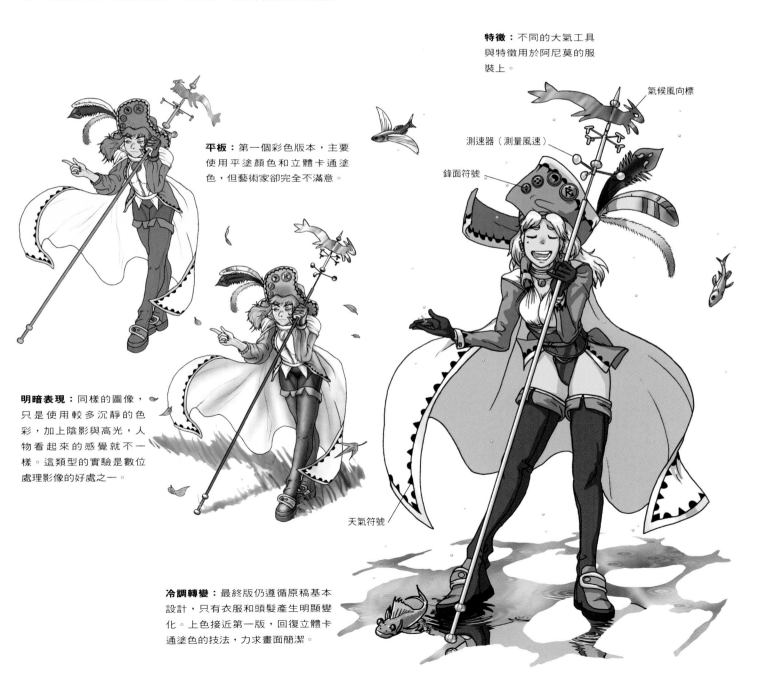

平板：第一個彩色版本，主要使用平塗顏色和立體卡通塗色，但藝術家卻完全不滿意。

明暗表現：同樣的圖像，只是使用較多沉靜的色彩，加上陰影與高光，人物看起來的感覺就不一樣。這類型的實驗是數位處理影像的好處之一。

冷調轉變：最終版仍遵循原稿基本設計，只有衣服和頭髮產生明顯變化。上色接近第一版，回復立體卡通塗色的技法，力求畫面簡潔。

特徵：不同的大氣工具與特徵用於阿尼莫的服裝上。

氣候風向標

測速器（測量風速）

鋒面符號

天氣符號

藝術家：艾爾伍德 · 史密斯

LESTER

萊斯特：拯救巨鳥

大部分的人都希望創造出大型的史詩般的故事，充滿原型人物與英雄行為，不過還有其它市場需要個性鮮明的人物。「寓教於樂」是一種故事面向，針對早見多視廣的小孩推出，他們好批評、要求多，更需要充滿活力的人物。這些類型的節目，未遵循傳統的線性發展，但使用原型模式將賦予人物基本的特質，創造出饒富趣味和幽默的情境。

簡單但不愚蠢：所有人物都有目標觀眾喜歡的簡單設計和鮮豔色彩。使用筆和水彩，在品質好的舊式紙張上創作。

進化：第一個概念素描已經建立人物的比例，但離最後的完成圖，還有好長一段路。

行動：這些素描和完稿最為接近。他們的行動和表情，清楚展現他們的個性。

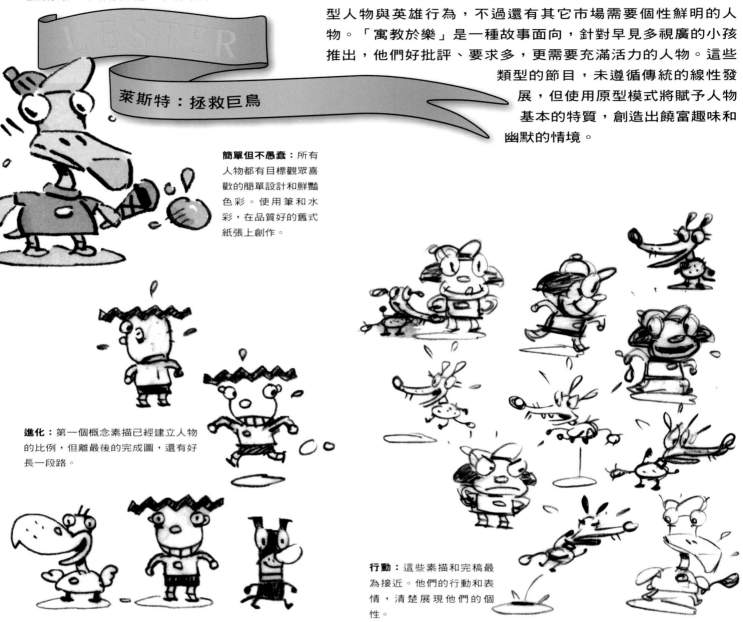

代號 萊斯特

年齡：我認為巨鳥已經滅種了。

身高：比實際的鳥大

頭髮顏色：鳥類只有羽毛

眼睛顏色：白（別射擊）

特徵：黃喙

特質：單純簡單、甜美和誠實過了頭，常常不夠圓滑。雖然有點小心，喜歡好好來個冒險。

角色：感謝它的神奇鼻子－是個鳥喙，每當三人組想要旅行的時候，讓他們願望成真。

出身：伊狄絲（Edith）的冰箱後方。

背景：回到伊狄絲發現它的場景：

「我發現它在我的冰箱後面，我把它融化出來。有人認為萊斯特純粹是我的想像，但是它是真的，好嗎？事實上，它比真的鳥更好，有個神奇的鼻子。」萊斯特實際上對他的鼻子不以為意。就他而言，它屬於伊狄絲。

力量：告訴你多少次了，他有個神奇的鼻子！事實上，「那不是鼻子，它是一個鳥嘴！」

相關角色：

英雄：伊狄絲是個非常善變的小女孩，這一刻還活力旺盛，下一刻就沮喪不已。她一向沒有耐心，指高氣昂，總是提醒萊斯特和大人物（Mr. Big），那是她的節目，但她卻深愛著他們。借助萊斯特的神奇力量到處旅行，以取得她表演所需的物品。

使者：大人物是伊狄絲的狗，但是她既不大、也不是個先生；她是隻具有說話能力的母雜種狗，渴望冒險。她喜愛說話，伊狄絲卻說，狗是不能講話的，她只好整天吠叫。只不過，她有時會忘記，在對話中摻一腳。不喜內省，有時卻比同伴更能看清楚情勢。

二人成隊、三人成團

　　伊狄絲是個小女孩，是漫畫萊斯特、大人物與我（Lester, Mr. Big and Me）裡的主要人物。她處於公共隨選電視蓬勃的年代，主持一個從家中放送的節目。節目的主題是「我們會做事」。但相反的，其中的樂趣與很多教訓，卻來自伊狄絲無法當個稱職的甜美主持人。她對二個同伴缺乏耐心，被認為是小孩的行為。在他們的生活和關係中，經歷種種情緒與挫折，卻往往能一笑置之。帶有不敬的卻大膽的劇本，和簡單又五顏六色的圖形設計，取得巧妙地平衡。拜萊斯特穿越時空的能力之賜，傳送神奇三人組悠遊各地，讓節目除了帶來具體而微的教訓之外，也富含標準的教育意義。

▶ 給讀者的話：

選擇一個你熱愛的主題和設計一個人物（或許多人物）一起討論它。當決定外表和呈現的格式後，想想看你可能應用的媒體，不論是廣播、網路或光碟。

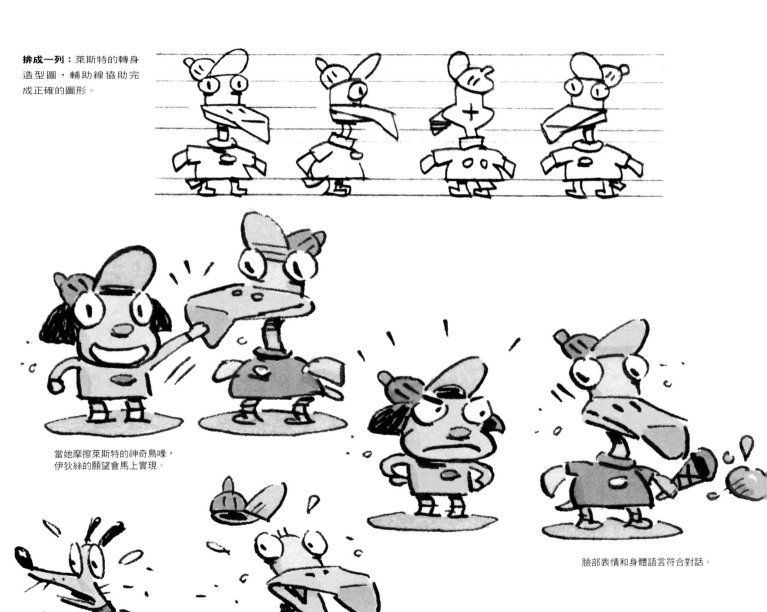

排成一列：萊斯特的轉身造型圖，輔助線協助完成正確的圖形。

當她摩擦萊斯特的神奇鳥喙，伊狄絲的願望會馬上實現。

臉部表情和身體語言符合對話。

互動：表情與動作的誇張化，是動畫家用來表現想法的主要工具之一，而更重要內含豐富的幽默。在這齣戲劇中，幽默表現於人物間的關係與互動中。

彙整

　　既然所有人物到位，故事業已完整，接下來將他們轉換成實際的格式，讓其他人分享你的看法，是絕對不可或缺的步驟。本書的重心在於創造漫畫與／或動畫這二個大主題的人物，雖然沒有太多的篇幅逐一討論每個重要環節，至少掌握了基本的原則。不管是創作漫畫或動畫，不可避免地要處理所謂的「連環畫」（sequential art），意即利用連續性、依序排列圖片的方式，說出故事情節。線條或2D動畫（通常稱為卡通）大量使用連續圖片，每秒影片24張（其他媒體用量少一些，例如網際網路），每個動作細節都要帶到，整體看起來才會流暢，深具說服力。

一格接一格

　　在成千上萬個底稿製作前，得先完成一系列展示任何行為或動作的底稿，稱為「關鍵圖框」（key frame）。在此之前，則是分鏡腳本。分鏡腳本常應用在現實的武打片以及動畫當中，內容涵蓋主要情節、場景、鏡頭移動與角度，一步步地鋪陳情節。漫畫與動畫在很多層面上，關係原就密不可分，所以分鏡腳本看起來很像我們熟知的漫畫書。

　　漫畫與分鏡腳本不同的地方在於呈現方式。分鏡腳本是導演的參考指南，從潦草的塗鴉到高度完成的單格（《駭客任務》就是最佳例子）不拘，通常採用固定網格的格式。另一方面，我們拿到手的漫畫已經是件成品，漫畫方格的編排方式影響故事的呈現，須要更多的細節和深富創意的版面編排。

對話。在此，這些字句融合成全頁設計的一部份，而不是出現在對話框中。當人物說話時，對話前面會標明說者的名字。有時為了交代部分故事重點，某些敘述性文字會出現對話之前，將標在頁面的方格內。

漫畫腳本：雖然不像電影腳本般標準化，漫畫腳本仍須依照特定格式撰寫，才能提供藝術家完整的資料，也就是一頁劇本對應一頁漫畫。即使整頁只有一張圖片，原則仍然不變。

頁碼

故事標題

漫畫格編號

場景或圖框中的影像描述

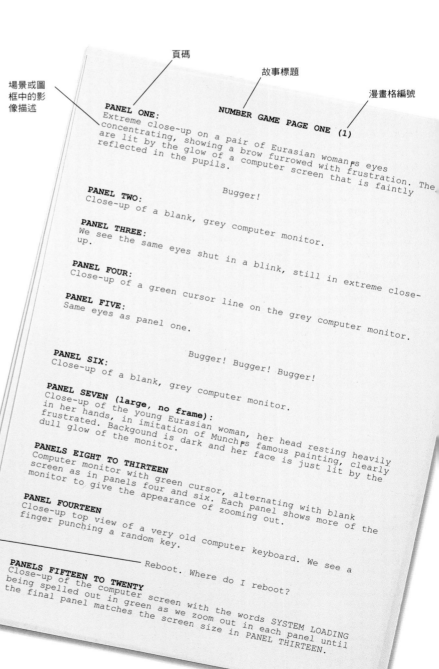

搗蛋鬼：如果想委託他人代畫，或作為開始繪畫前的自我提示，不妨概要畫出大致版面編排，以便和劇本對照。這張是對應左頁劇本所畫的底稿。

網格：

當編排自己的漫畫版面時，不妨設計網格輔助系統（grid system）。如果想要在固定的網格內作業，最彈性的方式是將頁面，水平與垂直各分割成12個部分，因為12可以整除1、2、3、4與6；但也不見得一定要拘泥於在網格中創作，選擇權在你手上。如果有幸到大出版社工作，他們會提供公司自有的網格系統畫板。

大部分漫畫書使用標準的頁面尺寸。

依照西方人閱讀的順序，箭頭指示漫畫方格行進方向，從左至右、由上至下。

使用藍鉛筆畫網格，或是在電腦上以50%的藍處理，再印到彩色印表機上。

不論是影片、動畫或漫畫，都要從劇本著手，每種不同的媒體都有各自特殊、標準的編排風格。如果想親手做每一件事情，大可發展自我的編排風格。若是未來想在職場上和其他人共事，最好先學習業界喜好的格式，才有助於工作進展順利。

漫畫劇本中，必須概述每頁每格漫畫的編號，每格的內容，包括場景、敘述和對話。簡單快速描繪每頁的迷你素描，有助於決定漫畫格數。每頁的漫畫格數、大小和間隔，好比是樂譜上的音符，敘述著故事的速度與節奏。當然，因為漫畫本身是視覺媒體，不見得要嚴格地照著死板的網格系統，或把東西一股腦兒的放到框框中。只要記得，按照讀者理解的邏輯順序，說出合理的故事，就不至於產生問題。還有，文字也是版面設計的一環，別忘了預留空間。

另外一個版面編排的重點為總頁數，頁數多少視出版方式決定，書本總頁一定是四的倍數——一張對折紙張的二面。其他出版方式介紹於120頁，不過所有的印刷作品都是以四為單位。

醜媳婦總要見公婆，下一個步驟就是拜見出版商，更重要的是和讀者見面。欲知詳情，請翻開下一頁吧。

分鏡腳本：大致來說，動畫需要一個簡單有效方法，表現分鏡腳本。因此，每個方格皆維持和電影影片一樣的比例，包括這裡所用的電視4：3或35釐米影片的比例，內容描述動作的高潮，或是場景或攝影角度的改變。註記、方向或對話，直接附在漫畫方格下方，另外一種分鏡腳本詳見53頁。

出版

透過精心設計的版面，呈現非凡的故事與角色，接下來就待有心人翻閱。此舉意味即將進入出版程式，這是漫畫創作過程中，最沒創意卻也最困難的部分，因為漫畫和動畫工業的餅極小，卻有成千上萬個身懷絕技的人追逐，競爭激烈可見一斑。

包括Marvel、DC、Dark House和2000AD等主要漫畫出版商，業已擁有口碑良好、銷量穩定的作品，即使能進入其中，參與現有出版品的作業，想要他們考慮新角色的機會幾乎微乎其微；同樣地，主要的動畫公司也會產生類似的情況。那麼，只剩二個選擇：

考慮小公司

另一個選擇就是接觸一些小型公司。這些公司多如繁星，為了生存必須不斷推出冒險漫畫和動畫。參與他們的好處多多，絕不是他們似乎人性化一些，而是出版作品時，他們常給作者較多的自由。大型公司化的工作室常要求作者於受僱期間，產出的所有作品版權隸屬公司。

另外，光是公司的金字招牌就值不少錢，足以平衡金錢獎勵的不足，支付的薪水不見得比小公司多。

當對任何出版商或工作室提案的時候，不管公司規模大小，皆要準備得當。先到他們的官網搜尋，是否列有提案注意事項，像有些公司接受電子檔，有些則堅持看到印刷成品。順著他們的規矩行事，作品被閱讀的機會就大一些。另外，將「符合規格」的資料，透過郵寄的方式，也可能將距離拉近，個人親自拜訪通常是最好的方式（雖然和責任編輯攀談不見得有加分效果）。總之，只要能將作品送交他們的手上即可。假設出版商想看你的畫板，和他們約個時間展示你的作品，如果採取數位作業，就不會產生這個問題。真想打算獲得委託，寄數位檔案給出版社，供印刷廠所需。

參加漫畫年會或相關慶祝活動，提供與正確的主事者碰面，是一個瞭解對方反應的機會。展覽活動越大，重要

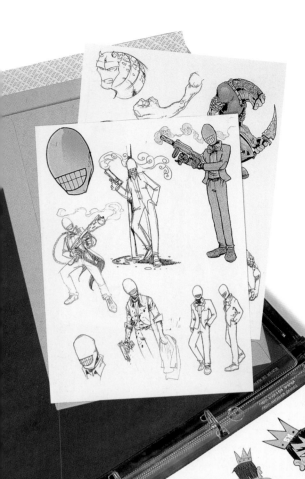

簡報：詳細的人物表和故事完成圖，應該足以構成完整的作品選輯，另外不妨附上可以留給客戶的資料，如簡報內容的光碟、或印有作品範例的名信片和聯絡資料。

的公司和大老闆參與的可能性越高，當然，就有更多想要「鯉躍龍門」的人排隊等候。comicon.com和awn.com等網站會列出大部分的活動以及參與者，你應該能找到適合自己調性的公司。

單打獨鬥

歷經「作品精采萬分，可是很抱歉，我們現在沒有需要」等不斷的回絕後，自行出版或許是另外一條可行的路。這條路可能困難重重，有時卻也划算，例如，可以完全掌控作品（這不見得是件好事，因為有經驗的專家意見仍然可貴）。然而，你的本領是否夠強，銷售數字很快地給出答案。能夠找到合作對象，負責非創意面、耗時的製作與銷售工作，讓你有餘裕專心下一步作品的創作與繪圖，或許是比較理想的方式。

自行出版仍需要金援，支付印刷費用，求助信用卡公司也是個辦法。出版單色印刷費用一定較低，拿雷射印表機印漫畫也可行，只是看起就像手工製品，不夠專業。再來就是數位印刷和隨選印刷（print-on-demaind，POD），目前價格持續滑落中。想要作品看起來專業，費用負擔得起，又不致殘留一堆銷不出去的漫畫，不妨考慮這些方式。

另一個選擇便是完全數位化，將所有東西送上網路，沒有印刷費用，更沒有經銷費用，但有潛在龐大的國際讀者群。漫畫可以PDF檔案的型態儲存，再用免費的Adobe Acrobat Reader觀看。PDF檔的好處之一在於，利用不同解析度處理多種版本——一個僅限閱讀（保護檔案不被列印），另一種則允許列印。這些版本的價格當然有所區隔，由於經常費用不高，訂閱費用相對低廉。即便如此，比起印刷版本，網路訂閱的收益較高。目前諸如bitpass.com等公司，在網路上專營為作者推廣作品，處理網路付費等業務。

如果你天資聰穎，堅忍不拔，最後一定會成功。但是幸運，更重要的是接觸，將會幫助你更快速到達頂點。漫畫家和動畫家彼此競爭激烈，仍然相互扶植成長，不妨找機會和他們多多接觸，絕對大有助益。

謹提供這些建議，希望幫助你在漫畫創作的路上走來順利。祝福您，有夢最美，希望相隨。

自行出版：自己出資印刷漫畫，是讓作品廣為大眾所知的方式之一。但為作品找到市場，又是另一回事。其中，漫畫年會和博覽會是最好的宣傳時機。

網路：屬於軟性的解決方案，擁有更龐大的潛在市場。如果故事夠精采，很快地將掀起一股風潮，破碎聖者便是絕佳的成功故事之一。

詞彙解釋

3D立體特殊效果 3D SFX：
好萊塢電影使用的3D立體特殊
效果，由3D軟體創造的逼真動
畫。

3D軟體 3D SOFTWARE：
可以在3D空間製作模型的程
式，如Poser對人物設計師來
說，是個非常有用的3D程式。

A系列紙張尺寸 A SIZE：
國際標準化組織（ISO）訂定
的紙張國際度量。一張A系列原
紙尺寸稱為A0，恰為一平方公
尺。將高度對切，裁出下一個
尺寸規格。系列中任何規格，
高度除以寬度皆得出2的平方根
（1.4142）。標準信紙尺寸為A4
（297 x 210mm）。

醋酸酯 ACETATE：
一種用來彩繪與素描，透明的
醋酸纖維塑膠片，特別用於傳
統的動畫中。也稱為賽璐璐
（cel）。

噴槍 AIRBRUSH：
一種小型噴槍，利用壓縮空氣
方式，將墨水正確噴出，創造
柔和的漸層顏色。

類比 ANALOGUE：
常用來作為數位的對比，仍與
電腦有關，指的是使用電流交
換而非數字排列傳輸訊息。筆
與紙張不是真正的類比媒材。

日式動畫 ANIME：
日式動畫，另稱
Japanimation，指任何以日本
風格創作的動畫，但不是只有
一種風格。

原型ARCHETYPES：
人格類型理想的型態。

點陣 BITMAP：
在一個網格中，一個由點或圖
元組成的內文字元或圖形。這
些圖元聚集一起後就變成一個
圖像。

**布里斯托板 BRISTOL
BOARD：**
一種優質、雙面、質輕的厚紙
板，其表面光滑、通常未經光
面處理，希望作為長期使用與
檔案保存，是漫畫最常使用的
畫材。

CRT顯示器（陰極射線管）
CRT（Cathode Ray Tube）：
電腦或電視螢幕的一種，內有
真空管，在裡面透過高壓陽極
將電子束射出，打到磷光質螢
幕前，產生集中或偏斜，產生
影像。

**立體卡通塗色 CEL-
SHADING：**
使用平塗顏色，模擬漸層色
調。早期動畫在醋酸酯膠片上
著平塗顏色，是名稱的由來

**人物側寫表 CHARACTER
PROFILE：**
建立故事人物的特色與過往，
協助他們更具說服力。

小巧可愛CHIBI：
一種日式動畫或漫畫的風格，
裡面的人物都像小孩子，有著
非常大的眼睛。

**描線藝術家CLEAN-UP
ARTIST：**
在製作動畫過程中，準備描黑
前，重描動畫家的底稿，變成
線條單一、非常明確底稿的工
作人員。

CMYK色彩模式 CMYK：
藍、紅、黃與黑，用於彩色印
刷的四種彩色墨水。K用來表示
黑，才不至於與藍混淆。

**連續色調CONTINUOUS
TONE：**
在不同色調的單一顏色當中，
沒有明顯的線條，如相片。

**交叉影線法 CROSS-
HATCHING：**
二組平行的線條，特別常用90°
緊密交叉，營造光與暗的分野。

數位 DIGITAL：
任何在電腦或其他裝置上，以0
與1的訊息儲存方式，創作而出
事物。複製數位資訊不會造成
任何資料的劣化。

畫板 DRAWING BOARD：
一個大型木頭表面，通常具有
鉸鏈裝置，可應不同作業改變
角度。有些上頭裝有平行可移
動的尺，作為正確畫線之用。

動畫師的桌子有個旋轉的裝
置，當紙張放在上面，可從下
面透光幫助描圖。

數位相機 DSC：
數位相機拍照後，照片存入記
憶卡中，然後傳至電腦。

同人藝術 FAN ART：
對已存在的人物，讀者或粉絲
重新詮釋或自行再創造圖片。

FLASH軟體 FLASH：
Macromedia的電腦程式，用來
創造向量的動畫。

不透明顏料GOUACHE：
一種水彩顏料，混合白化物如
白堊和阿拉伯膠，變得不透
明。當顏料乾時，會比濕的時
候，顏色看起淺一些，因此混
合顏色會碰上困難。有時稱之
為廣告顏料。

圖像小說 GRAPHIC NOVEL：
以連環畫敘述的故事，通常比
標準漫畫篇幅長，或是將一個
多重單元的故事集結成冊。

**繪圖板 GRAPHICS
TABLET：**
一種電腦週邊，讓使用者以一
種模擬筆和畫筆的觸感的工
具，稱為手寫筆，在上面作
畫、彩繪和寫字。大部分都是
利用壓力感應的原理，畫出線
條。

動畫師 IN-BETWEENER：
在動畫裡，為不同關鍵圖框，
繪製分格動畫的人。此過程稱
為漸變（tweening）。

墨水 INDIA INK：
一種混合油煙灰（lamp-black）與接合劑的黑色顏料，原是塊狀，通常會買到液態狀。名稱內雖然有印度，事實上以前主要在中國和日本製造。

描黑人員 INKER：
原始的鉛筆稿上，勾勒清晰黑線條的人。

噴墨印表機INKJET：
一種高解析度的印表機，將極其細微的墨水滴噴到紙上，表現出影像。

關鍵圖框 KEYFRAME：
動畫中，展現一個行動或動作終端位置的底稿。

燈箱 LIGHTBOX：
內含強大光源的盒子，包括透明玻璃或壓克力玻璃，作為描圖用。

神奇麥克筆 MAGIC MARKERS：
擁有各式各樣筆尖尺寸和多采多姿顏色的簽字筆，通常被廣告公司拿來作視覺表現用。

日式漫畫 MANGA：
日式漫畫

造形設計圖 MODEL SHEET：
維持人物一致的比例和外貌專用的參考圖，用於漫畫，常見於動畫。通常繪畫出前視、側視、後視和四分之三視圖，並包括表情等其他細節。

不顯影的藍 NON-REPRO BLUE：
非常淡的藍，拍照或掃描時，不會顯現在畫面上。

週邊 PERIPHERAL：
連接電腦的外部裝置，附加更多的功能。

畫素 PIXEL：
（取自PICture ELement）電腦影像的最小單元，是一個正方形的彩色光點，與相鄰的畫素結合後，將形成一個圖像，圖畫印刷品質取決於解析度或圖片中的畫素數量。Photoshop 與 Painter 都是以畫素為主的編輯器。

簡報用單格漫畫 PRESENTATION PANEL：
一份底稿或底稿集錦，內容展現行動中的人物姿態，不須完整的故事，即可大致瞭解故事風貌，用於對出版商推銷自己的想法時。

主角 PROTAGONIST：
故事中的主要角色。

記憶體（隨機存取記憶體）RAM（RANDOM ACCESS MEMORY）
電腦的記憶體，在寫入（存入）電腦硬碟成為可檢索檔案前，工作資料暫存的地方。

繪圖針筆RAPIDOGRAPH：
由洛特林（Rotring）公司發明專為精準繪圖的機械筆，Rapidograph為專利名詞，現在是這類型的墨水筆的通稱。

三原色 RGB：
紅、綠、藍。如電腦螢幕和掃描器等電子裝置，創造顏色時使用的減色色彩，白則是由三者混合而成。RGB在螢幕上會顯得非常鮮豔，但是轉成CMYK色彩模式印刷時，看來特別不同，尤其是綠色系。

掃描器 SCANNER：
電腦週邊之一，將印刷影像轉換成電腦用檔。

特別色 SPOT COLOUR：
由其他顏色混合而成，特別的印刷用彩色墨水。潘通色彩配色系統（Pantone Match System，PMS）最為人所知。

刻板化 STEREOTYPE：
對一群人大致的觀感。

手寫筆 STYLUS：
筆形輸入裝置，用來溝通電腦與繪圖板。

紋理貼圖 TEXTURE MAP：
數位化的相片或圖片紋理，應用在立體物品上，製造逼真的效果。

三幕劇情的故事THREE-ACT NARRATIVE：
擁有明明白白的開場、中段與結尾的故事。

立體卡通塗色 TOON SHADING：
見前頁cel-shading。

復原 UNDO：
在電腦程式中，回復到前一個或多個步驟的功能。

向量 VECTOR：
利用數學程式而非畫素，算出圖畫線條與色彩的位置，因此不受解析度的影響。

參考資源

建議閱讀資料：

畫圖

Understanding Comics – Scott McCloud
瞭解漫畫－史考特・麥克勞德

Comics and Sequential Art – Will Eisner
漫畫與連續性藝術－威爾・艾斯那

Graphic Storytelling – Will Eisner
看圖說故事－威爾・艾斯那

Cartoon Animation – Preston Blair
卡通動畫－普雷斯通・布萊爾

The Animator's Survival Kit – Richard Williams
動畫家的求生寶典－理查・威廉斯

The DC Comics Guide to Pencilling Comics - Klaus Janson
DC Comics之漫畫鉛筆打稿指南－克勞斯・詹森

The DC Comics Guide to Inking Comics - Klaus Janson
DC Comics之漫畫描黑指南－克勞斯・詹森

How to Draw Comics the "Marvel" Way - Stan Lee & Frank Miller
精采畫漫畫－史丹・李與法蘭克・米勒

Comic Book Lettering the Comicraft way
- Richard Starkings & John "JG" Roshell
Comicraft之漫畫字型面面觀－李察・史塔金與約翰 "JG"・羅歇爾

Cartooning the Head and Figure - Jack Hamm
漫畫頭與外型－捷克・哈姆

Bridgman's Life Drawing – George Bridgman
布里基曼的人體寫生－喬治・布里基曼

How to Draw Manga: Series – Society for the Study of Manga Techniques and Hikaqru Hayashi
日式漫畫創作：全系列－日式漫畫技法研究協會與光林出版社

Hayao Miyazaki: Master of Japanese Animation: Films, Themes, Artistry
- Helen McCarthy
宮崎駿：日本動畫大師：影片、主題與藝術性－海倫・麥卡錫

Batman Black and White (Vols 1 & 2) – DC Comics
蝙蝠俠黑與白（1，2集）－DC Comics

Alex Ross – Wizard Millennium Edition
艾利克斯・羅斯－Wizard千禧年特別版

Alex Toth – Alex Toth
艾利克斯・托斯－艾利克斯・托斯

America's Best Comics – Alan Moore and Various Artists
美國最佳漫畫－艾倫・摩爾與多位藝術家

Kabuki series – David Mack
藝妓系列－大衛・邁克

Drawing and Painting Fantasy Figures – Finlay Cowan
素描與彩繪奇幻人物－芬雷・科溫

寫作

Hero with a Thousand Faces – Joseph Campbell
千面英雄－喬塞夫・坎伯

The Writer's Journey – Chris Vogler
作家的旅程－克里斯多夫・沃格勒

Story – Robert McKee
故事－羅伯特・麥基

Worlds of Wonder – David Gerrold
奇幻世界－大衛・傑羅德

The DC Comics Guide to Writing Comics – Dennis O'Neil
DC Comics漫畫寫作指南－鄧尼斯・歐尼爾

Writers on Comics Scriptwriting – Mark Salisbury
漫畫劇作家－馬克・塞利斯貝禮

Alan Moore's Writing for Comics – Alan Moore & Jacen Burrows
亞倫・摩爾的漫畫寫作－亞倫・摩爾與傑森・伯羅司

Brewer's Dictionary of Phrase and Fable
布魯爾的名言及寓言字典

How to Self-publish Your Own Comic Book – Tony C. Caputo
如何自行出版漫畫書－湯尼 C.・凱布托

網站

軟體

M&W代表軟體兼具麥金塔與視窗版本

www.adobe.com

—Photoshop與Illustrator（麥金塔與視窗版）的首頁

www.apple.com

—藝術家的首選麥金塔電腦的首頁

www.deleter.com

—日式漫畫畫材供應商，包括軟體Comicworks（僅有視窗版）

www.macromedia.com

—Freehand 與Flash（麥金塔與視窗版）的首頁

www.core.com/painter

—以圖元為基礎的最佳軟體，能模擬天然材質（麥金塔與視窗版）

www.curiouslabs.com

—最早的3D人物軟體Poser的設計公司（麥金塔與視窗版）

www.daz3d.com

—最頂尖的Poser模型與人物描繪軟體Daz/Studio的設計公司

www.microsoft.com/expression

—以向量為基礎，模擬天然材質的軟體（麥金塔與視窗版）

www.portalgraphics.net

—開放式Canvas軟體，是一個價格不高的影像編輯軟體選擇（僅有視窗版）

www.deneba.com

—Canvas利用像素與向量編輯圖像，在市場上頗受歡迎（麥金塔與視窗版）

www.wacom.com

—最完整的繪圖板與手寫筆的製造商

產業相關

www.awn.com

—動畫世界網路的網站，內有動畫相關的資訊

www.2000adonline.com

—超時空戰警的首頁

www.comicon.com

—最早的網路漫畫同好會

www2.comicbookfonts.com

—各種鉛字體，供數位漫畫字型之用（麥金塔與視窗版）

www.ballontales.com

—漫畫字型與製作指南

www.blambot.com

—漫畫書字型（有些免費）和其他有用的資訊（麥金塔與視窗版）

www.howtodrawmanga.com

—英國的日本漫畫出版商與網路

www.friends-lulu.org

—露露的朋友（Friends of Lulu）網站，專門鼓勵女性參與閱讀和漫畫創作。

www.sequentialtart.com

—另外一個女性漫畫藝術家的網站。

圖片提供者

Al Davison 艾爾·大衛森：www.astralgypsy.com

Nic Brennan 尼可·布瑞南：www.shugmonkey.com

Ami Plasse 阿米·皮拉：www.amiplasse.com

Andrew West 安德魯·衛斯特：www.brokensaints.com

Anthony Adinolfi安東尼·艾迪諾非：www.bandaranimation.com

Brad Silby 布瑞德·席爾必：www.bradsilby.co.uk

Cult Fiction Comics 崇拜小說漫畫公司：www.cfca.com.au

Elwood Smith 艾爾伍德·史密斯：www.elwoodsmith.com

Emma Vieceli 艾瑪·薇希拉：ww.sweatdrop.com

Jade Denton 傑得·丹騰：www.jdemation.com

Jennifer Daydreamer 珍妮佛·戴得林姆：

www.jenniferdaydreamer.com

Jon Sukurangsan 喬恩·蘇卡藍山：www.fortunecookiepress.com

Thor Goodall 索爾·古朵：www.thor.goodall.btinternet.co.uk

Wing Yun Man 溫雲門：http://ciel-art.com

Simon Valderamma 賽門·瓦德拉瑪：www.lumavfx.com

Ruben de Vela 盧本·迪·維：www.rubendevela.com

Duan Redhead 度安·瑞德海：

duaneandjen@pennybridge.fsnet.co.uk

Richard T White 李查 T·懷特：SEspider@yahoo.com

Nubian Greene 格林·努比安：www.noobian.deviantart.com

Ziya Dikbas 利亞·迪克巴斯：ziya108@hotmail.com

Jesus Barony 耶蘇·巴羅尼：www.metautomata.com/barony

索引

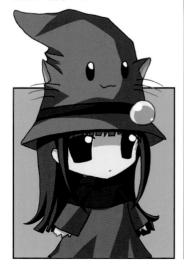

圖片提供

謹對提供本書圖片者致上謝意。

關鍵字：t=上，b=中，l=左，r=又，c=中

Adinolfi, Anthony 安東尼・艾迪諾非：7t，46-47，82-83

Adlard, Charlie 查理・艾德拉：20b

Amar Chitra Katha/India Book House 阿瑪・其塔・凱沙／印度圖書公司：94bc，106b

Apple Computer, Inc 蘋果電腦公司：10tr

Barony, Jesus 耶穌・巴羅尼：25br，43cl，57tl，81tr，94br，107tr

Brennan, Nic 尼可・布瑞南：19r，72-73，112-113

Broken Saints 破碎聖者：121cr

Cade, Alistair 阿里斯戴・凱得：78-79

Cartoon Saloon 卡通沙龍：94tr

Alex Faurote/www.dangerousuniverse.com 艾力克斯・法洛特及網址：121tl

Davison, Al 艾爾・大衛森：1tr，14tl，18tr，18bc，19l，30-31，74-75，，80bl，84-85，121tr

Daydreamer, Jennifer 珍妮佛・戴得林姆：104-105

De Vela, Ruben 盧本・迪・維拉：6bl，18tc，18br，19bc，58-59，100-101，114-115

Denton, Jade 傑得・丹騰：50-51，90-91，98-99

Dikbas, Ziya 利亞・迪克巴斯：3，18bl，19c，26-27，44-45，62-63，94tr，124

The Disinformation Company Ltd假情報公司：15r

Photo Film 軟片：11br

Goodall, Thor 索爾・古朵：6tl，6br，40-41，76-77

Greene, Nubian 格林・努比安：7c，102-103

O懋eilly，Shaun 尚恩・歐雷利：64-65

Plasse, Ami 阿米・皮拉斯：36-37，48-49，120br

Redhead, Duane 度安・瑞德海：19br，60-61，88-89

Robinson, Cliff/2000AD 克利佛・羅賓森的作品，2000AD出版：21tr，24tl

Seiko Epson Corp. 精工愛普森公司：10cl

Silby, Brad 布瑞德・席爾必：2，108-109

Smith, Elwood 艾爾伍德・史密斯：7b，116-117，125

Sukarangsan, Jon喬恩・蘇卡藍山：66-67，110-111，120tl

Valderrama, Simon 賽門・瓦德拉瑪：18tl，32-33，52-53，57br

Varga Studios/S4C/Right Angle 瓦佳工作室/S4C?/正確的角度：107cl

Vieceli, Emma 艾瑪・薇希拉：14tl，38-39，70-71，94-95

Wacom Technology Co Wacom科技公司：10br

West, Andrew 安德魯・衛斯特：18tc，34-35，69tr

White, Richard T 李查 T・懷特：86-87

Wing Yun Man 溫雲門：6tr，28-29，54-55，96-97

對於喬塞夫・坎伯對神話的鑽研，和所有藝術家精采絕倫的作品，本人在此致上謝意，沒有他們先前的努力，就沒有本書的誕生。還有我的妻子卡洛琳（Caroline），感謝她的愛、支持和好學不倦；Quarto編輯持續不斷的支持和耐心；以及由衷謝謝錫呂・瑪塔吉・涅瑪娜・德維（Sri Mataji Nirmala Devi）女士無止盡的愛。